陶色釉惑

揭開陶瓷與釉彩的親密關係

作者・郭藝 攝影・董敏

上旗文化

目錄

第一章 大河氣象──遠古彩陶 11

第二章 煉土成玉──釉的肇始 35

第三章 自然造化──釉料的構成 45

第四章 流光異彩──唐三彩的風格 55

第五章 千峰翠色──瑩潤的青瓷美釉 73

吟一曲陶瓷的詠嘆調

說起人類的發明，也許最早的就應該是製陶了。我這裡說的是人類，不只是哪個民族或國家。

能永恆留下色彩的恐怕也只有陶上的彩和瓷上的釉，即便它成了殘器、碎片。

「這裡蘊藏著幾千年前人類文明的訊息，想靠近他們嗎？是遠古彩陶讓現代人捕捉到了一點可能。」（郭藝 語）五千年的中華文明，正是由這些瓶瓶罐罐當之為印記，碎瓷、陶片鑄就了漫漫人類文明長鏈的環環扣扣。

我曾在東南亞國家華裔家庭的居室裡見到，他們用藤條圈編的青花盤懸掛在客廳的正牆。這是他們先祖從「唐山」帶來的信物，難道不能說這是維繫祖國母親的臍帶嗎？

CHINA（瓷）‧中國。用某種物件稱謂一個國家的世上不多見，也許只有對中國。

隨「絲綢之路」遠行異國的織物在時空折磨中已煙消雲散，而陶瓷仍在里斯本桑托斯宮的天棚上；在歐洲某國整座門樓的鑲嵌中；CHINA將永遠在世界各國的博物館展櫃裡熠熠生輝。

很難再讓人找到第二件類似陶瓷品質的東西，它能讓歷史真切地鑲嵌在碎片中、文化浸潤在釉彩裡，精神符著在器皿中。古老與現代；傳統與時尚，時空在它面前顯得那麼無力……。

《陶色釉惑》以詠嘆調般地吟唱，向我們敘述了華夏祖先如何將釉彩接生到人間：漢子們外出狩獵打魚，婆姨們圍坐在火塘邊在用炭灰、岩粉捏就的盆罐泥胚上描繪著自己的生活、理想和祈禱。就是這些彩陶刻錄了人類文明初始的胎動；凝聚人類的信仰與希冀，人類文化最重要的元素——文字，也由此起源。可以說，人類文明的演進因勞作而富裕，因瓷釉的祥和而美麗。

釉彩從哪裡來？它不是天上的雲彩，它就在我們的身邊。植物和礦物精靈的千變萬化的組合，再加上一方水土，這就是變幻無窮的釉。

釉彩是一面歷史的鏡子。我們看到盛唐時，人們因富庶、自信、開朗，生發出來的暢快淋漓的「唐三彩」。這是何等放縱而洋溢著人性的斑斕色彩，這裡是唐詩

和三彩的歡樂唱和。溫文爾雅善書會畫的宋皇帝與之相配的當然是官窯、龍泉窯的「青瓷」和定窯的白瓷。如玉的青瓷「嫩荷含露」、「千峰翠色」、「雨過天青」，這正是宋人尋求「五大名窯」釉色的自然意境。

釉彩是人文演進的印記。來自莽莽草原的元朝統治者崇尚青、白兩色，連器皿造型都帶有草原的氣息。而今價值連城的扁壺，原型就是騎士便於攜帶的皮囊。青、白兩色是否與藍天白雲、大草原有關尚不得而知。明、清兩代之前朝，國力強盛、外交頻繁、商貿通達。此時，瓷品造型、繪製精細規整、發色鮮亮。異邦瓷器的精品大都在當時流出。龍泉的「梅子青」到了法國居然變成了帶有愛情象徵的「雪拉同」。

釉彩是一種民族情結。儒道思想占主導地位的漫漫中華史，人們找到了釋放情感的「玉」，而發明了與玉有類似品質的釉瓷。「滋潤、鮮明、活潑三者為貴。」這是一種審美情趣也是一種民族精神。華麗浪漫的「唐三彩」、綠如春水般的「梅子青」、似銀類雪的「天下第一白」、絢麗的「寶石紅」等等不一而足。喜慶吉祥的紅色在中華傳統文化中有著特殊地位，《匋雅》描述：「紅有百餘種。」女童跳窯祭瓷，用鮮血換得的「祭紅釉」是那麼的淒美而神聖。瓷器的型、色、音或許就是華夏民族的人文精神。

令人迷幻的釉彩，使人神魂顛倒的瓷，這是永恆美的經典。瓷與禮；瓷與祭；瓷與酒；瓷與茶；瓷與生；瓷與死；瓷與人類息息相關。能體會到嗎？！那些瓷片應該有體溫……。

窯工粗礪的手和著釉彩，這無伴奏的合聲飄浮在時空。我看見一個出生陶藝世家的小女孩赤著腳，不是在海邊而是在古窯址；在河床邊，虔誠地撿拾起一片陶或一片瓷，而後對著陽光瞇縫著眼睛彷彿想看透什麼，然後為我們寫下了《陶色釉惑》。

（著名畫家·浙江畫院院長）唐華勝

甲申春月於悠哉悠齋

釉
色
・
釉
史
・
釉
詩

　　郭藝小姐的著作《陶色釉惑》是一本頗具特色的陶藝書籍。書中以中國陶瓷的釉色為主，但對中國陶瓷的發展歷史及釉藥的基本結構原理，也都有詳盡的說明。全書不但講釉色、談釉史，更介紹了有趣的釉詩。

　　陶瓷是和人們生活關係最密切的東西，是人類最早以人工的方法改變物質的物理形態所製成的物品。隨著它的發展，進而引發了冶金術，才有煉鐵、煉銅以及一連串的工業發展。陶瓷可以說是工業之母。至於陶瓷是何時、何人所發明，因為發明的時間早在人類有文字之前，所以並無可靠的文獻可考，一切的說法只是推測罷了。

　　中國的陶瓷發展很早，有據可考的約在八千年前的新石器時期就已經有了，而且一路發展下來，有了輝煌的成就。從西方國家很早以前就以「中國」(China)和瓷器同名，就可以推想其在世人心目中的地位了。至於，何時開始有這樣的稱呼，以我個人粗識的推斷，有可能是始於秦朝。

　　陶瓷的發明最初的動機，應該只是單純地為了實用，而後，為了美觀，不但在造型上求美觀，更在表面上彩繪、刻紋、壓花乃至上釉。釉的出現，使得陶土製成的胚體更實用也更加美麗，有如披上一件華麗的衣裳，讓陶瓷跳著動人的舞蹈；也有如配上動聽的音符，奏出悅耳的音樂。成就中國的陶瓷是釉色，但敗壞中國陶瓷的也是因為釉色。其原因是：釉彩技術極度追求致使整體藝術的考量失衡，甚至忽略泥土的本質；釉色發展到明清時代，重點在於文人的彩繪，陶藝家的地位滑落到配角的角色。有關中國陶瓷釉色的發展過程，郭藝小姐在其大作中做了非常詳細的敘述。

　　《陶色釉惑》共計十一章。前三章介紹陶瓷的起源、陶彩的紋飾、釉的構成。第五章到第七章的前段介紹高溫的青瓷、白釉、黑釉、鈞釉、銅紅和青花系列。第

四章和第七章的後段介紹低溫釉系列。第十一章介紹現代釉色的概況。全書結構嚴謹，顧慮周到，不但對釉色發展過程做了詳盡的描繪，更是引經據典、富含人文科學的精神，深入淺出，非常容易理解。這跟她從小生活在陶瓷家庭，又是受過良好的陶藝教育有關，與在台灣通常看到的一些由一般文學家依據英、日文翻譯過來的陶藝書籍大不相同。郭藝小姐博學多聞，書中帶進了很多古代文人雅士的詩詞，讀起來有如和古人一起欣賞唐、宋陶藝的感覺。陶瓷有關的典故與民間的傳說故事，增加了輕鬆有趣的氣氛。讀這本書除增進陶瓷釉色的知識外，生動華美的文筆，更像是欣賞一冊文藝作品。台灣和中國大陸兩岸間隔絕幾十年，對新出土或新研究的中國陶瓷釉色新知瞭解不多，這本書提供了彌補。

郭藝小姐日前來台，曾到我的工作室參訪。之前雖互不相識，但因為是同行，非常有話講，一見如故。最近要在台灣出版新作，承她熱情邀約，要我為之作序。作序前很榮幸有機會先閱讀這本好著作，也推薦給愛好陶藝的朋友。

（著名陶藝家，台灣省陶藝學會創會會長）曾明男

回望影青成美玉

　　《陶色釉惑》終於要在台灣出版了，做為這本書的見證者之一，我倒也瞭解其間的一些延宕波折，讓我感同身受，深知一本書的誕生，是何等不易。因此在這本書付梓的前夕，我也與作者懷抱著同樣興奮與期待的心情，寫上一段祝賀的話，似乎也是義不容辭的事。

　　郭藝出身於陶藝世家，在中國的瓷都景德鎮長大，父母都是國寶級的陶藝大師。2003年深秋，我在杭州參訪的行程中，主辦單位在西湖畔安排了一場別開生面、非常溫馨自在的研討會，特別邀請她就浙江陶瓷的現狀和發展做報告，並由她的母親——中國工藝美術大師嵇錫貴做講評。這場母子連袂同台的演講，令我印象至為深刻，尤其是嵇大師，一身中裝打扮，品味十足，言談舉止，雍容華貴，不愧是大師風範；而郭藝也不遑多讓，溫柔婉約，氣質出眾，才華洋溢，真是陶藝界一對令人稱羨的母女搭配。

　　演講結束後，我特別趨前向二人問候致意，並趁機請教她們一些問題。郭藝遠看有些沉靜矜持，接觸之後才發現竟是十分開朗健談，尤其談起陶藝方面的話題，更是如數家珍、滔滔不絕，像傳教士一般熱心虔誠。我問她年紀輕輕，為何對陶藝這麼熱衷、熟悉？她告以正在寫一本關於陶藝史方面的書，平常就有涉獵，如今為了寫書，更需勤加查閱各種史料，故對此方面知之甚詳。

　　我聽後甚感詫異，以她的年紀要寫一本專業的入門書，真是談何容易。但看她一本正經，顯然胸有成竹，尤其知道她本身已是個卓有成就的陶藝家之後，心中的疑惑便消失了，不禁對她肅然起敬，另眼相看。

　　那年年底，她的書稿終於完成了，透過台灣文化界朋友的介紹，她把一份文稿寄給臺北的上旗出版社。照旗兄看後相當欣賞，知道我和她曾有一面之緣，便轉寄給我要我看看，並提供一些意見。我們對她的才華和這本書的價值，都給予高度肯定，因此上旗便決定要在台灣出版，我也樂觀其成。因為能推薦好書給出版界和社會，讓更多的人來分享作者的心血結晶，是一件最令人快慰的事。

　　郭藝的文字最吸引人的地方是柔美婉轉，像詩一般精緻瑰麗，即使寫的是陶瓷類的工藝論述，其中不乏引經據典，運用了大量的考證資料，乍看之下有些艱澀、深奧，但因經過恰如其分的剪裁、修飾，以文學的筆觸為肌理，通篇讀來仍像一篇篇小品散文，行雲流水，毫無滯礙，給人清新暢快的閱讀美感。這點在本

書各章節、標題的命名上，最足以顯示作者的用心和文字運用上的才華。

　　想像著我們原本站在一座廢棄的古老窯場之前，看著的歷史的狂風捲起的陶土漫天飛揚，正不知何去何從之際，郭藝筆下婉轉的文字，瞬間舖就的花間小徑，就在轉角向我們招手。一路前行，柳暗花明，豁然開朗，時有繁花盛開，綠草如茵；又有淙淙流泉，在旁吟唱。峰迴路轉，卻見落英繽紛，林木蕭瑟，終而顯現北國風霜，一片皚皚白雪

　　作者運用這樣的彩筆，筆端醮滿了各色濃淡的顏料，悠遊在陶土和釉藥之間，出入粗礦的泥塊和高溫的窯場內外，將中國歷代這些形而下的創作元素，提煉成精神層次的美感經驗，展現了文字書寫的天賦和對色彩的敏銳感受，所完成的這本書，已不是工藝的造物或製器的技術層次，而是文學乃至美學的境界了。

　　萬事齊備，只欠東風，就等照片寄到便可立即設計版面。但接到照片後，照旗兄卻傻眼了，因為這些古代陶瓷圖片都是從相關的出版品上翻拍的，可能造成侵權問題——除非能取得原始出版社的授權。尤其是照片的來源不止一家，有些因年代久遠而難以追溯，歷經各種努力，仍難以突破。

　　就在一籌莫展之際，我突然想起了十多年來不曾聯繫的老友——攝影界的前輩、也是台灣著名的古文物專家董敏先生。憑著十多年前留下來的電話，我居然還能找到他，說來也算他和這本書有緣了。

　　董先生由於平時的專業積累，拍攝大量瓷器方面的圖片，因此有他鼎力相助，不但去除了惱人的版權問題，還能擁有大師級的國寶照片，郭藝這下真的是塞翁失馬，焉知非福；失之東隅，收之桑榆，而且還使居間牽線的我能與闊別多年、音訊全無的老友相聚敘舊，倒因為果，正是所謂的因緣際會，水到渠成吧！

　　對於陶瓷，我原本是個外行，看了這本書，好像也變成半個行家了，這是我身為見證者最大的收穫和喜悅，願意將我參與本書的歷程與讀者一齊分享。同時對本書的作者郭藝女士致以最高的敬意，因她的努力與用心，引領我們進入陶瓷精緻而美麗的世界，飽覽了中國陶藝史上最輝煌、燦爛的諸多篇章。

（著名作家）古蒙仁

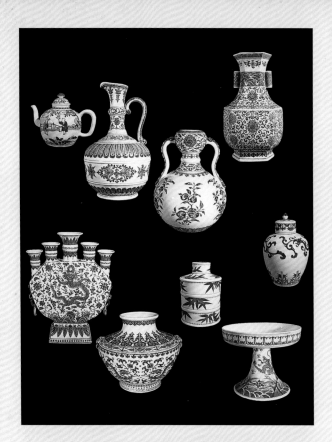

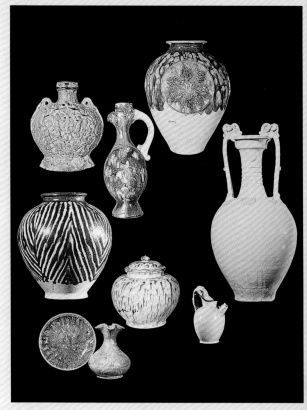

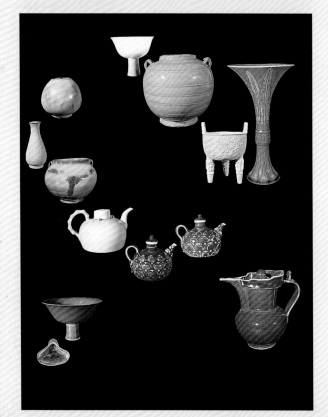

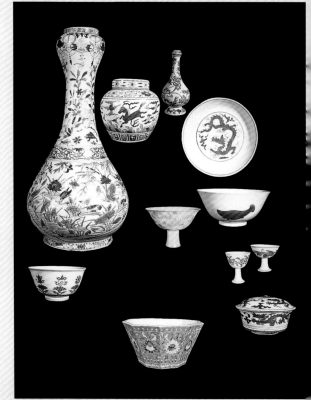

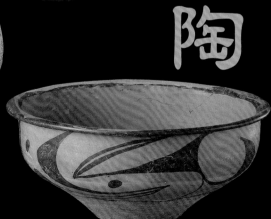
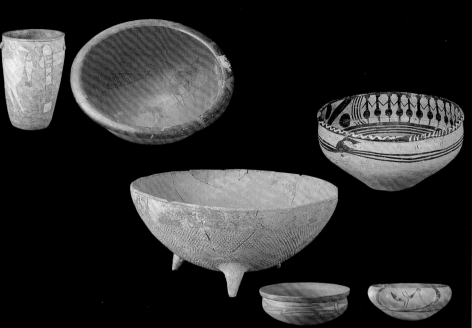
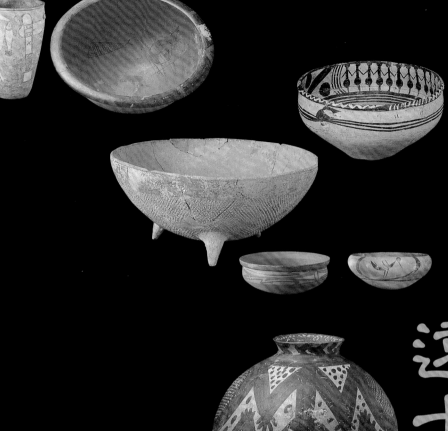
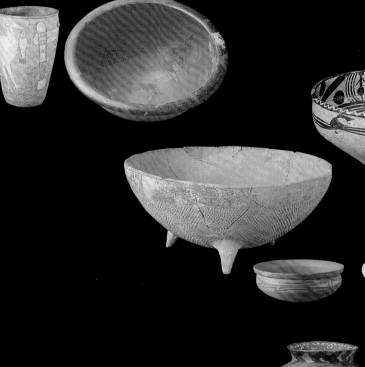
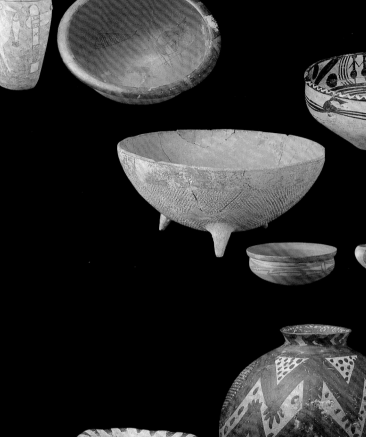

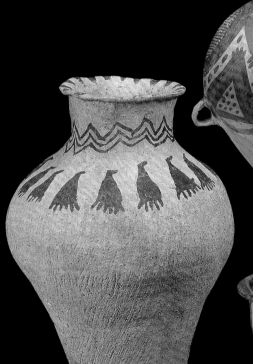

第一章

大河氣象

——

遠古彩陶

1-1 彩陶的源起

中國有兩大重要的水系，黃河與長江，它們貫穿了中國版圖的大部分區域，圍繞在這廣袤的地域，誕生了新石器時期輝煌的人類文明。黃河流域孕育了仰韶文化、龍山文化、馬家窯文化、齊家文化、大汶口文化、山東龍山文化；而長江流域則孕育了大溪文化、屈家嶺文化、河姆渡文化、馬家濱文化、良渚文化。陶器是這些文化中最有代表性的物品，它們真實地反映了新石器時期農業文明的生活狀態。

農耕——陶器的創作靈光

在中國的傳說中，神農是發明陶器的人，有「神農耕而做陶」的說法。這種帶有農耕色彩的記載，雖然神化了陶器的出現，但是有一點是可以肯定的，即陶器在農業社會中的重要性。當我們懷著虔誠的心態，揭開厚重的歷史，就會發現女性對於陶器的誕生起著重要的作用。

在新石器時代，母系氏族維繫著社會的結構，女性是生產資料的創造者和擁有者，在不斷的生活勞作之中，偶然發現了黏土在火中產生的物質變化。想像中，女人為了更好地儲存粟穀之類的食物，需要密緻些的盛具，於是在編製的柳籃外塗上細膩的黏土，後在火上燒烤使之乾燥密封，也許就在這不經意間，發明出偉大的物質——陶。

陶器的出現，在新石器社會中具有極重要的作用，使人類告別了茹毛飲血的生活，為人類的定居社會提供了良好的基礎。《路史》中說：「神農氏謂：木器液而金器腥，人飲於土而食之於土，於是埏埴以為器，而人壽。」陶器的製作首先以實用為主要功能。大多數陶器的誕生區域是農耕開發較早的地方，農業發展了最初的人類文明。

陶器是遠古祖先們在通過勞動獲取生

大地灣文化時期 三足圜底彩陶缽

活資料的條件下，利用大自然的材質，創作出來的。無論是中原輝煌的仰韶文化，還是江南璀璨的河姆渡文化，都能尋到農業給予人類創作的靈光。

黃河流域的卓越彩陶文化

中國的遠古陶器主要分布在黃河與長江流域，而黃河流域是新石器文化中彩陶分布較為密集的地方。「黃河之水天上來」，唐代偉大詩人的詩句，足以使人們對這條中原文明的母親河產生極為崇敬的聯想。

在黃河上游有馬家窯文化，（約西元前3190—1715年），含有石嶺下、馬家窯、半山和馬廠四個類型，主要分布地區是甘肅和青海的東北部；馬家窯文化以洮河、大夏河和湟水的中下游為中心，受中原仰韶文化的影響而發展起來的。齊家文化（約西元前1890—1620年），分布在甘肅、青海、寧夏一帶，這些區域的生活與中原有些不同，彩陶紋樣帶有遊牧民族的習俗痕跡。

黃河中游的仰韶文化（約西元前4515—2460年），大致分布在陝西、山西、河南等地，主要有北首嶺、半坡、廟底溝和西王村四個類型。黃河下游具有代表性的是大汶口文化（約西元前4040—2240年），主要分布在山東與江蘇的北部。

另外，還有山東的龍山文化（約在西元前2010—1530年），它是在大汶口文化的基礎上誕生出來的。彩陶藝術是黃河流域新石器時代文化的一項卓越的成就。

帶有「人性」的表述形式

遠古陶器一般分為紅陶、夾沙紅陶、灰陶、黑陶及白陶，中原的彩陶大多在紅陶上加以繪製。彩陶的發展歷經了三千多年的漫長的演變過程，形成了成熟的製陶工藝體系。

在現代的考古中，人們發現了仰韶文化中的窯場區遺址，並且還有儲存色料的痕跡。在西安半坡遺址中就發掘了陶窯六座，窯場設在居住區防禦溝外的東邊，窯場與居住區分開。由此可以分析，製陶不僅有專門的場地，也有專門的製陶人員。在原始部落裡，氏族中具有專長的人是享有一定威望的，並且，由他們去記錄發生的事件以及氏族專有的符號。

在生產生活的長期積累沉澱下，彩陶的紋樣、顏色以及形制，逐漸形成帶有「人性」的表述形式，正如德國格羅塞《藝術起源》中所說：「裝飾最初應用，都是在人體上」。繪製是一種傳達意識最

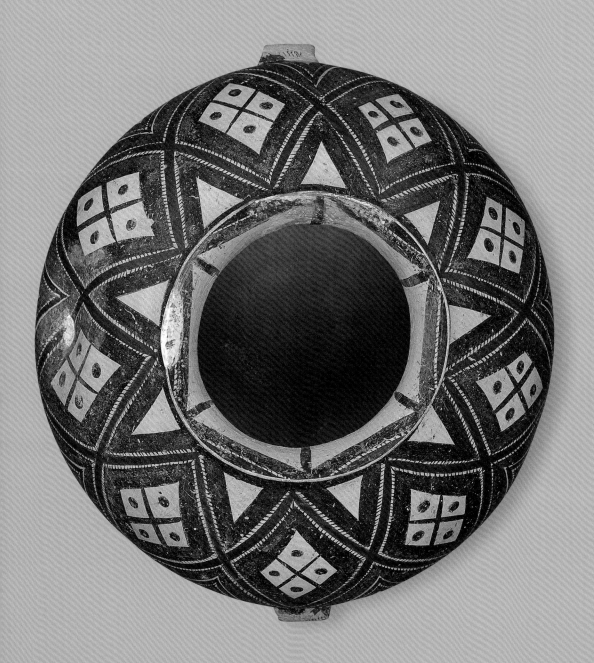

馬家窯類型時期 方格彩紋陶罐

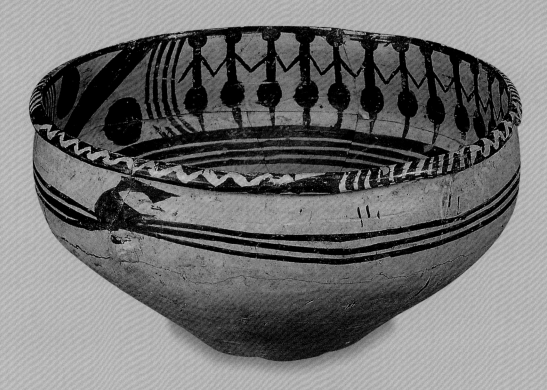

直接的方式，色彩與圖案的裝飾，是原始部落改造形態，以及傳播思想的重要手段。

遠古人類與天與地的融合，外加氏族部落的社會形成，給予了藝術創作的動力與基礎；自然中跳躍遊動的生靈，流淌不息的河川，對於人類來說有著特殊的意義。

實用自然的工藝製作

新石器時期的製陶工藝經過幾千年的發展，手法不斷地改變。最初的製陶工藝主要靠手捏，其中頗為有趣的是「泥條盤築法」：把黏土搓成條狀，或依次盤旋而上，或一圈圈地疊築而上，極像編製柳籃的手法。這讓人追想陶的製作與編製柳籃有些關聯，也許是蒙昧階段農耕社會中已有的那份平和、寧靜、恬淡，促使造物也如此自然天成般地單純。

在輪製製陶出現之前，盤築法是最簡易，最有塑造力的工藝手法，甚至在形

狀的變化中超越輪製，能製作各種不規則的造型，以至於五千年以後的今天，這一手法依然不衰。

生活是手工藝創作的動力，或者說，陶器的工藝製作更為純粹、更為實用。現代研究考證了新石器時期陶器的製作黏土均進行過處理，炊具的泥料有目的地加入羼和料(註1)來增加器皿的耐熱急變性能，而精細的陶器黏土經過淘洗，以求得到較好的陶器質量。規整的器皿，細膩的質感，為新石器時代彩陶的發展提供了良好的基礎。

傳遞部落信號的遠古語言

既然，遠古先民在製陶中講究材料的質感，那麼，作為裝飾的功能必然不會疏忽，因此，除了新石器時期的彩陶外，還有其他的裝飾形式，比如：繩紋（細木棍上用繩子纏成中間粗兩端細的軸狀工具，在陶坯上壓印出的紋樣），比如：網紋編織紋（在陶拍上刻有幾何圖案並拍印在陶坯），還有一些有意識刻畫的劃紋、旋紋等，這些眾多的裝飾手法流行於整個新石器時代。

新石器時期彩陶的製作相對其他陶器的工藝，應是極為考究的，無論在陶器的用料上，還是坯體的製作上，都能體察到許多人工與心智的痕跡。一件精製的彩陶，在製作的過程中不僅要磨光坯體，甚至還要在坯體上均勻地抹上一層陶衣（把白色的瓷土塗在坯體的表面），使陶器質感細膩，彩繪的色澤更為明豔。大多數彩陶在陶坯上畫好紋樣後，在900℃氧化焰氣氛(註2)中燒造，炙熱的火焰，讓紋飾與陶器一樣得到了永恆。

曾經聽過一位學者探討彩陶，認為中原語言文字的發達，與彩陶有著密切的關聯。這或許有些道理，如果仔細品味彩陶的紋樣，就會發現具有一定的規律性，每種類型的彩陶雖然相互有些關聯，但都有各自代表性的圖紋，並且出現了敘述性的紋樣。如：馬家窯文化中的「舞蹈彩陶紋」，三、五人一組載歌載舞，描繪了人們活動的場景。可見，彩陶紋樣絕非單純的裝飾，如同原始岩畫、良渚玉器圖紋的功能一樣，它們在發出一些屬於自己部落的信號，述說某些事件，可以說，這是來自遠古的語言。

也許正是因為這種有異於純粹裝飾的紋樣，才會煥發出極具神秘的光彩，這裡蘊藏著幾千年前人類文明的訊息，想靠近他們嗎？是遠古彩陶讓現代人捕捉到了一點可能。

【註1】羼和料：在陶土中有意加入的砂粒、草末、蚌殼碎末、穀殼和碎陶末等物。
【註2】氧化焰氣氛：瓷器在窯內燒製時，窯內空氣供給充分，燃料完全燃燒的情況下產生的一種火焰氣氛。其特徵是無煙透明，燃燒產物中主要成分是二氧化碳及過剩的氧氣，不含可燃物質或含量很少。

1-2 彩陶的紋飾

以黃河流域出土的中國彩陶最為輝煌，其極為燦爛的彩陶紋樣，表現了自然界裡眾多的動植物，如：魚、鳥、蛙、龜、鹿等，形成了極有特點的彩陶圖紋。長江流域以黑陶、灰陶為主，裝飾多採用刻與印的手法，彩陶的數量不多。大溪文化、屈家嶺文化及良渚文化有少量的彩陶出現，紋樣一般是線與面的幾何構成，類似編織紋，表現得概念化。

彩陶的色彩主要以紅、黑、白三色為主，據現代光譜分析，色料中著色元素是鐵的經氧化燒成呈赭紅色，這種赭紅彩可能是赭石；顏料中著色元素是鐵和錳在氧化焰中燒成時便呈紅色，彩料可能是一種含鐵量很高的紅土；白色顏料除含有少量的鐵外，基本上沒有著色劑(註1)，大概是一種配入熔劑的瓷土。這組色彩具有較強的視覺衝擊力，試想，遠古人類對色彩的認識可能異同於現代人，那麼，我們的先祖為何要採用這幾種色彩？是它們與自然相協調的原色？還是紅色是血液？黑色是大地？白色是天空？

感性形式中滲入社會意義和內容

李澤厚先生在《華夏美學》中說到「……據說原始民族喜歡強烈的色調如紅、黃之類，但這種生理感受由於與血、火這種對當時群體生活有突出意識的社會意識交織在一起，使原始人的這種感受不自覺地積澱了新的內容，而不是純動物的反應，自然而然地，感性的形式開始滲入了社會（文化）的意義和內容。」或許，在遠古的彩陶中可以尋覓到先祖對生活的理解，並蘊涵了遠古人類對生命的思考。

如果說這些紋樣傳達遠古人類的某些資訊，那麼，暫且推斷，這些圖紋就是

【註1】著色劑：即色劑，呈色劑，是使物體呈現顏色的物質，通常內含金屬化合物的天然礦物和經人工攪混的化工原料。

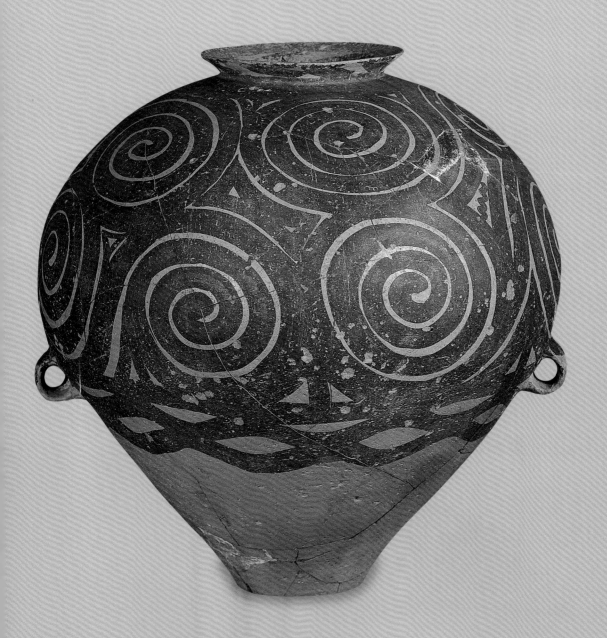

馬家窯類型時期　旋紋彩陶盆

充當類似文字的功能，在這些具有美學價值的紋樣中，肯定有更為深沉的內容。仔細對各類彩陶圖紋做個類比，就會發現每種類型的彩陶都有自己的特定象徵性的圖案。

魚的故事

遙想當年黃河流域，氣候溫潤，草木繁茂，跳躍的動物，靈動的遊魚，旋流的河川，對人類來說有著特殊的意義。

遠古的渭河與涇河流域曾經是水流充盈，河中有著繁多的魚類。《詩經·周頌·臣工之什·潛》記述：「猗與漆沮，潛有多魚，有鱣有鮪，鰷鱨鰋鯉。」這裡所提到的漆水與沮水都是渭河的支流，可以想像，湍流的河中生存著眾多的魚類，依水而居的人們以漁獵為生，魚是他們生活中重要的一部分。且河水永遠在川流不息，魚類生活的區域是人

類不可知的地方，這種特殊性使人類對其產生了不一般的認可。於是，在渭河與涇河流域，東至山西西南部，西到甘肅東部，在這塊跨越千里的區域裡，魚紋成為彩陶中廣泛繪製的圖案。

從寫實到概念，從感官到圖騰

在陝西一個叫半坡村的地方出土了大量的彩陶，陶瓷史上稱其為半坡類型彩陶，其中有大量繪製魚紋的彩陶。半坡類型彩陶器皿以圓底盆、圓底缽、折腹盆、細底瓶、尖底瓶為主，彩陶採用黑色繪製為多，除魚紋外，還有幾何紋、波折紋、蛙紋、鹿紋等；在許多盆的口沿上還繪製一些特殊的符號，而盆內彩繪紋樣是半坡彩陶的特色，魚紋則是半坡類型彩陶永恆的圖案。

從西安半坡村遺址出土的幾百件骨製的魚叉、釣鉤、和魚網上的石墜來看，漁獵生產在半坡氏族的經濟生活中占有重要的作用，捕獲魚量的多少是能力的象徵。在這些彩陶魚紋圖案裡，依稀可以體會到類似收穫、滿足、安樂的生活狀態，足食是生存最重要的條件之一。

魚是半坡氏族生活不可缺少的食物，在日常的生活用具上繪製魚紋圖案，能讓人產生出無比的愉悅；人類感激魚兒

人面魚紋彩陶盆(局部)

的美味，它的形象更為直觀地讓人產生滿足的美感。從半坡類型的魚紋彩陶中可以看到，早期的魚紋很寫實，一條條魚紋的側影清晰地被繪製在器皿上，有頭有鰓有鰭，而後，魚紋的繪製逐漸程式化。大多採用直線描繪，呈現出幾何形式的構成，到了半坡類型晚期，魚紋已很概念化。

雖然，魚紋看似簡單，但這種變化卻經過了幾千年漫長的時間演變，氏族部落對魚的觀念也逐漸發生了某些改變，曾經給予感官上那種極大的愉悅的快感逐漸地淡化，剩下的只是對於魚紋符號的認可。在很大的程度上，魚紋已脫離了本體而被人們轉化成一種更有意義的標誌，這就是氏族部落創造出來的圖騰形象。

「人面魚紋」的母性氏族信仰

在半坡類型彩陶中最具代表性的是「人面魚紋」的圖紋，這個吸引現代許多學者研究的紋樣，由於其似人類魚的形象，引發了種種推論。「人面魚紋」是半坡氏族的圖騰標誌，是最能被認可的一個備受氏族推崇的圖紋。如果仔細研究，從這個圖形中會發現一些更人性化的東西：這些「人面魚紋」雙目或睜或閉，形象安逸慈祥，頗具母性化。

也許，我們可以拋開有關氏族信仰等種種的推測，再單純些地觀察，就會發現，其實魚頭的正面形象結構與人臉有某些相似之處，或許讓孩童來描畫魚的臉，也能創造出類似的形象。當然這無非是一種假設，既然「人面魚紋」在半坡類型彩陶中已形成了特定的紋樣，那麼，它肯定存在某些特殊的內容與意義。

在人類的想象之中，天、地、樹、草還有息息相關的魚，萬物肇始終有一個母體。是誰讓魚類生生不息，繁衍不止？「人面魚紋」是否就是半坡氏族們心目中魚類的母親？針對母性氏族社會體系，這樣的推測還是有一定的可信性。

圖騰表達了人類祈求漁獵豐收和人丁興旺的願望，只有旺盛的繁衍可以保證氏族部落的強盛、壯大、發展，從而獲得強大的安全感，因此，母親——就是氏族部落的保護神。在原始的自然生存的狀態下，人類對繁殖有著強烈的崇拜，寄託著無限的希望，以抵禦人對自然界的困惑與恐懼。

在現代，中國傳統文化中對魚崇拜的情結並沒有消失。民間中「魚」還是代表繁殖的意思，人丁繁盛依然是農耕文化所追求的家族理想。中原民間流傳的

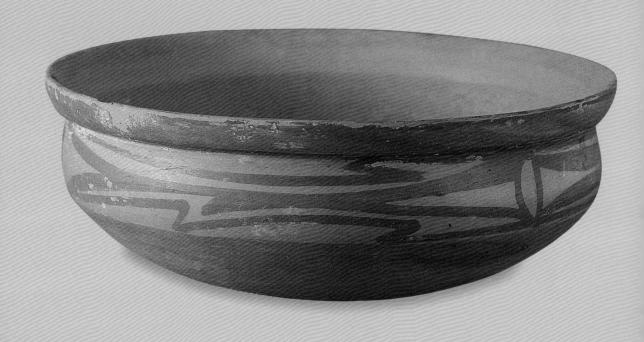

半坡類型時期　魚紋彩陶盆

半坡類型時期 人面魚紋彩陶盆

「魚穿蓮枝」的象徵意義，或許與半坡類型彩陶魚紋並沒有多少關聯，此魚非彼魚，然而它們都象徵著繁衍。

關於鳥

鳥翱翔在天空，天空是神靈所在的位置，那是人類不可及的地方。這隻鳥出現在遠古時期廟底溝類型的彩陶紋樣中。山海經中有記載，烏鳥運載著太陽的起落。廟底溝類型彩陶是1953年在河南陝縣廟底溝發現遺址而得名，典型的陶器有：曲腹小平底碗、卷沿曲腹盆、雙唇尖底瓶、圜底罐、鏤孔器座以及鼎、釜、灶等，彩陶顏料使用黑彩。這一類型的彩陶在彩繪之前，陶坯上會均勻地塗抹一層白色瓷土（稱陶衣），再用黑色彩料畫上紋樣，這樣在視覺上形成了鮮明的對比。

廟底溝彩陶紋樣以曲線形圖案為主要特徵，表現鳥紋、蛙紋，一些曲波紋等。鳥紋是遠古社會表現較多的紋樣，原始氏族中就有以鳥作為圖騰的傳說，認為鳥是某種神的代表。

「在我國古代神話傳說中，有許多關於鳥和蛙的故事，其中許多可能和圖騰崇拜有關，後來，鳥的形象逐漸演變為代表太陽的金烏，蛙的形象則逐漸演變為代表月亮的蟾蜍…。這就是說，從半坡期、廟底溝期到馬家窯期的鳥紋與蛙紋，以及從半山期、馬廠期到齊家文化和四壩文化的擬蛙紋，半山期和馬廠期的擬日紋，可能都是太陽神與月亮神的崇拜在彩陶花紋上的體現。這對彩陶紋飾的母題之所以能夠延續如此之久，本身就說明它不是偶然的現象，而是與一個民族的信仰和傳統觀念相聯繫的。」（嚴文明《甘肅彩陶的源流》）

人性化和神性化的靈鳥崇拜

遠古人類崇拜鳥，或許就是這些生物具有飛翔的特性。無邊無際的天空有什麼？太陽、月亮、雷電、星辰，種種具有某種功能的自然現象，來至於天際，天與人的距離是那麼遙遠，然而，鳥卻能翱翔在這深邃的空間。它是神的使者？還是神的化身？它能帶來某種信號，亦能庇護它的部落。

人類對鳥的崇拜，其實也代表著人類對自然的依賴了，因此，鳥被賦予了靈性；在這種意識的驅使下，人類在自然中尋求到了歸宿，獲得了安全感。當然，種種的猜想，無非是現代人面對幾千年前出現在彩陶上鳥紋的思考。

對於鳥，在傳統民間傳說中，經常描述到，賦予它更多人性化和神化的色彩。長久以來，鳳——這隻神奇而繽紛

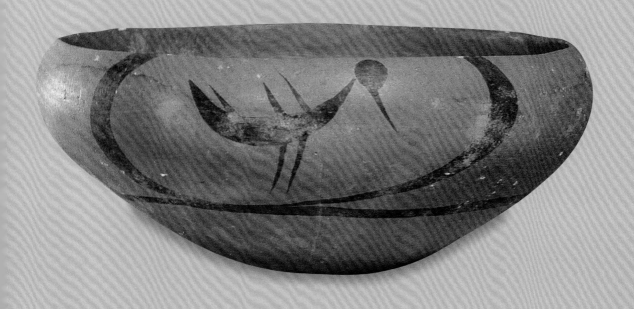

廟底溝類型時期 鳥紋彩陶缽

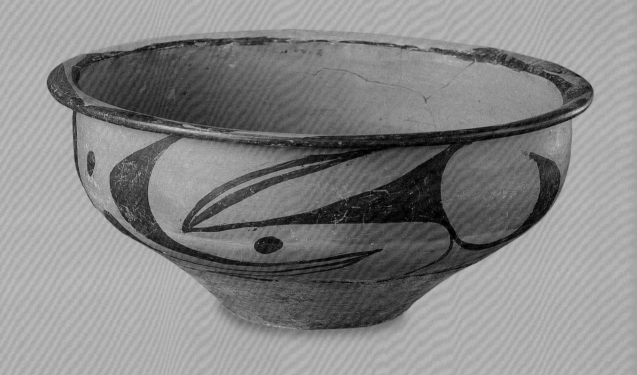

廟底溝類型時期 鉤羽圓點紋彩陶盆

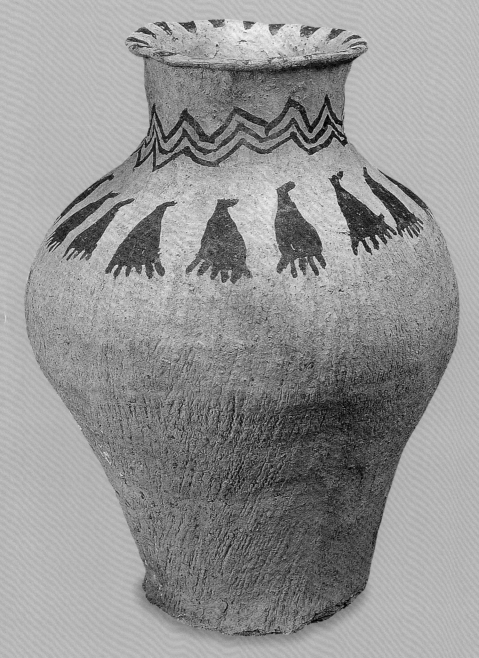

廟底溝類型時期 變體鳥紋彩陶罐

的鳥,是中國傳統的鳥圖騰,代表著吉祥。

「鳳,神鳥也。」(《說文》)

「天命玄鳥,降而生商」(《詩經·商頌》)

「大荒之中。……有神鳥九首,人面鳥身,名曰九鳳」(《山海經·大荒東經》)這隻擁有奇異功能及形態幻化的鳥,是否就是從遠古彩陶中飛來的?在穿越幾千年時光後的今天,誰又能推斷它的來去始終?遠古先民對自然中人類不可及的能力,充滿著無限崇拜。那是「自由」嗎?人類不斷地尋求牠,或是身體上,或是精神上。當這隻鳥形成了某種象徵性的標誌,其實已脫離其本體,成為人類精神上的寄託,無論是遠古廟底溝彩陶上的鳥,還是現存在於傳統文化中的鳳。

曲直分明

在遠古彩陶紋樣上,一部分是描繪寫實的物體,另一部分存留許多符號式的圖案。彩陶紋樣中曲與直的構成,極為豐富多彩,給予了現代考古學者反反覆覆推斷的理由。從眾多彩陶紋樣裡可以分析,遠古人類對形的理解並不是很抽象的,學者們在考證彩陶紋樣後已整理出彩陶圖案的演化過程,比如半坡類型

彩陶的魚紋,最初形態是寫實而具象的,經過漫長的演變,逐漸形成直線構成的幾何紋樣。

由動物圖案到幾何紋樣

彩陶紋樣的魚紋,在長期的繪製演變的過程裡,逐漸地從規整到程式化,魚頭、魚身、魚尾都分解成幾何形。表現魚的背部用黑色表示,而魚的肚子則留白,在幾何形的直線構成中,色彩單純分明,極其概念化。半坡類型的彩陶中呈現出或幾何形的二方連續的帶狀圖案,或幾何形組成的四方連續圖案,都是表現魚紋圖案的一種形式。人類在生活中認識形,通過形來傳達資訊,形因此有了內容。

「有很多線索可以說明這種幾何圖案花紋是由魚形的圖案演變來的,……一個簡單的規律,即頭部形狀愈簡單,魚體愈趨向圖案化。相反方向的魚紋融合而成的圖案花紋,體部變化較複雜,相同方向壓疊融合的魚紋,則較簡單。」(中國科學院考古研究所·《西安半坡》文物出版社,1963年)

「主要的幾何形圖案花紋可能是由動物圖案演化而來的。有代表性的幾何紋飾可分成兩類:螺旋形紋飾由鳥紋變化而來的,波浪形的曲線紋是由蛙紋演變而

來的。……這兩類幾何紋飾劃分得這樣
清楚，大概是當時不同氏族部落的圖騰
標誌。」（石興邦‧《有關馬家窯文化的
一些問題》、《考古》1962年6期）

「根據我們的分析，半坡彩陶的幾何花
紋是由魚紋變化而來的，廟底溝彩陶的
幾何花紋是由鳥演變而來的，所以前者
是單純的直線，後者是起伏曲線……

「把半坡期到廟底溝期再到馬家窯期的
蛙紋和鳥紋聯繫起來看，很清楚地存在
著因襲相承、依次演化的脈絡。開始是
寫實的、生動的、形象多樣化的，後來
都逐步走向圖案化、格律化、規模化，
而蛙、鳥兩種母題並出這一點則是始終
如一的。」（嚴文明《甘肅彩陶的源
流》、《文物》1978年10期）

圖片來源：浙江人民美術出版社《黃河彩陶》

人類對美最初的認識與創造

彩陶上呈現出無與倫比的形式美感，
只有超越純粹的裝飾的意義，才有謎一
般的神秘，馬家窯文化中有一種展開肢
體的動物圖案，有稱為蛙紋，有稱之神
人紋，圖紋組織極其怪異，其萌生於半
山類型的中、晚期，由粗細不等的線
條，間以黑紅不同的色彩，描繪擁有粗
壯四肢的形態，到了馬廠類型的晚期，
這類紋樣變得簡練而抽象，成為二方連
續與四方連續的概念化的圖紋，直線與

圖片來源：浙江人民美術出版社《黃河彩陶》

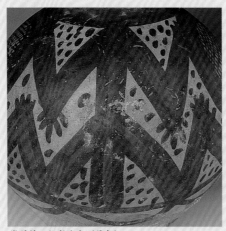

變體神人紋彩陶壺（局部）

斜線的組合與穿插。這些圖紋表現什麼？在只剩下簡單的線與面後，現代人所能感受到的是什麼？試想，隨著代代的傳承，圖紋所具有的深沉的內容隨之淡化，從而強化了對美的理解和感受。

從寫實到抽象的過程，審美的功能逐漸地增加，新石器時期的彩陶製作工藝已很程式化，既然有專門的陶工，就有傳承的人，那麼在傳承的過程中，那種極有內容的圖紋語言是否在漸漸地減弱，取而代之的是曲與直的紋樣構成的美感？當然，這種美感並不是刻意追尋的，只是在不經意中形成了特定的規律。暫且不去探尋是否已形成了類似裝飾的審美趣味，但是圖紋帶給人的愉悅功能，是肯定存在的。在許多的彩陶上，比如：仰韶文化彩陶、馬家窯文化彩陶，可以發現紋樣裝飾的規律，一般

只注重在陶器器皿上半部與盆狀器皿內壁上繪製紋樣。這是由於當遠古人類席地而坐時，其視覺中心恰恰就落在這些部位上，因此，它們成為描繪的重點區域。有紋樣繪製的彩陶器皿給人的視覺感受是強烈的。

彩陶的紋樣很有規律性，魚紋演變直線形的圖紋，而鳥紋、蛙紋、蛇紋等形成曲線形的構成，曲與直如此分明，如同氏族的圖騰標誌，嚴格受著氏族部落的約束。

遠古彩陶的曲與直的紋樣構成中，帶有明顯氏族特徵的烙印，通過紋樣能明晰地分辨出屬於某個類型的彩陶；像大多數學者認為，不同的紋樣是其氏族的圖騰符號，氏族不斷地沿用屬於自己的圖紋，又不斷地認可和改變，作為繪製在日常器皿上的圖紋，一方面代表著本氏族的標誌，另方面使人類體會到裝飾所具有的美感，在這圖紋的曲直之間，形成了人類最初對美的認識與創造。

生命的歡歌

遠古人類在沒有開墾的土地上，勞作是為了生存，自然地生活是先祖們的生存狀態。在彩陶藝術中可以看到與漁獵農耕有關的痕跡，呈現出一派天人相融的和平氣象。

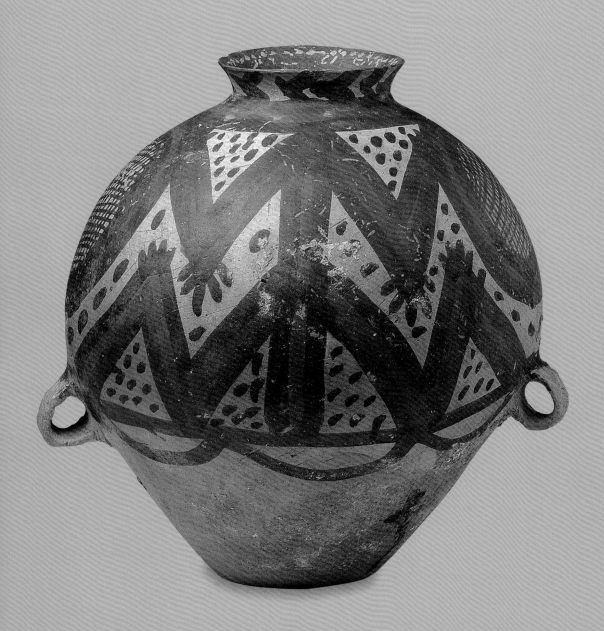

馬廠類型時期　變體神人紋彩陶壺

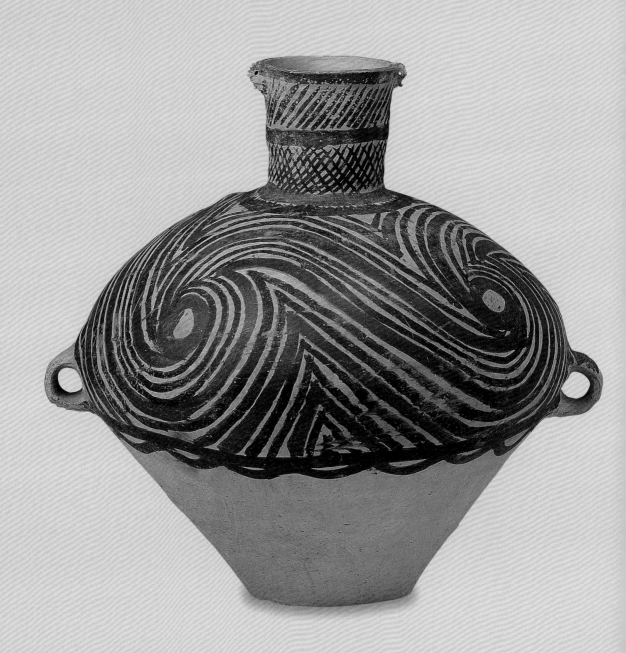

半山類型時期 圓點旋紋彩陶壺

黃河與長江這兩條中華民族的母親河孕育了遠古燦爛的文化。由於人類的智慧，尋找到了火種，從此這縷光亮照耀著人類的生活：漫漫長夜不再有黑暗，瑟瑟嚴冬不再有寒冷，茫茫荒野不再有恐懼。人類生命有了新的內容，歡樂滲入生活，人類由衷地體會生活的愉悅。距今八千年中原大地灣文化最早的彩陶上的那一抹紅彩，昭示著彩陶文化的輝煌。

仰韶文化的彩陶上，顯現出人類與自然的和諧；天上的飛鳥，地上的游魚，生動地存在於陶器上，而變為永恆。面對這樣的永恆，讓人真切地感受到這種和諧帶來的生存狀態，沒有危機，沒有恐懼，沒有憂慮，「與麋鹿共處，耕而食，織而衣，無有相害之心。」生機盎然的自然界喚起人類對於生命的期待，並使人類衍生出極豐富的思想意識。當人類逐漸地脫離蒙昧階段的同時，他們也在不斷地發現自我，於是生活有了意義。因為生命，人類要創造、生存、占卜、祭禮、歡歌……。彩陶作為遠古人類最為密切的物品，成了表現他們生活狀態的直接載體，藝術由於生活而變得絢麗。

彰顯生命生存的主題

在原始的農耕社會裡，衣食無憂是根本的願望，有了生存的條件，才能生生不息，繁衍不止。彩陶紋樣中的氏族圖騰都在彰顯生命的主題、平和的生存狀態。廟底溝類型彩陶中有件「鸛魚長斧圖彩陶缸」，圖紋中的鳥、魚、斧構成有趣的景象。這裡的物體被描繪得極為細膩，可以想像陶工在繪製時的執著。這件彩陶圖紋傳達了與漁獵有關的資訊，是否在述說對收穫的一種祈望？

馬家窯類型有一件著名的彩陶「舞蹈紋彩陶盆」（1973年出土於青海大通縣孫家寨），是寫實性的彩陶器皿，表現了人們翩翩起舞的情景。彩陶內壁口沿處，繪有五人一組攜手並肩的舞蹈姿態，彩陶盆共繪製三組，人物的體態細緻，周邊有些線條裝飾，極為生動，彷彿讓人感受到那一刻遠古人們的嬉笑、歡歌、吶喊。這大概是中國最初舞蹈的雛形，似乎比《呂氏春秋·古樂篇》裡「三人操牛尾，投足而歌八闋」的文字記載還要直觀。

在新石器時期出土了一些樂器，比如：馬家窯文化的陶鼓與陶鈴、河姆渡文化的骨哨，這些物品為遠古人類的生活帶來了愉悅，人類在群體儀式活動中得到宣泄與滿足，他們為大地、為河川、為生命而縱情歡歌。

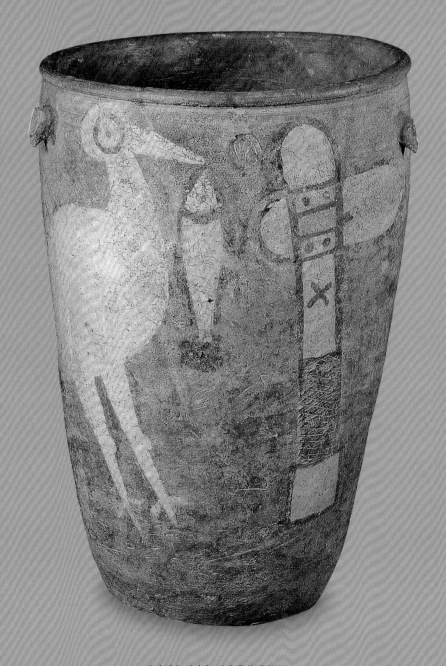

廟底溝類型時期 鸛魚長斧圖彩陶缸

煉土成玉

——釉的肇始

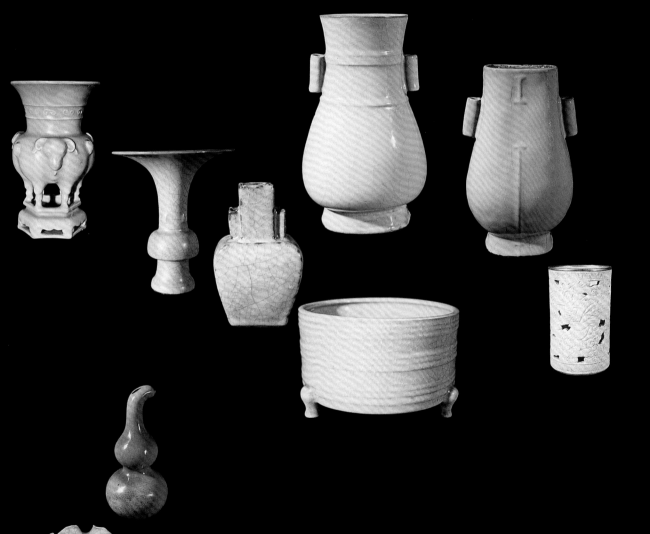

2-1 煉土成玉

中國人對陶器的需要，促使陶工們對陶器的原料與工藝進行了改進。尤其是當陶器演變到瓷器的質變過程中，無論是在審美或功能上，「釉」都起了重大的作用。《天工開物》稱：「陶成雅器，有素肌玉骨之象焉。」

大約在西元前十六世紀的商代中期，中國的先民在燒製白陶和印紋陶器的發展實踐中，對製作的原料進行了選擇與處理，並且提高了燒成溫度與施釉的工藝，燒製出原始瓷器。朱琰《陶說》曰：「按昔稱陶器曰油色瑩澈，油水純粹，無油水曰骨。油即今釉也。」

由於釉的運用，使瓷器光潔瑩潤，而把瓷喻為玉，歷史上留有「越窯似玉之甌」、「巧如范金，精比啄玉」、「極其精瑩，純粹無瑕如美玉」等等文字，描述了瓷器那種瑩潤似玉的美感。「冰清與玉潔」般的境界，代表著一種理想，對玉質的追尋，迎合中國傳統的審美習慣。器物的堅實與光潔的釉面，為瓷器的材質增添了視覺上的美感。在中國製瓷史上，對瓷器釉色的追尋幾乎達到了極致，古人有稱陶瓷為「假玉器」，可見，釉的質感為人們帶來感官上的愉悅。

有學者推論「瓷」的發音是由「滋」音所轉發而來，顧名思義，這也是因釉色的視覺美感帶來的一種理解。

在瓷中追求「似冰類玉」的美感

現代對於瓷器的定義主要具有三個方面：其一是原料的選擇與加工，使之可以達到高溫的燒成；其二是經過1200℃以上高溫燒成的胎質緻密不滲水；其三是器物表面施有高溫燒成的釉，並且胎釉結合牢固，器物釉面均勻。這些條件中，原料與溫度是決定瓷器形成的基本因素，而釉的發明與使用，是瓷器出現

戰國　原始瓷罐

南宋 官窯青瓷器皿

的必要條件。瓷器釉色差異直接影響著瓷器的質量，而釉的呈色與瓷土有著密切的關係。

浙江東部是瓷器的發源地，這一區域的瓷土一般為灰色。根據商、周原始瓷的釉色分析，證明當時的釉色多是石灰釉，氧化鈣的含量都在16%左右，甚至更高，並且瓷土中有一定含量的鐵質，在高溫還原氣氛中燒成，呈青色或是青綠色。因此，浙江的越窯瓷色青綠，再加之工藝原料的改進，達到了釉色瑩潤光潔的質感，無怪茶聖陸羽稱之為「似冰類玉」。

瓷質因各地原料不同有所差異，瓷土一般有白、灰、褐、黃等色，其中以白色瓷土為佳，這類瓷土可以增強胎質的透明度與白度，使釉色更為瑩潤剔透。在景德鎮出產一種優質的高嶺土(註1)，幾乎接近白色，瓷土含鐵量少，細膩而無

雜質，由於其優良的材質特性，在陶瓷工藝上占有極高的地位。

關於「高嶺土」的名稱由來，據說是十八世紀一位名叫昂特雷科萊（殷弘緒）的法國傳教士，在景德鎮生活了七年之久，深諳製瓷工藝，在他寫的《中國瓷器的製造》一書中，用景德鎮附近盛產瓷土的「高嶺」村莊的名字來稱呼中國製瓷的黏土，並轉譯為"kaolin"，高嶺──從此成為瓷土的代名詞。《景德鎮陶錄》：「陶窯，初唐器也，土惟白壤，體峭薄，色素潤。鎮鍾秀里人陶氏所燒造。《邑志》云：唐武德中，鎮民陶玉者載瓷入關中，稱為『假玉器』。…」景德鎮因其獨特的製瓷資源，所燒造的瓷器剔透瑩潤，尤其在北宋以後，大量燒造青白瓷，與當時流行青白玉有著密切的關聯。在瓷中追求玉質的美感，瓷玉相通，代表著中國傳統陶瓷審美觀。

【註1】高嶺土：一種以高嶺石以及大量的石英和雲母組成的黏土。為我國首先發展應用的製瓷原料，以產於江西景德鎮高嶺村而得名。

陶旅圖

取土
撮德鎮陶錄 卷一圖　八

陶用泥土皆須採石製揀土人設廠採取循洪流為
水碓之涇細淘淨製如磚式曰白木以徽州祁門
為上出坪里鶯口二山閩窯探取部有黑花如鹿角
茶形者佳此土色純質細可製細器別有高嶺玉紅
高灘數種皆以所產之地名若黃不沟果尤作租瓷
者所必需其採製法同幅中為開採為碓舂大略如
是

景德鎮陶錄 卷一圖　圭

洗料
景德鎮陶錄 卷一圖　去

青料為畫瓷之用而饒青東青各釉色亦需料配合
以浙江出者為上雲南廣東及本省各處亦產此商
販採買來鎮採行發賣必先自揀選其大而圓者色
以黑黃明亮為銀再以小黃土匣裝入窯煉熟方可
用其用料之法研乳極細調水盡坯罩以白沙經燒
則現青翠若不罩沥則見火飛散亦大奇此幅中技
洗之事特詳

《景德鎮陶錄》中有關「取土」、「洗料」之記載

2-2 華美與天成

　　釉應用在陶瓷上的優勢是顯而易見的，美觀而實用。由於製瓷業的發展，中國在東漢以後，瓷器的產量逐漸提高，並取代了木、竹、金屬等器皿，成為人們日常生活主要的用具之一。到唐代，由於製瓷工藝的改進，釉的燒製工藝日臻成熟，越窯青瓷作為瓷器中的上品，倍受文人墨客的推崇。

　　在歷史上，唐人陸羽對越窯青瓷有精闢的描述：「碗，越州上，鼎州次，婺州次，嶽州次，壽州、洪州次。或者以邢州處越州上，殊為不然。若邢州類銀，越州類玉，邢不如越，一也；若邢瓷類雪，越窯類冰，邢不如越，二也。邢瓷白而茶色丹，越瓷青而茶色綠，邢不如越，三也。」

　　隨著瓷器燒造工藝的成熟，釉的運用成為瓷器所特有的裝飾形式，無論南方青瓷還是北方白瓷，都形成了極有特點的瓷器風格，在唐代已呈一時風尚。釉色的燒造成熟，使唐代邢窯與越窯成為當時的主流產品。瓷器作為世人生活所必須的用具後，大大地刺激了陶瓷的生產，使中國成了瓷器的燒造大國，不僅贏得了盛譽，瓷器（China）成為了中國的國名，也為中國攢進了不少財富。

　　如果說瓷器得到世人認可，那麼，釉的發明是極為重要的因素，它大大地改進了陶瓷的性能與外觀。陶瓷隨著釉的運用，進一步地精美起來，同時，釉色的美感隨著製瓷工藝的完美，而逐漸形成特有的風格。

　　中國瓷器的釉色，在墨客們的品味與把玩下，頗有意趣。如顧況「越泥似玉之甌」以及陸羽「越瓷類玉」的說法，都體現了唐人推崇瓷質似玉的美感，使人聯想到那溫潤瑩澈的材質。於是釉色成為陶瓷裝飾的重要手段，甚至作為衡量瓷器質量的標準，對釉色的苛求，也使中國製瓷藝人把追求釉色的精美作為

南宋 龍泉窯青瓷蓮瓣紋碗

北宋 汝窯青瓷洗

目標，以至不惜工本與代價，因此，在完善瓷器燒造的過程中，唐人發明了匣缽，這種窯具可以防止爐火和窯渣對釉色燒製的影響，也正是這樣，大大提高了瓷器的燒造的成本。

唐宋瓷釉色天成，質感細美

歷史上有許多關於唐五代越窯燒造「秘色瓷」與釉封匣缽的描述，所謂的釉封匣缽，是為燒造著名的「秘色瓷」而造，每件瓷坯放入匣缽內，再用釉把缽體封死，出窯後要把匣缽敲碎，才能取出瓷器，這種窯具只能使用一次，由此可見，為了達到釉色的盡善盡美，是如何地不惜代價。如能親蒞上林湖畔的古窯場，看到燒造「秘色瓷」的釉封匣缽窯具居然製作得如此工整細巧，必會覺得種種有關的傳說一點都不為過。

當然，為了滿足當時統治階層對釉色的唯美追求，採用如此極端的手段，也是可以理解的。儘管耗費了巨大的代價，但精品卻誕生了。從古人的文字諸如「縹色」、「嫩荷含露」、「千峰翠色」、「古鏡破苔」等等描述中，頗能引發我們產生許多富有美感的想像。尋求釉色天成的本質美感，這種帶有儒道色彩的審美取向一直延續至宋代，宋人推崇的五大名窯：汝、定、官、哥、均

窯，旨在尋求釉色中的自然意境。

宋式風格的釉色，更注重完善釉色質地的純美。五大窯系中，為了追尋釉色瑩潤的玉質感，幾乎都施厚釉，釉面不透明，甚至考究的御用瓷還是薄胎厚釉。傳說北宋君王趙佶喜好青瓷純美的青色，為投其所好，釉料中加入瑪瑙以求獲得那份靜謐的色澤，趙佶譽之為「雨過天青色」；讓人產生極有詩意的聯想，這正是宋人所追求的恬淡而有意境的審美趣味。

無論是青瓷、白瓷、黑瓷……，釉即是瓷的精神與靈魂，與火、與土相融合的物質，似乎與生俱來的，沒有一絲的矯情與造作，這種「玉骨清風」的釉色裝飾，體現了唐宋陶瓷藝術的主流風格。雖然這期間有過華麗的唐三彩低溫鉛釉，也只是作為陶器上裝飾，並且只有王公顯貴可以享有這種特權，因此，這種彩釉的風格並未形成大的趨向。

越窯窯具:燒製「秘色瓷」的釉封匣缽

形式多樣的中國色釉裝飾

　　隨著遊牧民族進駐中原，傳統的儒道風格的審美習慣也受到影響而改變，在陶瓷歷史上，元代的青花裝飾是最為典型的代表。純粹釉色的裝飾形式已不能滿足所有人的需要，因此陶瓷彩繪開始風行，一種帶有明顯波斯風格的圖案為中國陶瓷裝飾翻開華彩的一頁。當然，唐宋時期成熟的釉色燒製工藝，光潔剔透的釉質，為其後的彩繪裝飾提供了極佳的條件。

　　明以降，由於陶瓷產量極高，陶瓷用品進入社會各階層，陶瓷審美也走向世俗化、商品化。因此，各類風格，各種形式層出不窮，尤其在清代康熙、雍正時期的陶瓷色釉，無論是燒造工藝，還是品類品質，在歷史上達到了最高峰。唐英的《陶成記事碑》記載了五十七條有關彩釉文字，其中就有三十五條是講色釉的。這時期景德鎮窯已是中國首屈一指的瓷都，它們仿遍中國各大名窯的色釉，並且色釉的燒造工藝到了登峰造極的地步。

　　追求釉色的瑩潤並不是唯一的標準，奪目的色彩與品質成為釉色燒造的目標。清代有《陶雅》稱：「滋潤、鮮明、活潑三者為貴」，可見，華美的色釉迎合當時的審美習慣，甚至鮮豔不夠，還要添加描金裝飾。豐富多樣的形式使中國的釉色裝飾更為多元化，可是在許多色釉眩目的光彩下，瓷質本身的美感逐漸地退化了。古人有詩云：「人不善賞花，只愛花之貌；人或善賞花，只愛花之妙；花貌在顏色，顏色人可效；花妙在精神，精神人莫造。」或許，這是對造物審美的一種極通俗的詮釋。

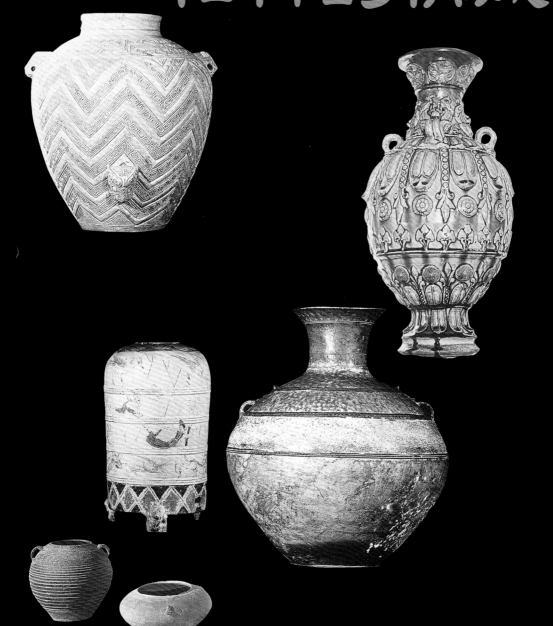

第三章 自然造化
——釉料的構成

3-1 自然造化

　　釉是一種燒成後具有玻璃質的物體，由礦物性原料混合，經一定溫度燒成，冷卻後形成表面含有玻璃質的產物。釉按燒成溫度分為高溫釉和低溫釉，高溫釉一般在1300℃左右，而低溫釉在900℃左右。通常釉的燒成溫度依據其熔點的高低而定，導致熔點的高低不同的原因，是因其釉料的配比組成不一樣。

　　組成釉的基本配方通常有長石、碳酸鈣、高齡土、矽石等。這些原料構成的百分比大致為：長石10％－60％；碳酸鈣5％－20％；高齡土5％－30％；矽石5％－40％。釉料的發色劑主要是：鈷、鐵、銅、錳、鉻、鈦等礦物金屬，它們使釉呈現出豐富的顏色。

滿山蕨草，捎來瑩潤釉色的靈感

　　釉的運用在製瓷史上是極大的進步，《中國陶瓷史》中推論商周時期的原始青瓷的製釉：「可能都是用石灰石、黏土配合而燒成的。由於多數黏土內含有或多或少的鐵質，……在還原氣氛中燒成，則顯青色或青綠色。」古人在製瓷工藝中不斷摸索，積累了一套成熟的配釉工藝，製瓷藝人善於在自然中汲取資源，配製出天然的釉料。

　　「凡釉料隨地而生，江浙閩廣用者，蕨藍草一味。其草乃居民供為之薪，長不過三尺，枝葉似杉木，勒而不棘人。其名數十，各地不同。陶家取采燃灰，布袋灌水澄濾，去其粗者，取其絕細。每灰二碗參以紅土泥水一碗，攪令極勻，

南方配製釉料主要原料之一的蕨草。

現代 「泥・妮」系列 作者:郭藝 (17×17×8cm)

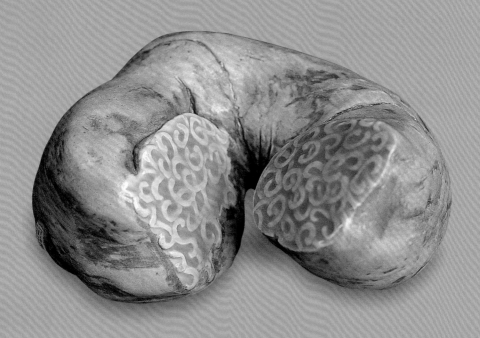

現代 「泥・妮」系列 作者:郭藝 (17×17×8cm)

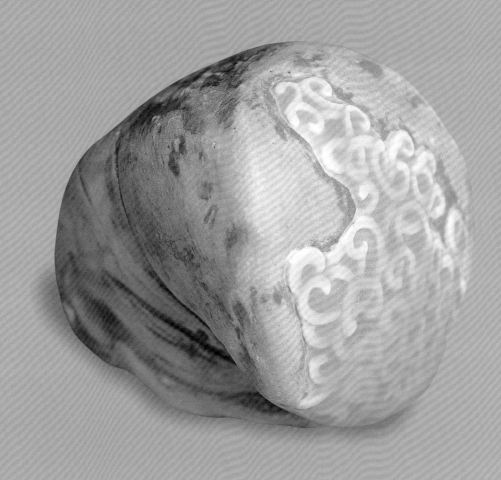

現代 「泥・妮」系列 作者:郭藝 (17×17×8cm)

蘸塗坯上，燒出自成光色。」（《天工開物》）這裡所說的蕨類植物，便是江南常見的蕨草，鮮綠而細密的葉子在南方的丘陵上隨處搖曳，至今在一些偏僻山村裡的嫋嫋炊煙之中，依然還飄散著這類植物的清香。這種與南方人生活息息相關的植物，便是青瓷釉料中頗為重要的原料之一。

據分析，蕨類屬喜鈣植物，其含鈣、磷，這兩種物質在釉料中起助熔作用，使釉面光潔透亮。《窯器說》：「灰出浮梁之長山。取山之堅石，火煉成灰。複用蕨煉之三晝夜，舂至細，以水澄之，用入釉內，以發瓷之光氣。蓋釉無灰則枯槁無色澤矣。凡一切釉俱入灰為本，如銷銀不離於硝也。」又見《古銅瓷器考》：「釉灰出樂平縣，在景德鎮南四十里，以青白石與鳳尾草製煉。……泥十盆灰一盆為上釉，泥七八灰二三為中釉，若平對或灰多為下釉。」

又見《菽園雜記》中記述：「瓷油則取諸山中，蓄木葉燒煉成灰，並白石末澄取細者，合而為油。」可見，古人的釉料配製都取之於天然，而草木灰是釉料裡重要的原料之一。滿山的蕨草，引發了製瓷工匠的靈感，

清透的龍泉溪水。

擷來自然的清新為釉色添一抹瑩潤。

南青北白，發色差異因地制宜

由於因地制宜，各地的瓷土與釉料的配製成分不同，形成每一地區釉色的發色不同。在唐代出現的「南青北白」的現象，並不是因為審美取向不同導致的差異，而是原料性質不同產生這種現象，甚至某處的溪水，某山的礦口，都會形成釉色的差異。《窯器說》中描述：「選平里石舂者佳，鎮之小港水舂者為上，色澤光潤如明鏡，易顯料色，宜描青花。祁邑之昌水舂者為次，惟甜白宜之，因其肥而耐火，仿古釉色多用之，取其無浮滑之色，殊有舊意。蓋釉之本質取之於石，色澤則發以水也。如：溶口、祁山、開化、里樂、女嶺、銀坑、東埠、郭口各種石俱可舂釉，在配者取捨不同，各有專秘之妙。」所以，大凡出瓷區，都是有山有水之地，這裡有著製瓷的天然資源。印象中，在浙江龍泉看到的溪水就異常地瑩綠，這是水中含有豐富礦物質的緣故，以致每當看到龍泉青瓷，眼前便會躍然出現那一泓綠得沁人的溪水。

現代 「水影」 作者:郭藝 (38×38cm)

3-2 彩色的元素

陶瓷釉色中,氧化金屬礦物是形成色彩的重要元素,一般常用的發色劑有氧化鈷、氧化銅、氧化鐵、氧化錳、氧化鉻、氧化鎳、矽酸鋯等。在釉色的發色劑(註1)中,氧化鐵與氧化銅的使用最廣,並且色彩的變化也極豐富。在中國傳統陶瓷色釉的配製中,這兩種元素的使用最頻繁,青瓷釉色的著色劑是氧化鐵,而著名鈞窯的色釉最初也是採用氧化鐵為著色劑,後經改進,運用氧化銅為著色劑,在高溫還原氣氛(註2)中燒造出極為豔麗的紅色,在青白釉彩之間注入一份嫣然之色,為中國陶瓷釉色裝飾開闢了新的境界。

隨後,中國釉色出現了許多名品,如:宋元時期鈞窯的海棠紅、玫瑰紫和景德鎮窯的釉裡紅;明清時期的寶石紅、祭紅、郎窯紅、桃花面以及窯變的花釉等等。各種氧化金屬元素在釉中,如同千變萬化的精靈,它們在不同的燒成氣氛中,幻化出不一般的色彩,隨火而生,撲朔迷離的釉色變化是製瓷人永遠的期待。

燒成條件成就殊異的美麗

色釉一般分為高溫與低溫色釉。高溫色釉在1200℃以上的溫度中燒成,用氧化鈣作助熔劑;低溫色釉在700－900℃的溫度中燒成,用氧化鉛作助熔劑。在釉的燒成裡,助熔劑的作用主要是能降低釉的溶融溫度,促成釉料中各種著色金屬氧化物熔於釉裡,增加釉的高溫流動性,使釉面光滑透明。

高溫色釉對燒成溫度的反應較敏感,所以,高溫燒造出明麗的色釉是極名貴的,如景德鎮窯的祭紅,《匋雅》稱:「紅瓷奇彩眩眼,不能逼視者,蓋明祭也。」而低溫色釉的燒成,相對來說呈色比較穩定。色釉在還原焰與氧化焰的窯爐氣氛裡燒成,氧化元素的著色劑在

【註1】發色劑:即呈色劑。見「著色劑」。
【註2】還原氣氛:燒窯時空氣供給不充分,燃燒不完全的情況下產生的一種火焰氣氛。其燃燒產物中含有一定量的可燃物質,如一氧化碳和氧化氫等。這些氣體能把釉中氧化鐵還原成氧化亞鐵,氧化銅還原成氧化亞銅。

這兩種氣氛中呈現的色彩差異很大，主要呈色如下：

■氧化鐵：在氧化氣氛中燒成，呈色自淡黃、金黃、亮紅到黑色等，範圍非常廣泛；在還原氣氛中燒成，呈綠、深綠、藍等。

■氧化鈷：在氧化氣氛中燒成，呈色自淡藍到深藍；在還原氣氛中燒成，呈藍色、紫色等。

■氧化銅：在氧化氣氛中燒成，呈色天藍或墨綠色；在還原氣氛中燒成，呈寶石紅、胭脂紅、桃紅等。

■氧化鉻：在氧化氣氛中燒成，呈桃紅色；在還原氣氛中燒成，呈現綠色。

■矽酸鋯：在氧化和還原氣氛中燒成均呈白色。

其他如氧化鎳、碳酸鉀等對釉色的光澤與窯變的色彩起著輔助的作用。

在釉色的配製中，各種氧化元素之間可以依據發色的特性，配製出一些調和色，不過在高溫燒造中，對窯爐的氣氛與溫度要求高，釉料的發色不穩定。低溫色釉大多在氧化氣氛裡燒成，因此色彩不會有太大的異變，呈色較穩定，一般低溫色釉的色彩更為明豔豐富。在燒造的過程中，各種顏色互相浸潤交融，形成斑斕絢麗的色彩效果。

現代 「魚」系列 作者：郭藝 (20.4×20.4cm)

現代 「魚」系列 作者：郭藝 (20.4×20.4cm)

現代 「魚」系列 作者：郭藝 (20.4×20.4cm)

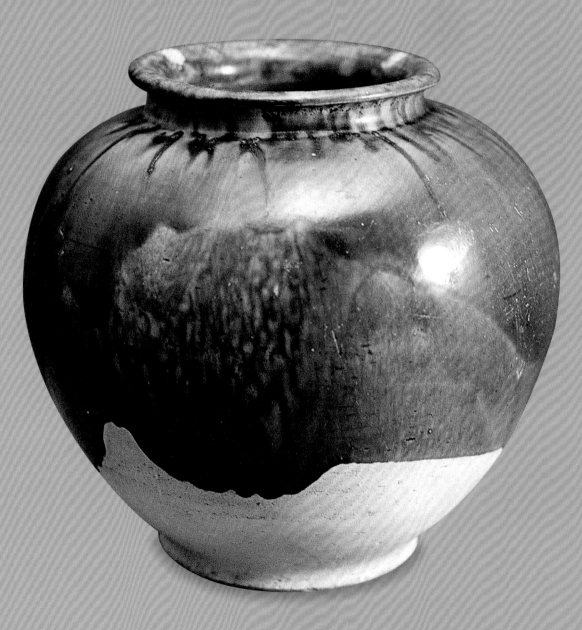

唐代 綠釉陶罐

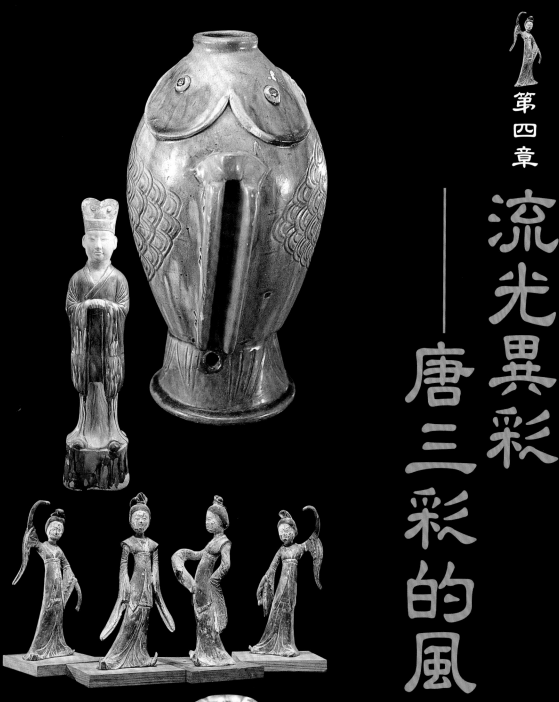

第四章

——流光異彩

唐三彩的風格

4-1

人性的色彩

　　唐代是中國封建歷史時期一個繁榮強盛的朝代。在三百年的唐代統治中，由於其經濟與軍事的強盛，使得整個朝代洋溢著一種自信與寬鬆的氣氛，儒家入世的思想戰勝了過去禁欲的出世幻想，而這種坦蕩的氣度透過唐代的文學藝術昭示後人。

　　唐代立國後，實現了一系列發展經濟的措施，經歷了「貞觀之治」和「開元之治」，使國家迅速地富強起來。隨之而來的是文化與藝術的發展，詩歌、繪畫、雕塑等出現空前的繁榮。所以，蘇東坡說：「知者創物，能者述焉，非一人而成也；君子之于學，百工之技，自三代歷漢至唐而備矣。故詩至於杜子美，文至於韓退之，書至於顏魯公，畫至於吳道子，而古今之變，天下之能事畢矣。」

　　經濟文化的繁榮，也促使手工業得到發展，唐代的手工業有了官營和私營兩種。官營的手工藝品提供宮室朝廷使用，私營的手工藝品可以在市面上販賣。不僅絲織、刺繡、印染、金屬雕刻、漆器等手工藝製作精巧華美，而且這時期陶瓷業的生產也進入了繁榮階段，以各州命名的各大窯系，如：越窯、邢窯、婺州窯、鼎州窯、嶽州窯、壽州窯、洪州窯、銅官窯、鞏縣窯等，在南方與北方先後建立起來，其陶瓷製作工藝也逐漸成熟。如果說精美的工藝體現了這一時期的陶瓷製作水平，那麼，栩栩如生的造型與世俗的色彩又在傳達怎樣的資訊呢？青釉、白釉與釉中彩的裝飾運用，為唐三彩的出現提供了良好的基礎。

濃縮人世間的快樂感受

　　中國自先秦以後，儒學與經術學逐漸瓦解了人對自然物質持有的神秘觀，隨之而來的是以理性的人生觀約束人的行

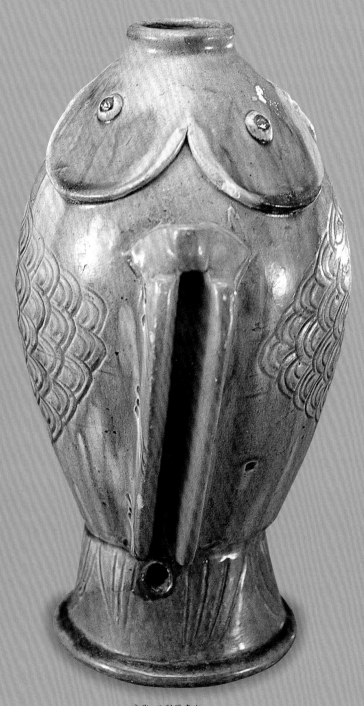

唐代 三彩雙魚瓶

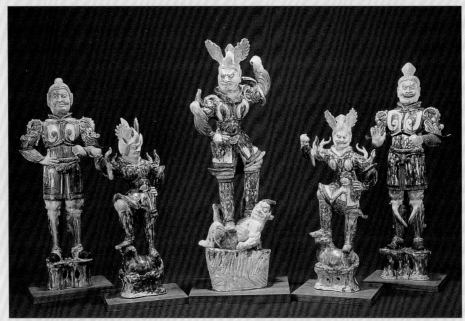

唐代 唐三彩人物

為。而魏晉南北朝森嚴的階層等級，加
上連年的混戰，使民眾深陷在現實的苦
難裡，於是，宗教成為解脫人生苦難的
最好途徑。宗教宣揚脫離現世，寄託來
生的信念，在佛本身的故事中，如「捨
身飼虎」、「割肉貿鴿」等，都呈現了血
淋淋的佛教說法。對於現世只是苦難的
一個過程的理解，撫慰著受傷者的心
靈。與此相比，入世的唐代佛教是極有
趣的改變，造像與廟宇變得更有人情
味，極樂世界近似世間，山水漱漱、花
鳥嚶嚶，一派人間天堂景象。人性化滲
入宗教，說明人的地位提升。

　　唐代是比較開朗的朝代，各種外域文

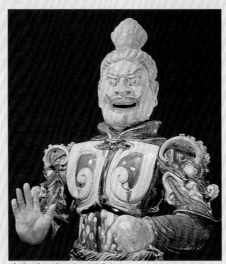

唐代 唐三彩人物（局部）

化的進入，使人們的生存觀念發生許多變化。在強大國力的庇護之下，人們充分體會到了前所未有的安全感。開朗、自信、明麗成為生活的主旋律，豁達的人生態度取代了心情壓抑的陰霾，於是，這種情緒自然而然地流露在藝術的表現中。圍繞著人的生活主題，唐三彩是這一特定時期的產物，其濃郁而寫實的色彩，都在展現人世間的快樂，即使是明器也要盡顯華麗。

人們不再寄希望於虛幻的來世理想，而注重於現實的快樂感受，這種入世的世界觀，注定了對人的行為和對生命的關注。且看詩人李白的感慨：「君不見，黃河之水天上來，奔流到海不復回！君不見，高堂明鏡悲白髮，朝如青絲暮成雪！人生在世須盡歡，莫使金樽空對月…。」享樂人生的態度並沒有使人頹廢，反之，生活的熱情醞釀出充滿人文浪漫的唐詩，也創造出洋溢人性色彩的唐三彩。

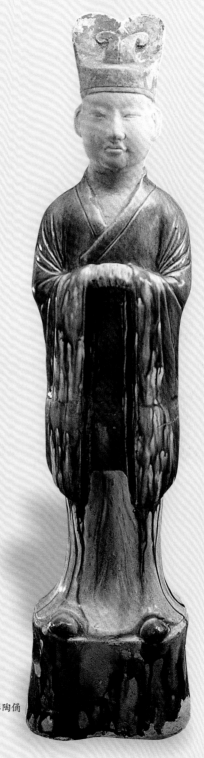

唐代 唐三彩陶俑

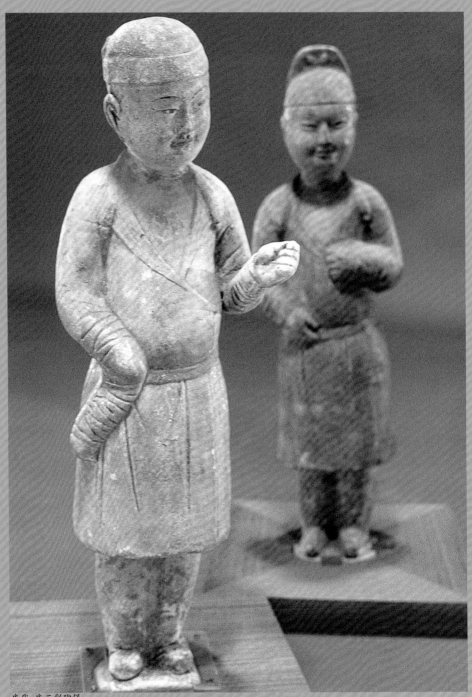

唐代 唐三彩陶俑

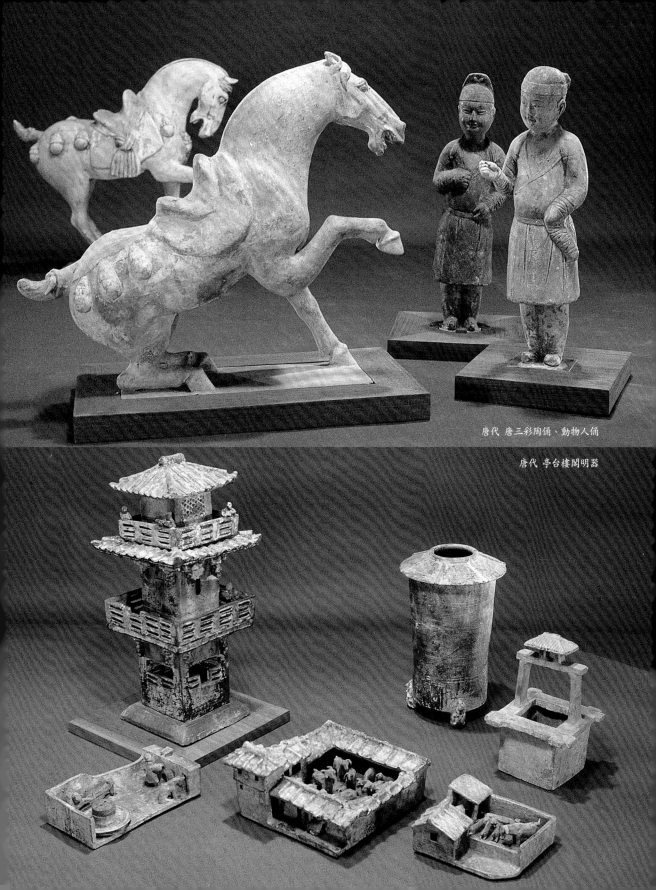

唐代 唐三彩陶俑、動物人俑

唐代 亭台樓閣明器

4-2 天真與風情

儘管現代人看到的唐三彩製品，大部分是明器，多是來自地下文物，但在歷史上，唐三彩為日用器具的記載不多。唐代的製瓷業已成熟，瓷質的製品肯定優於陶器，唐三彩的陶器無法替代瓷器作為日用品。陶的材質運用在明器中，是極其普遍。從新石器時代陶製的殉葬品，到秦國始皇帝龐大的陶俑隊伍，足以證明陶器製品作為明器的普及性。陶的可塑性強，可以燒造各種難度很高的造型，並且成本低廉，因此，適合製作明器。

讓歡樂充盈著生與死

由於唐代經濟昌盛，生活富庶，從統治階層的皇室、官吏到民間的財主富商都極力推崇豪華的喪葬之風。《貞觀政要》中記載：「衣衾棺槨，極雕刻之豪華；靈輀冥器，窮金玉之飾。」這種厚葬的攀比風，導致了明器的大量需求，使唐三彩陶器有了存在的空間和發展的條件。唐朝的中央政府有專門的官府衙門來分管明器。

《唐六典》規定：「甄官令，掌供琢石陶土之事，……凡磚瓦之作，瓶缶之器，大小高下各有程准，凡喪葬，則供其明器之作。（別敕葬者，供餘並私備。）三品以上九十事，五品以上六十事，九品以上四十事。當壙、當野、祖明、地軸、誕馬、偶人，其高各一尺，其餘音聲隊與僮僕之屬，威儀服玩，各視生之品秩，所有以瓦木為之，其長率七寸。」據考古挖掘看唐代官僚的明器，其遠遠超過規定的等級、數量與尺寸

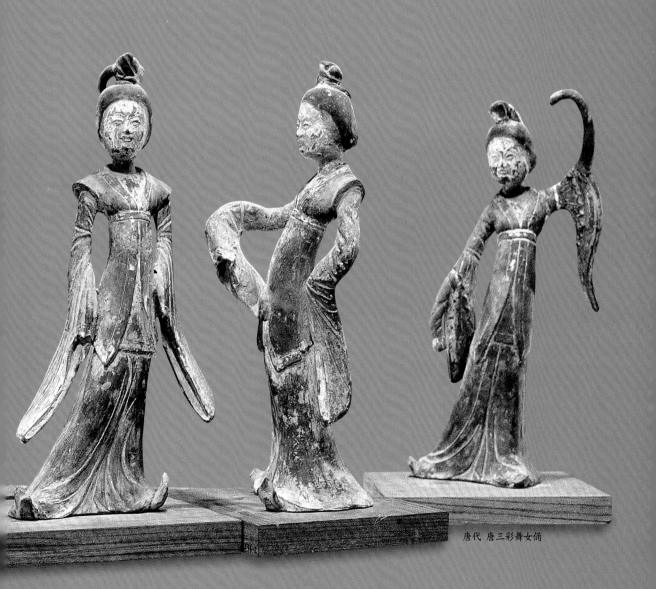

唐代 唐三彩舞女俑

唐代 唐三彩伎樂女俑

的限制。如此炫耀喪葬規模行情，極大
地刺激了唐三彩的生產。

在唐三彩的明器中，人俑是最為生動
精彩的。雖然中國孔家禮教反對人俑為
明器，認為人俑可以聯想起生殉，但唐
人不拘於約束的天性，賦予俑人俏麗而
天真的形貌，一掃對死亡的恐懼，讓歡
樂充盈著人的生與死。或許，這就是唐
人的生活態度。

中國的喪葬禮俗一直都須明器隨葬，
尤以漢唐為盛，這兩個朝代的生活比較
穩定富裕，現世的生活讓人留戀。漢代
的明器呈現出一派人間景象，大到亭台
樓宇，小到家禽用具，因漢人期望死後

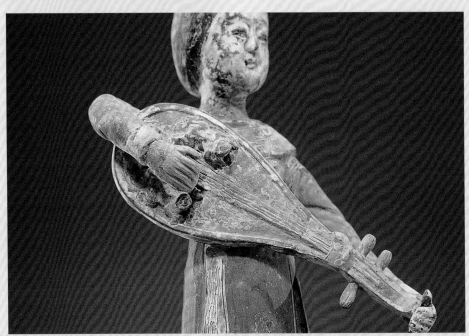

唐代 唐三彩伎樂女俑

成仙升天後，還能享受到人間的安逸生活。而唐代的明器則具有世俗化的人情味，嫋嫋風姿的俑人，如同鄰家女孩；表情豐富的胡人，展現著人世風情。如果說漢人對生命的態度是虛幻的，那麼唐人的人生觀則是現實的，他們的快樂永遠在現世中體驗。

豐肌微骨的女性審美風尚

唐三彩的人物俑之所以製作精到，一方面是漢唐陶俑的製作工藝的成熟；另方面與石窟雕塑造像有關。陶塑藝人的造型能力極高，製作的俑人形象寫實生動。唐三彩人物俑中，女俑的數量極多，皆豐肌微骨，體態婀娜，華美的衣飾顯現出女性的嬌媚：「洛陽女兒好顏色，坐見落花長歎息。今年花落顏色改，明年花開復誰在？」女人裝扮為誰容，願悅心上人。雖然青春容顏轉瞬即逝，藝術卻留住了美麗，幾千年後，是誰家女兒風姿依然？由於唐代寬鬆的治世氛圍，極易接納外域文化，這時的中原處處洋溢著西域胡人的浪漫，他們的娛樂與衣食，帶給唐人感官上的愉悅，縱情於聲色，人們沉溺在享樂主義生活裡。這時期，用於女性裝飾的手工業也異常地發達，比如：刺繡、染織、銅鏡等，為女性提供張揚魅力的條件，繁縟的髮髻使女人露出俏臉媚態，而袒胸的衣飾則讓女人更具萬種風情。

《敦煌曲子詞》描述：「碧絲羅冠，搔頭墜髻，寶妝玉鳳金蟬。輕輕敷粉，深深長畫眉綠，雪散胸前。」唐三彩的女俑人，薄薄的衫紗，豐滿的肌體和袒露的雪胸，十分生動地展現了唐代女性的華貴和大唐之美，所謂「粉胸半掩疑暗雪」女性美的風範，是中國歷史上極少出現的裝扮。唐人追尋感官上的享樂，欣賞豐滿婀娜的體態，喜好嬌媚的尤物，這一切均迎合唐人豐肌微骨的審美風尚。

鄭德坤、沈維鈞《中國明器》論及唐三彩：「這種女俑除顏面外，多帶彩釉，其姿態的伶俐，風貌的美麗，正可為開元天寶間美人風尚勃興，享樂官能主義盛行的反映。」唐三彩的俑人，或寓情於歌舞的伎俑，或儀態閑逸的婦人，她們都顯現出平淡而滿足的神情。優雅、愉悅、天真，於是這種情緒感染著所有的人。歌舞昇平的快樂充盈著人間，這其中交織著外域民族的氣息。唐三彩把唐人的快樂從現實伸延到未來。

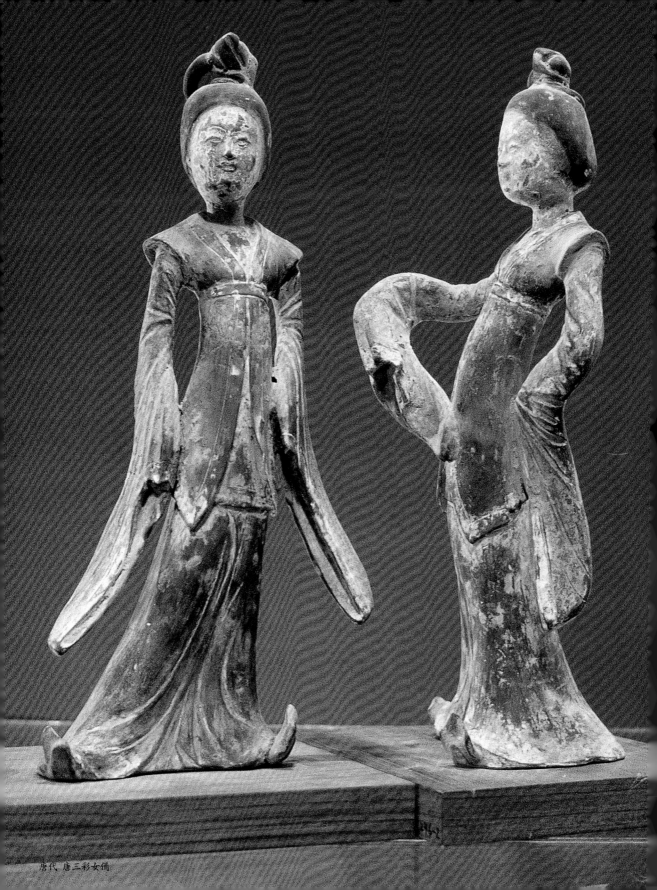

唐代 唐三彩女俑

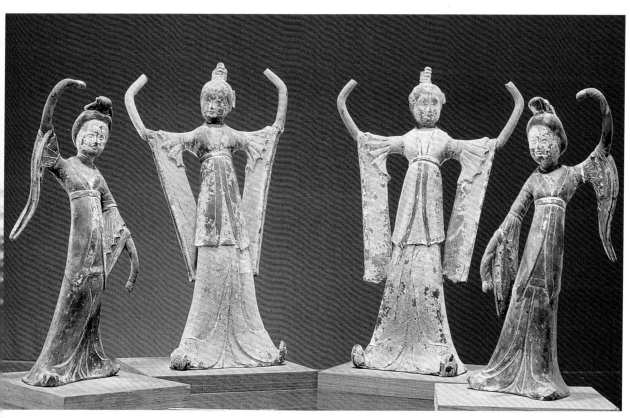

唐代 唐三彩舞女俑

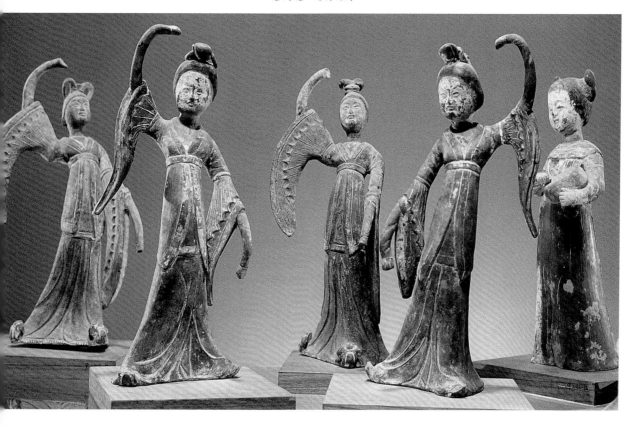

4-3 華麗的浪漫

　　唐三彩陶俑在唐代經濟文化發達的長安、洛陽兩地出土最多，其中表現較多的題材是馬俑、駱駝俑、人俑，手法現實生動，色彩華麗斑斕。據考古調查，唐三彩的生產有固定的製作作坊，迄今為止，發現生產規模最大的三彩釉的陶瓷遺址，是河南鞏縣的大黃冶、小黃冶、白冶河、鐵匠爐、葦園村一帶，範圍大至十多里地。

　　這裡有著豐富的優質黏土，其可塑性強，含鐵量低，質地細膩，雜質較少。在唐代，唐三彩的生產已形成規模，並且分工製作。由於此前的陶塑工藝已很精良，為唐三彩的造型提供了良好的塑造基礎。而彩釉的運用，則為中國陶塑增添了極為絢麗的光彩。

　　關於唐三彩的起源時間，史冊上還沒有明晰的記載，由於三彩陶多是明器，後人只能依據有紀年的出土實物來推斷，在唐太宗的名將鄭仁泰的墓葬中出土了466件陶俑。鄭仁泰是初唐人，葬於麟德元年（西元664年）距唐立國四十六年，這說明唐三彩的製作已始於唐太宗，而盛唐是唐三彩生產的鼎盛期。

　　唐代的三彩陶器，通稱為唐三彩，它是一種低溫鉛釉陶，其實就是多彩的陶器。通常只有一種色釉的，稱之為單彩或一彩，有二種色釉的稱為二彩，具有二種以上的色釉則稱三彩。唐三彩繽紛的色彩是因為在釉料中加入了含鐵、銅、鈷、錳等元素的礦物作著色劑，並放入很多的煉鉛熔渣和鉛灰作助熔劑，經過800℃的溫度燒成，釉色呈現出綠、藍、黃、白、赭、褐等豐富的色彩，並且由於釉料中含有大量的鉛，各種著色金屬氧化物熔於鉛釉裡，向周圍擴散流動，各種顏色相互浸染，形成極其燦爛的美麗色彩。那美輪美奐的色澤，正是大唐氣象的真實寫照。也許華麗色彩讓人目眩，而那深藏著本質的浪漫情懷更

唐代 唐三彩器皿

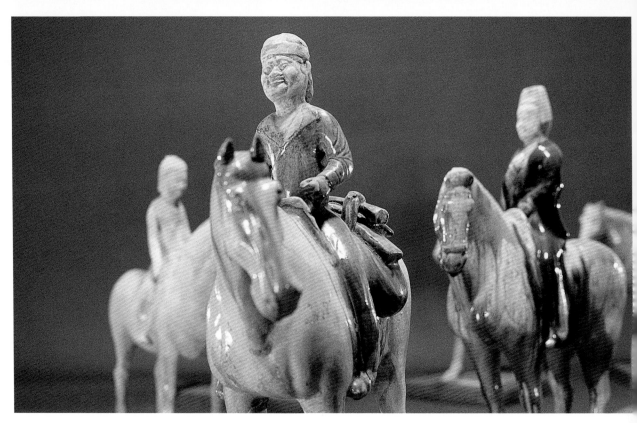

唐代　唐三彩騎馬俑

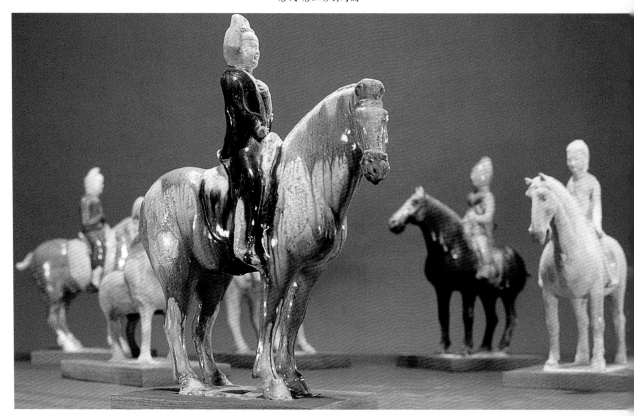

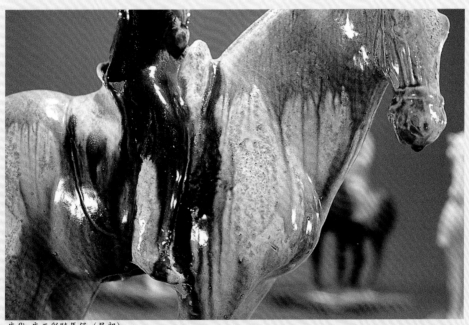

唐代 唐三彩騎馬俑（局部）

使人懷念，不是嗎？生與死都是那般平和與灑脫。

貴族階級繁華奢靡的色釉

唐三彩是淋漓而暢快的，而且在斑斕的色彩之間居然呈現出絲帛的美感，或許，就是這種奇特的視覺效果，體現了所謂的華麗。絲織品，總會讓人產生浪漫與奢華的聯想，於是，在唐三彩的釉彩裡，可以尋覓那種柔和而眩目的光彩，尤其在女俑的衣飾上，那種斑斕的色釉運用更多，其產生的紋樣肌理極像唐代印染中盛行的蠟纈、夾纈、絞染的圖案。這種絢爛的色彩圖案在當時頗受推崇。唐三彩的色彩處理與印染上的圖案類似，難道是偶然的巧合？一種審美風尚的流行，必定會滲入其他的手工業中，況且，唐三彩陶器反映的都是唐代現實主義題材，由此可以窺視當時的審美風尚。

對於唐三彩這種多彩色釉的裝飾形式的源起，目前，並沒有一個確切的說法，也許，當時風行在印染上的色彩裝飾，就是導致唐代陶器形成多彩釉色裝飾的原因之一。

唐三彩為了追求釉色的華麗，其工藝比較細緻，一般經過兩次燒成。先把泥坯放在1000℃左右的溫度中燒結（這道工藝在專業中稱之為素燒）這樣可以把變形、開裂的產品剔除，而且便於多種色釉的上彩，上釉後，再經800℃的低溫燒成。

唐三彩的工藝顯然比其他陶製品的做工精細，並且在色釉的處理上形成了特有的風格。僅色釉的工藝手法就有點彩法、瓷土堆花法、貼花塗彩法、印花填彩法、刻花填彩法等。陶工非常熟練地運用釉色的搭配，來達到類似絲帛般華麗的色彩，形成了豐富而靈動的釉色裝飾效果。所有的裝飾都在營造一種真實的氣氛，那就是唐人華麗的生活狀態。當然，這種人世的繁華只是屬於貴族階層，享有唐三彩陶器是地位與權勢的象徵，因此，唐三彩的華貴是為特定的階層服務，所呈現出的一種奢靡的浪漫，彷彿讓人體會到長安城裡的夜夜笙歌。

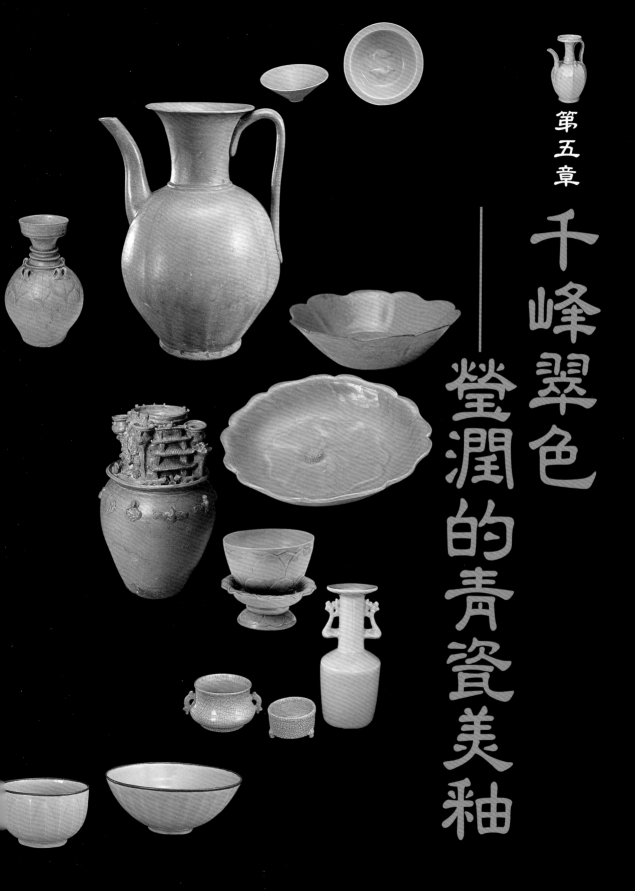

第五章

千峰翠色
——
瑩潤的青瓷美釉

5-1 尋覓越窯青瓷

越窯是浙江省內最早燒造青瓷的民間名窯之一。「越窯」之名，最早見於唐代，較準確的說法應盛於中唐以後。《新唐書‧地理志》載：「越州會稽郡中都督府，土貢……瓷器」。

越窯青瓷的材質與工藝，頗受唐代文人墨客的青睞，對於越窯的讚譽樂此不疲，歷史上留下許多溢美詩句。如：「越泥似玉之甌」；「蒙茗玉花盡，越甌荷葉空」；「茶新換越甌」……。真正流傳甚廣，詳細介紹越州青瓷的文章莫過於陸羽的《茶經》，作者從飲茶品瓷的角度，對中國唐代幾大窯場的瓷器進行類比，描述越窯青瓷的質感之美，該書云：「碗，越州上，鼎州次，婺州次，嶽州次，壽州，洪州次。或者以邢州處越州上，殊為不然。若邢瓷類銀，越瓷類玉，邢不如越，一也。若邢瓷類雪，越瓷類冰，邢不如越，二也。邢瓷白而茶色丹，越瓷青而茶色綠，邢不如越，

三也。晉杜毓《荈賦》所謂：器擇陶揀，出自東甌；『甌』，越也。甌，越州上，口唇不卷，底卷而淺，受半升以下。越州瓷、嶽瓷皆青，青則益茶，茶作白紅之色；邢州瓷白，茶色紅；壽州瓷黃，茶色紫；洪州瓷褐，茶色黑；悉不宜茶。」

在陸羽的評述中，就能感受到越窯青瓷質感給人帶來的美感。越窯青瓷主要集中在曹娥江中游地帶，包括：上虞、慈溪、余姚、紹興等地，這些地區原為古代越人居地，東周時是越國的政治經濟中心，秦漢至隋屬會稽郡，唐改為越州，宋時又更名為紹興府。在這塊土地上，擁有豐富的瓷土資源，水利交通便利。

雖然歷經二千多年的歷史更迭動蕩，但越窯青瓷的生產卻綿綿不斷地在延續，從東漢至宋的一千多年間，歷經了創始、發展、繁盛和衰落幾個大的階

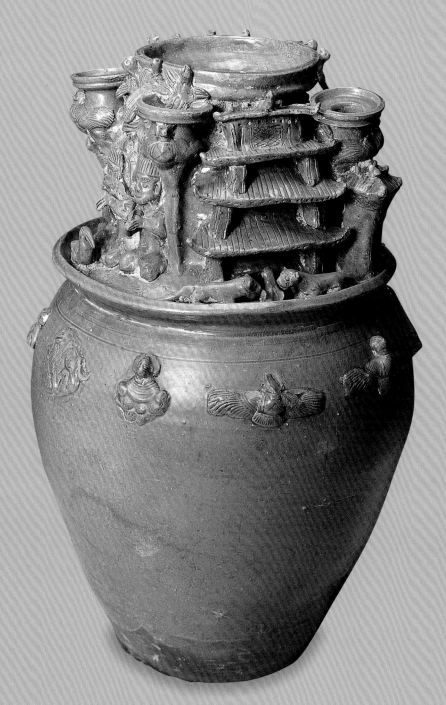

三國 越窯青瓷塔式罐

青瓷的發源地曹娥江畔

浙江慈溪上林湖畔

上林湖畔的古窯址

段。產品風格隨著時代的不同而有所變化，浙江越窯的青瓷質量與規模是其他窯場無法比擬的。

曹娥江畔光輝閃耀的古窯址

自從東漢曹娥江中游地區，燒造出成熟青瓷，結束了由陶到瓷的漫長歷程，開闢瓷器生產的新紀元，從此，「曹娥江」這個名字，在陶瓷史上有了特定的意義。「人從月邊去，舟從空中行。此中人延佇，入剡尋王許。笑讀曹娥碑，沉吟黃絹語。」這是唐代著名詩人李白泛舟於曹娥江上寫下的詩句。秀美的曹娥江水不僅引發文人無限詩情，而且孕育了無比燦爛的陶瓷文化，成為瓷器的發祥地。

尋覓曹娥江邊的古窯址，滿目瓦礫，似乎告訴後人越窯窯業曾經擁有的發達與興旺。遙想當年，在某一天風和日麗的熱鬧集市上，人們看到了來自越州的瓷器，驚喜於它材質的堅硬，釉色的光潤，從此越窯瓷器聲名遠揚，而收益頗豐的窯業主們，不斷地擴大生產規模，贏得更豐厚的利潤。當然，這只是一部分因素，翻開歷史，可以知道三國鼎立後，吳國統治者在自己的疆域內力求社會安定，努力發展農業生產，擴大經濟實力，「有吳之務農重穀，始於此焉。」農業的發展為手工業的繁榮提供了保證。同時，生活的安定帶來人口的增長，使民間對瓷器的需求大量增加。

再者，自東漢以來，厚葬之風盛行，瓷器堅硬而又耐腐蝕的特性，是製作明

器的上佳材質，這樣也大大地推動了瓷器製造業的發展。一些出土的越窯青瓷，工藝精巧，釉色純淨，說明了越窯製瓷工藝的成熟。而越窯繁盛時期的「貢窯」(註1)、「秘色窯」(註2)又促進了越窯青瓷的發展。唐代詩人皮日休的《茶甌》詩：「邢客與越人，皆能造瓷器；圓似月魂墮，輕如雲魄起。」及陸龜蒙的《秘色越器》詩：「九秋風露越窯開，奪得千峰翠色來。」是反映當時越窯青瓷製作工藝高超的明證。

【註1】貢窯：舊傳五代吳越王錢氏壟斷越窯，專供錢氏宮廷使用，並入貢中原朝廷。
【註2】秘色窯：專燒供吳越王錢氏朝廷使用的越窯產品，禁止民間使用，故稱為「秘色」器；也是當時讚譽越窯釉色之詞而沿用的專有名稱。

上虞小仙坑東漢窯址瓷片

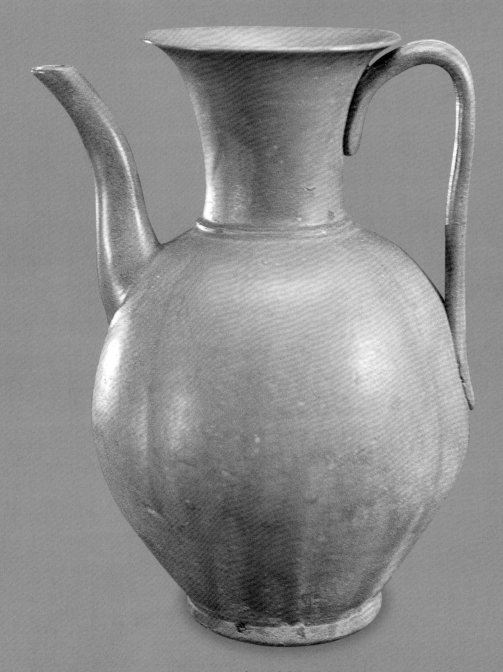

唐代 越窯青瓷執壺

5-2 春水般的青瓷美釉

越窯在同時代的窯場裡，無論是製瓷工藝，還是品類產量，都是勝出一籌。越窯尤以其釉色見長，從唐人「越泥似玉之甌」的讚譽中，對越窯青瓷的推崇可見一斑。

固然唐代文人的讚譽極大地推動越窯青瓷的傳播，但越窯成熟的製瓷工藝與規模，為其發展奠定了雄厚的實力，形成了以江南越窯為主的青瓷體系。它與中原邢窯為主的白瓷體系確立了中國唐代「南青北白」的陶瓷生產局面。越窯青瓷瑩潤似玉的釉色，符合當時文人雅士的審美趣味，呈一時風尚。

越窯青瓷自東漢以後不斷地發展燒製工藝，胎釉結合極為緻密，瓷質的質感光潔細膩，尤其中唐晚期，瓷器裝燒工藝運用了匣缽，改變明火疊燒的種種缺陷，不僅大大地提高了瓷器的產量，而且釉面呈色較為穩定。

這時期的窯工已擁有豐富的燒造經驗，改良窯爐工藝，並且嫻熟地控制窯爐的燒造氣氛，使窯溫控制在1100℃左右，釉色的著色劑氧化鐵能得到很好的還原。

青瓷的釉料都是石灰釉，主要由石灰石與瓷土配成，以氧化鐵為主要著色劑，氧化鈣為主要助熔劑。越窯的青釉氧化鐵含量為2-3%，在還原氣氛中呈現出較深的青色，氧化鈣的含量為18%左右，由於氧化鈣的含量偏高，在高溫燒製中，釉水的流動性大，釉層相對較薄。越窯青瓷施釉是採用浸釉的方式，燒製後釉面平整光潔，玻璃質強，因此，釉面似「冰」般晶瑩，透明而有光澤，釉色覆在胎體間，瑩潤中有動感，似乎就是一汪蕩漾的春水，隱隱地泛著含蓄的青色，透著靜謐的美感。這種釉色在五代發展得最為成熟，即所謂的「秘色瓷」，在特定的時代，特定的歷史環境中造就的美釉。

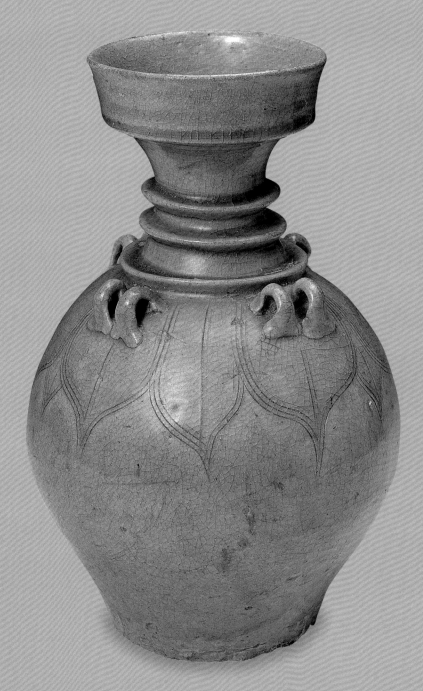

東晉 甌窯青瓷罍

唐代 越窰秘色瓷碗

文人品玩起推波助瀾之功

從出土的越窯「秘色瓷」中看到，其胎質細膩堅固，大多呈灰色。釉色均勻滋潤，釉層沒有氣泡，呈半透明狀，色彩青綠為主，已從以往越窯的青中泛黃不成熟的還原色，進步到還原較穩定的青灰色，這一釉色的改變較兩晉時期無疑是一大進步。這種灰綠色的調子，雅致而柔和，使人聯想起江南春天裡帶有淡淡清香的艾草，故而，在民間又稱其為「艾色」。可以判斷，當時能燒造出如此細膩的釉色，其釉料的選擇、陳腐、淘洗、碾磨等都是不惜工本。

歷史上文人墨客對越窯釉色的溢美篇章與詞句，足以讓後人產生無盡的聯想。徐夤的《貢余秘色茶盞》詩：「捩翠融青瑞色新，陶成先得貢吾君；巧剜明月染春水，輕旋薄冰盛綠雲；古鏡破苔當席上，嫩荷涵露別江濆；中山竹葉醅初發，多病那堪只十分？」這些句子都是形容越窯「秘色瓷」的精美，「明月」、「薄冰」又是讚譽瓷器的質感與光澤，既規整又輕巧的高超工藝；「古鏡破苔」、「嫩荷涵露」，是形容瓷器釉色的美感。陸龜蒙之《秘色越器》詩云：「九秋風露越窯開，奪得千峰翠色來」，闡釋了越窯釉色翠綠可人，彷彿帶來大自然縷縷清新。由於文人視品玩越窯青瓷為雅事，無疑為它的發展起了推波助瀾的作用。

而製瓷工匠們把釉色呈色優劣也作為衡量產品好壞的重要標準，青瓷除了器物的造型外，釉色是最為重要的裝飾手法之一。細窺考古中的越窯瓷片，可以看到其胎骨呈灰白色，尤其唐五代以後，坯胎細膩泛白，瓷胎含鐵量較少，說明越窯青瓷較注重瓷土的精選與淘洗。工匠們依賴豐富的經驗，配製出燒製穩定性高的釉料，並改進施釉的方式，故胎體上釉面厚薄均勻一致；燒製時採用了匣缽，釉面在燒製過程中得到較好的保護，再加上能熟練地控制窯爐的溫度，釉色可以得到較好的還原，所以，越窯青瓷的色釉呈色均勻光潔，燒造出極佳的釉色效果。

5-3

越泥似玉之甌

越窯民間窯場由於講究工藝製作,故燒造的產品品質優於其他窯場。在越窯產品處於鼎盛的唐、五代時期,品茗酌酒之風頗盛,當時與之有關的產品諸如茶碗、茶杯等,規模之大,數量之多,品質之高,足以證明越窯青瓷的風行,並且深得文人們的推崇,出現在唐詩中的相關描述頗多。如鄭谷的《送吏部曹郎中免官南歸》詩:「茶新換越甌」及韓偓的《橫塘》詩:「越甌犀液發茶香」,從中可以體會到他們對越窯茶具的情感,這種讚美是源自內心,並且有感而發。

我國品茗與飲酒有著悠遠的歷史,衍化出與此有關的儀式與活動,茶具與酒具就是這一系列過程中重要的道具。唐代飲茶之風極盛,據唐人封演的《封氏聞見記》中記載:「城市多開店鋪,煎茶賣之,不問道俗,投錢取飲。其茶自江淮而來,舟車相繼,所在山積,色額甚多。」飲茶之風由南至北迅速風行,因此,茶具的需求量非常大。

茶是地道的中國國粹,古人視飲茶為「精行儉德之人」,品茗是一件雅事,其中,品茗的過程也包括把玩青瓷。而中國古人詳細評述瓷與茶的關係著作莫過於陸羽的《茶經》,所謂:「碗,越州上,鼎州次,婺州次,嶽州次,壽州、洪州次。」也正是此書的觀點,把越窯青瓷推到眾窯之上的高度。飲具器皿與一般食用具的要求不一樣,它是實用與情趣的結合體。在越窯日用器皿中,做工精巧而又別致的品類,有甌、碗等。

品茶與賞瓷融於一體

甌,一種類似碗狀的飲茶器皿。《茶經》曰:「甌,越州上,口唇不卷,底卷而淺,受半升以下。」據考證陸羽所稱越窯的甌就是盞托中的盞,主要用來飲茶。由於唐代流行茶風,並且,對飲

五代　越窯青瓷杯

茶的用具極為講究，品茶賞瓷合為一體。唐人陸羽曾經評述：「越州瓷、嶽瓷皆青，青則益茶，茶作白紅之色；邢州瓷白，茶色紅；壽州瓷黃，茶色紫；洪州瓷褐，茶色黑；悉不宜茶。」因此，唐人對於茶具的審美與飲茶風俗密不可分。唐代甌的工藝與式樣在越窯產品中具有一定代表性，到晚唐及五代，盞與托的式樣更為多樣。

越窯的盞做工甚細，直口淺腹，小底圈足，或呈蓮花狀，與形似蓮花的盞托相配。如五代刻花蓮花盞與托，整體造型高12.5釐米，盞口徑13.5釐米，盞的外形刻成蓮花狀，茶托也似蓮瓣，彷彿一朵盛開的蓮花，形態優雅華貴，整體造型分為茶盞與茶托兩部分，功能使用上既不燙手又便於飲用，線條流暢自然。茶具吸取自然植物形態的造型，以寫實手法表現，呈現出自然清新的格調，禁不住讓人想起唐代詩人孟郊「蒙茗玉花盡，越甌荷葉空」的詩句。

茶甌主要是品茗用，文人雅士們偶爾用來作為樂器把玩。在段安節的《樂府雜錄‧擊甌》中記載：「（唐）武宗朝，郭道源……充太常寺調音律官，善擊甌，率以邢甌、越甌共十二隻，旋加減水於其中，以箸擊之，其音妙于方響也。」在一組碗內分別倒入不等量的水，便能敲擊出不同的悅耳音質。這主要是瓷質燒結緊密，瓷化效果較好所致。可見，越窯茶甌的品質極佳，為唐人重視。

碗，一般食具的碗多是深腹，直口，平底。而茶碗與酒碗則小巧，製作精良，釉色瑩潤，器身較淺，器壁成斜直形，玉璧碗足，淺腹敞口，適於飲用。南朝以降，越窯碗造型逐漸秀美，講究口沿與足部的變化，碗內底部往往有刻花紋樣裝飾，民用批量生產的產品則採用模製印花，不僅要求碗的實用性而且還具有裝飾性。

越窯青瓷中的花口碗就有一定的代表，碗的形態優美，工藝考究，口沿設計似花狀，花口有四、五、六個缺口，與其相對位置的外腹壁上裝飾條狀筋紋，造型飽滿典雅，口部口沿與底部經過修坯，而顯精巧。

茶碗一般高4－8釐米不等，口寬10多釐米，一般採用手工輪製拉坯及模具印坯生產，花口經過修坯，而拉坯的花口則在坯體半乾時，在等量間距處用工具壓印，呈現出凹凸有序的花形，極精巧別致，賦予器皿手工的靈秀。施肩吾的《蜀茗詞》：「越碗初盛蜀茗新，薄煙輕處攪來勻。」說明唐人品茗用越瓷茶碗已成一時風尚。

越窯飲具造型與釉色俱佳

越窯餐飲具的製作隨著製瓷工藝的成熟，著重於造型的變化，比如器皿的底足配合器形就有大小、高低、撇足等等的工藝處理，而口沿製作成花口狀，口沿與底部都經過修坯，一改早期的笨拙敦實的外形，展現了另一番輕靈的雅姿。在晚唐五代時期的越窯飲具，大量汲取了金銀器具的造型，呈現出波斯等外域民族的美學特點，器皿趨於細長，曲線變化更為豐富多樣。獨特的青瓷造型與優美釉色結合，使器皿本身更具有完美的品味和價值。

北宋時期由於青釉趨於透明，釉層偏薄，因此，發展了青瓷紋樣的裝飾。如果說南朝至五代青瓷上出現大量蓮花的紋飾，鑒於宗教的成分多於審美的需要，那麼，北宋時期吉祥而有寓意的紋樣，由於裝飾的美感則顯現出平民化的親和特徵。這時期的青瓷飲具，出現了大量刻、劃、鏤、印的裝飾手法來表現裝飾性的圖案紋樣，出現較多的有龍鳳雲紋、花卉卷草紋、水波魚紋等等，而這些紋樣與當時的金銀器皿、織錦圖案極為相似，說明各手工業門類的藝術風格相互影響著。越窯青瓷飲具不僅著重器形的工藝製作，而且還有精美的紋飾與釉色的裝飾，無疑是錦上添花之作。

唐代 越窯青瓷碗

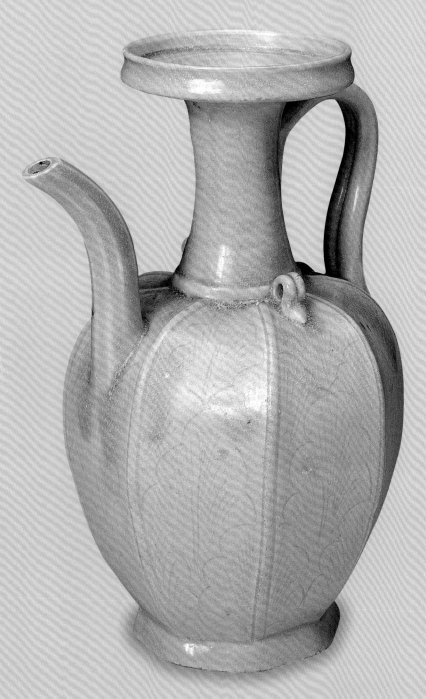

北宋 越窯青瓷刻花注子

5-4 美瓷在傳說中永恆

龍泉窯在宋以前，基本上沿襲了越窯、甌窯的製作工藝及風格，生產民用的生活器皿，是小規模生產的商品性產品。處於初創時期的龍泉青瓷，胎體粗厚，釉色淡青，釉層較薄。北宋宋徽宗趙佶對於瓷器的推崇與鑒賞，導致了當時陶瓷審美趨勢的改變，於是，青瓷大行其道。「汝、官、哥、均、定」宋代五名窯，其中三座名窯是燒造青瓷的。就青瓷而論，北宋初年的越窯和其後的耀州窯、龍泉窯兩座窯場，都體現了兩宋時代製瓷藝術的極高水準。

有關龍泉窯的生產工藝，明朝陸容在《菽園雜記》中作了概括性敘述：「泥則取於窯之近地，其他處皆不及。油則取諸山中，蓄木葉燒煉成灰，並白石末，澄取細者，合而為油。大率取泥貴細，合油貴精。匠作先以鈞運成器，或模範成型，候泥乾，則蘸油塗飾。用泥筒盛之，置諸窯內，端正排定。以柴筱日夜燒變，候火色紅焰無煙，即以泥封閉火門，火氣絕而後啟。」這段文字簡潔地描述了龍泉窯的整個工藝流程，從中還能瞭解龍泉窯的器物成型，主要採用拉坯、模製等手段。

我國的原始青瓷，器表所施都是石灰釉。石灰釉在高溫下黏度較低，燒成中易於流釉，釉層也較透明，如果還原氣氛不好，釉色就會偏灰黃，這在越窯器皿中常常可以看到。龍泉窯的成熟期，一改輕薄透明的釉色，燒製最具美譽的青釉，如：粉青、梅子青等釉色，都屬厚釉產品。

哥、弟窯青瓷的民間傳說

在「靖康之變」後（西元1126年），由於北方汝窯工匠被迫棄窯南遷，帶來了大量的製瓷工藝技術，使南宋以後的龍泉窯青瓷都以青碧的厚釉見長。這類厚釉產品中的助熔物質除了氧化鈣以外，

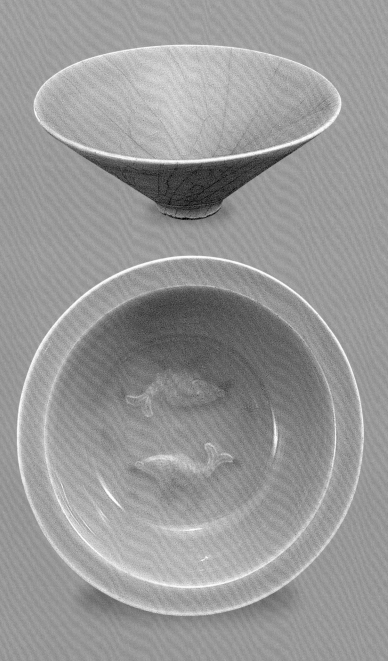

南宋 龍泉窯青瓷碗

還有較多的氧化鉀和氧化鈉，故這種釉的高溫黏度大，可施厚釉。通常龍泉窯是施一層釉，然後素燒，又施釉，反複二至三遍，因此釉層大多乳濁不透明，宛如碧玉。鼎盛時期龍泉窯幾乎能燒造出各種青色的釉，美麗的青瓷如一池清泓，時常幻化出玄妙的色澤。

龍泉窯在南宋時期生產白胎及黑胎兩種青釉瓷器，其中黑胎青瓷的釉面有許多的開片紋，而白胎青瓷是不開片的素色青釉，兩種產品各有其藝術特點，由此還產生出一段民間經典佳話：相傳宋代，龍泉有位名叫章村根的製瓷藝人，精於燒造青瓷，他的兩個兒子在父親去世後分家，各自開辦窯場。老大章生一所開的窯場被稱為「哥窯」，老二章生二所開的窯場被稱為「弟窯」。兩人都有高超的製瓷技藝，雖然老二燒造的青瓷胎白釉厚，色澤青亮，可是他的製瓷技藝遠不如老大章生一高明，因此招致老二的嫉妒並懷恨在心。為了毀壞老大的聲譽，老二趁老大不備之時，偷偷地在老大配好的釉料中添加了許多的草木灰。不知情的老大將這種釉料施在坯體上，燒成後開窯一看，窯裡瓷器的釉層上滿布著大大小小的裂紋。老大沮喪之極，拿到集市去賣，沒想到居然特別的熱銷，從此，開片釉名聲遠播。於是，在民間稱有開片釉的青瓷為「哥窯」，而不開片的青瓷為「弟窯」。傳說能讓人產生美好的聯想，添加一份世俗的人情味，使得龍泉窯青瓷的美釉更深入人心。

龍泉窯流傳豐富恆久的想像

據後來考證，白胎厚釉青瓷，即所謂的「弟窯」，是南宋時期龍泉窯在吸收南宋官窯製瓷工藝的基礎上，在大窯等技術條件高的窯場裡燒造的產品，部分精美的青瓷提供給朝廷與官僚使用，後來傳給眾多的民間窯場生產，並且大量外銷，促使白胎厚釉青瓷成為龍泉窯的主要產品。

而黑胎厚釉青瓷，即世人所稱的「哥窯」，只有龍泉大窯、溪口少數幾個窯場在生產，產量極少，器型、胎釉特徵與南宋官窯相似，顯然是承襲了南宋官窯的工藝手法。在以後的發掘考古中，同一個窯場發現了白胎厚釉青瓷與黑胎厚釉青瓷的殘片。另外，博物館裡的「傳世哥窯」的米色和蟹殼青與龍泉「哥窯」的釉色出入頗大，因此，在現代學術界對龍泉「哥窯、弟窯」之說提出了異議。

追溯最早有關「哥窯、弟窯」的記載是明代陸深的《春風堂隨筆》，書中說：「哥窯淺白斷紋，號百圾碎，宋時有章生

一、章生二兄弟皆處州人，主龍泉之琉田窯。生二陶者青器，純粹如美玉，為世所貴，即言窯之類，生一所陶者色淡，故名哥窯。」明嘉靖四十年編成的《浙江通志》及嘉靖四十五年的《七修類稿續稿》，都敘述性地把這段章氏兄弟的故事呈現於世人，而後人，尤其是經由把玩古董的文人再次地推波助瀾下，似乎就成為不爭的事實。作為學術上的論證，有必要澄清歷史的疑團，而有關章氏兄弟的傳說，的確帶給龍泉窯青瓷豐富而永久的想像。

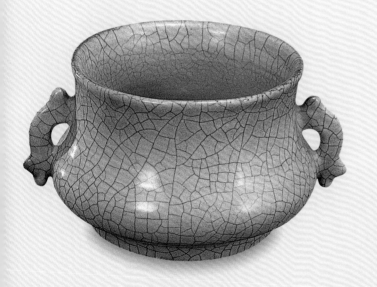
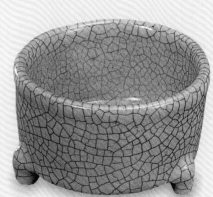

南宋 龍泉窯開片青瓷

5-5 釉色裡的詩意

青瓷的主要裝飾是釉色，又因釉色贏得許多美名，諸如：越窯的「類冰似玉」、甌窯的「縹色」，都賦予了世人無盡的聯想。而後起的龍泉窯，由於釉料的配方與燒造工藝的成熟，使其釉色之美達到極高的境界。

早期的龍泉窯產品，即五代至北宋早期這一階段，帶有濃重的甌窯青瓷的特徵，釉色與甌窯青瓷的極為相近，對於當時還處於小規模的自產自銷民間窯場的龍泉窯來說，不太可能形成自己特有的風格，輕薄的釉色現出一絲沒有個性的無奈。到北宋晚期，當越窯、甌窯、婺州窯的窯業日暮西去之時，龍泉窯卻憑藉獨特的製瓷環境，日益繁盛起來，並且，發展了許多青瓷刻花裝飾，而這種刻花手法與浙江青瓷窯場的刻花略有不同，有著北方耀州窯青瓷刻花的飽滿與流暢。刻花是青瓷中主要的裝飾手法，清透的釉色包容了紋飾，盡顯優雅的美感。

在龍泉青瓷圖案裡會發現一個有趣的現象，與水有關的紋樣特別多，比如：水波紋、魚紋、蓮花、荷葉水鳥……等。這些紋飾組成在清澈的釉色中，似水潤生，美妙無比。不知是某種巧合還是藝人獨具匠心，美釉因圖案而生動，紋樣因釉色而豐盈，這種近似天成的美讓人感動。

犀利中顯飄逸的「半刀泥」刻花

中國民間圖案形式蘊含豐富的文化內容，可以在此尋覓到生活的痕跡，青瓷的紋飾當然也不例外。在歷經幾百年的青瓷燒造後的宋代，拋開了諸如漆器、織錦、金銀器等工藝的裝飾手法，真正形成自己獨有的裝飾語言。宋代極為流行的折枝花是青瓷裝飾的主流，體現社會審美趣味。在超脫與游離現實之外，

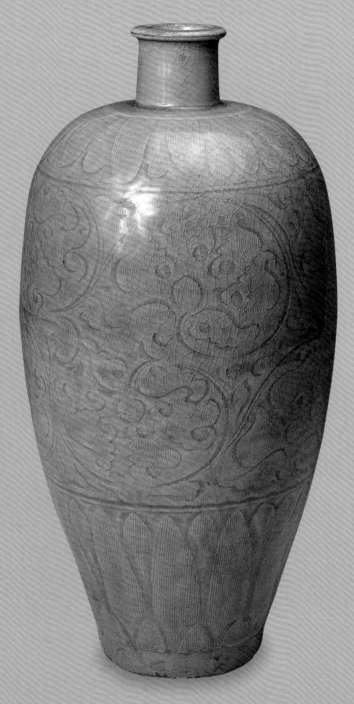

北宋 龍泉窯刻花青瓷瓶

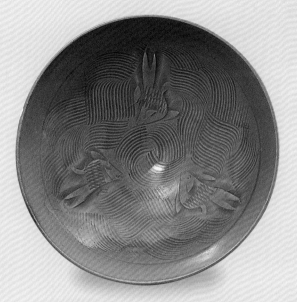

北宋 耀州窯青瓷刻花碗

尋求田園般的詩情，這種情緒代表著時代的美學特徵。

北宋時期青瓷刻花以陝西銅川的耀州窯為盛，器皿都有刻花裝飾，捲草纏枝花的組合有序美妙，一派宋代景象。耀州窯青瓷刻花的裝飾手法大大地影響了南方各窯，尤其影響到即將興起的龍泉窯與景德鎮窯，後來龍泉窯的青瓷刻花及景德鎮窯青白瓷刻花的裝飾與刀法都帶有耀州窯的風格。由於南方的坯體沒有耀州窯那般厚實，故用那斜斜的刀鋒，即一邊深一邊淺的「半刀泥」手法，表現圖案紋飾的層次，犀利之中顯現飄逸的美感，這與唐五代越窯青瓷體系的刻法略有出入，越窯的刀法相對生硬些。

北宋時期的龍泉窯刻花工藝極其嫻熟，傳統的蓖劃紋運用得更有表現性。蓖劃紋是用類似蓖梳的工具劃出多道細密的紋飾，一般與「半刀泥」的刀法共同裝飾，大體的輪廓採用「半刀泥」來表現，而紋樣裡的葉脈、水波等用蓖劃紋表現，疏密對比，秀麗而協調。流動的線條隱匿在清透的釉色裡，刀法的深淺製造了青釉裡圖案的色彩，清透分明極為雅致。

如果唐人說越窯青瓷瑩潤似冰，那麼北宋龍泉窯青瓷釉色則盈盈似水，而且它有許多的特徵讓人產生這種聯想。暫且不說釉色與水色在視覺上的相似，魚紋圖案頻繁地出現在青瓷的裝飾中，或許是山裡人與魚的親近；或許魚是吉祥

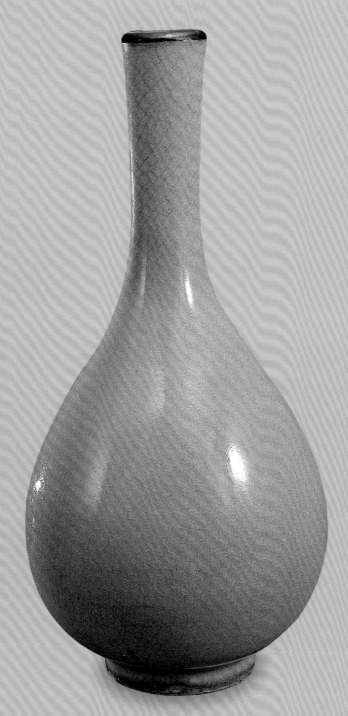

宋代 汝窯青瓷瓶

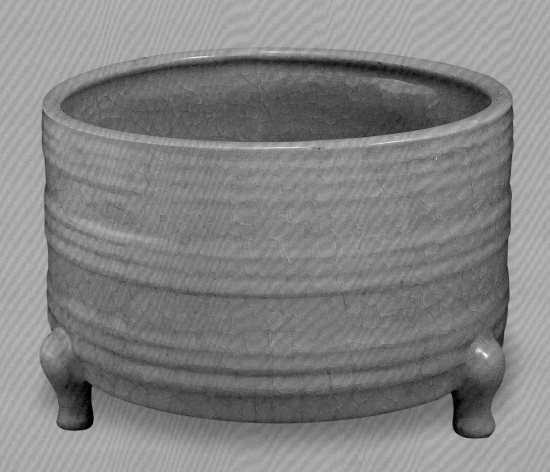

南宋 官窯青瓷香爐

的象徵符號，總之，幾尾魚永遠是那般活靈活現地遊蕩在青瓷的釉色裡讓人產生錯覺，這分明就是一泓春水，釉色因此有了靈性。

風靡異國的「雪拉同」釉色

青釉原本就是極單純的美，因為其溫潤柔美的色澤與玉石相近，甚至被人比喻為「假玉器」，這種比擬不能不讓人失落，青瓷似乎因其美釉失去它的本體，也因此泯沒了它的個性。所以當北宋龍泉窯刻花裝飾興起時，又喚回青釉的生命力，因此它有了語言，有了情緒，有了內容。儘管龍泉窯在南宋以後，一改薄釉青瓷的工藝，受汝窯與南宋官窯的影響，追尋厚釉的滋潤效果，但那似水的靈秀卻依然存在。

南宋時期龍泉窯在釉色上的改進，是龍泉窯青瓷燒造的一大跨越。龍泉窯改變石灰釉的配料，而採用石灰城釉。這種釉除了原本有的助熔物質氧化鈣外，還添加了較多的氧化鉀和氧化鈉，以增加釉的黏度，不至於因釉的流動過快，釉水不能掛釉在坯體上。

另外，為了達到厚釉的目的，採用素燒後多次施釉的方法，釉層大多有1—1.8毫米左右的厚度，由於許多微小氣泡及未殘留石英(註1)使釉層失透，而呈現溫潤似玉的藝術效果，尤以龍泉窯的粉青、梅子青為經典，它們超越了歷代青瓷中的美釉，堪與碧玉鬥妍，和翡翠媲美。

相傳，當這精美的青瓷傳到法國，它的色澤迷醉了這個極浪漫的國度，眾人為之傾倒，甚至無法用語言來形容釉色的美妙。當時杜爾夫所著的《牧羊女亞司泰來》一劇上演，人們發現劇中與亞司泰來相戀的牧羊人雪拉同所穿的舞臺服裝的顏色與龍泉青瓷的顏色極相似，於是「雪拉同」這直接而具情感色彩的稱謂，便成為龍泉青瓷在歐洲的代名詞，並且沿用至今。可以想像，龍泉窯青瓷帶給遙遠國度的衝擊力。

「出筋」賦予青瓷流淌動感

由於南宋龍泉窯青瓷尋求釉色的完美，因此，造型與釉色構成青瓷最直接的裝飾形式。這時期刻花手法不多，取而代之的是純粹的釉色之美，在陶瓷工藝審美中達到極高的境界。龍泉窯的青瓷產品主要分為白胎青瓷與黑胎青瓷，白胎青瓷是龍泉窯產品的主流，粉青釉、梅子青釉屬於這類，釉色溫潤，釉層肥厚無開片；黑胎青瓷，胎薄釉厚，胎質呈灰黑，釉面開片。

淫浸在釉色之中的器皿造型更為簡

【註1】石英：為自然結晶二氧化矽，呈現出的狀態有水晶、玉髓、燧石、瑪瑙等。它是配製陶瓷坯料、釉料、陶瓷顏料的原料，使用前須經煅燒粉碎。

練，器物的線形與釉色交相輝映，龍泉窯在高溫燒造時的流動，會隱約地泛出胎骨的稜角，製瓷藝人充分利用這一工藝特性，有意識地塑造幾道凸起的線條，當青釉經燒造流動，凸起的線條呈淺青色，賦予青瓷造型特有的裝飾性，世人給予這種手法一個通俗的名稱——「出筋」，這種手法運用在通體一色的器皿中，突出了器物的體積感，並且在豐盈的釉色裡營造了動感，彷彿幽幽的旋律在流淌。

龍泉窯青瓷釉色呈色均勻而具有質感，從單純的裝飾中可以捕捉到宋人樸素優雅的審美趣味，厚釉已形成其特有的工藝風格，似碧玉，似春水，似山色……，這種美感留在人們記憶的深處。龍泉民間窯業也極為地繁盛，各自的窯場有自己的配料工藝；傳說釉色配料如同郎中配藥，一杆小秤精密地量出釉料的配比，製瓷藝人對於釉料的配方嚴謹而保密。想像得出，這似乎是一種形式，也是一種態度，由於燒造出這般精美的釉色，讓人願意相信並且揣摩它的神秘。

人性化的現實主義裝飾風格

隨著南宋王朝的瓦解，蒙古族貴族一統江山，少數民族文化習慣必然帶來審

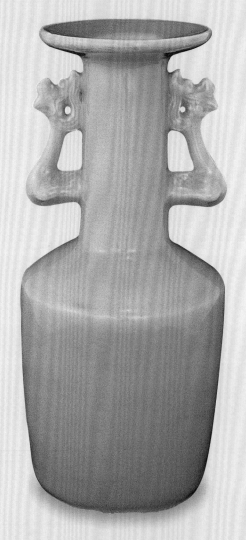

南宋 龍泉窯青瓷鳳耳瓶

美趣味的改變。遊牧民族大碗喝酒、大塊吃肉的豪放生活習俗，影響元代的瓷器器皿造型，高大而厚重的器皿出現了。

元代龍泉窯開始生產大型的器皿，尤其在元中期，青瓷造型陡然變得高大，燒造的大瓶高達1米以上，大盤直徑70釐米，器型規整不變形，可歎龍泉窯燒造技術更趨成熟！大型器皿的燒造，提供了青瓷紋樣裝飾巨大的空間，多表現折枝花鳥，形式寫實，運用刻花、印花、貼花等工藝手法，迎來了龍泉窯青瓷紋飾裝飾豐富的時代。

元代龍泉青瓷的印花、貼花是器皿裝飾的主要手法，凹凸起伏較大的紋飾適宜凝脂般的青釉，這種工藝裝飾適合大規模生產，特別在民間窯場中運用得較多。一般的民用器皿中的杯、碗、盤等普遍戳印小團花裝飾，生動而富有情趣：或一小龜匍匐荷葉中，或兩尾游魚

元代 龍泉窯青瓷盤貼荔枝紋

元代 龍泉窯貼菊花紋青瓷盤（局部）

瓷成為產品中的精品，因此，雖然民間窯場仍有美釉青瓷燒造出爐，多少還是讓人有些許的失落。

龍泉窯在清末至民國近百年間，代表精美龍泉窯的青瓷幾乎沒有真正的佳品出現，可是它曾經有過的美感總是縈繞在人們的記憶之中。以至於清代以後的景德鎮窯調動其雄厚的工藝實力，來仿製龍泉青瓷，創燒出豆青釉、冬青釉、文片釉等近似青瓷品種，儘管如此，還是無法捕捉到龍泉窯青瓷的靈性，因為它們畢竟不是產於龍泉窯。那裡的山，那裡的水，那裡的民風，賦予了製瓷工藝以外更多的東西。當置身龍泉這塊土地的時候，在連綿蒼翠的靈山秀水之中，立刻就會悟出，只有這裡才能孕育如此的青瓷美釉，它就是龍泉自然萬物的一部分。

暢遊青釉間，或幾朵團花盛開在碗盤上。生活情趣盎然於器具中，在不經意間顯現出田園般的詩意，這是充滿人性化的現實主義風格，著意經營紋飾與釉色的和諧，熱衷於細節情趣的塑造，或許這就是生活與藝術相結合的最佳境界。在龍泉青瓷中品味到情調、恬靜、怡情、詩意……，誰能不在這些瓷器前獲得各種優美的愉快感受呢？

難以仿製的青瓷靈性美

龍泉窯在南宋與元時期製造了極有品質的青瓷，而這種讓人心悸的美釉，永遠地泛在人們心頭，以至後來的龍泉窯的產品始終隱匿在早先的光彩之中。在明代的青瓷產品中就能發現這一現象，一方面由於龍泉窯業的衰落而失去自信，另方面把玩者的懷舊情結，仿古青

南宋 官窯瓷香爐

第六章 純美無瑕
——中國白瓷

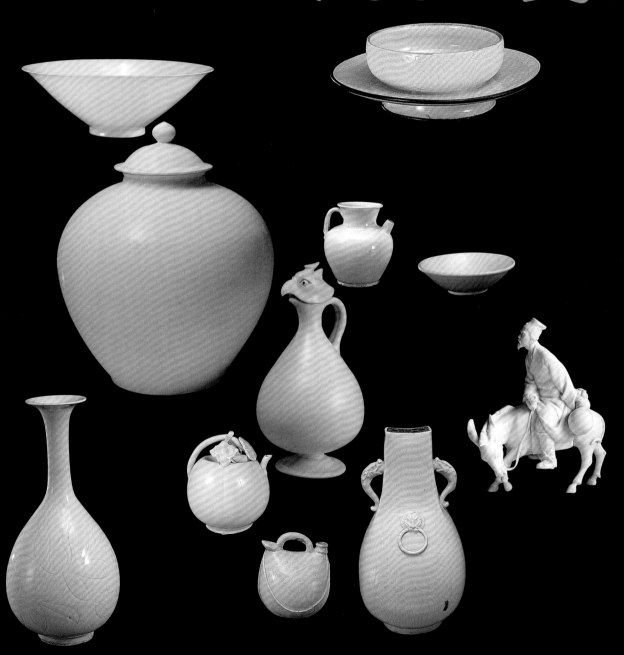

6-1 白陶與白瓷

瓷的緣起是陶，同樣地，白陶的製作也為白瓷的發展提供了必要條件。白陶與白瓷的主要原料是含鐵量在2%以下的瓷土，陶瓷原料決定了材質的質感。由於黏土中含鐵量低，雜質較少，因此陶瓷燒成後呈色則較為白淨。白陶出現於新石器時期，早在距今七千年左右的浙江桐鄉羅家角，新石器時代遺址中就出土過刻文的白陶器。此外，在大溪文化晚期遺址、甘肅馬家窯文化半山型遺址和山東大汶口文化、龍山文化遺址中均有出土。

商代是白陶發展的高峰期，這時期製陶工藝極為精湛。經過現代挖掘，以河南安陽殷墟出土的數量最多，並且製作也相當精細。這些白陶器皿的胎質純淨潔白、細膩，器表多刻有獸面紋、夔紋、雲雷紋和曲折紋等精美的圖紋裝飾。常見的器形有：罍，小口，短頸，圓肩，深腹，平底；壺，小口，長頸，

鼓腹，平底；卣，小口，鼓腹，肩設雙系；觶，小口，長頸，鼓腹，平底；盂，敞口，鼓腹，平底；簋，斂口，鼓腹，圈足。這些白陶器皿帶有青銅器的痕跡，恍然間，似青銅器皿的範模，只是平添了一份親和力。

雖然青銅器的製造在這時期的器皿工藝中占有主導地位，但從白陶製作精美程度來看，它也是極受重視的器皿，且不是普通民眾使用的器物，而是專門服務於某個階層，象徵權利與地位的禮器或明器。出於這種特殊的需求，白陶製品被大量生產。

製作白陶的原料土質細膩，可塑性強，易製作精良。不過受青銅器皿的影響，大部分白陶製品從形制到裝飾，都帶有濃重的金屬風格，其器皿裝飾紋樣中的獸面紋、夔紋、雲雷紋都呈現出青銅器的厚重，而本身所具有的材質語言隱沒於對金屬器的模仿之中。於是，人

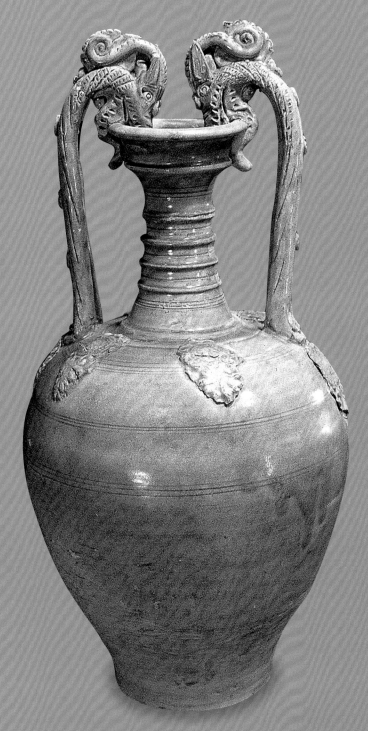

唐代 忍冬紋雙龍柄壺

唐代 忍冬紋雙龍柄壺（局部）

們驚歎它與青銅器有異曲同工的精妙之外，還多了些許的悵然。

素樸裡透著北方渾厚大氣

歷經時代變遷之後，瓷以其低廉和優異的材質得到普遍的認同，瓷器製品開始展現出自己特有的語言與材質的美感。白瓷出現的時間比青瓷晚，據考證是在北齊時期，比青瓷晚五百年。白瓷的燒造借鑒青瓷燒造的工藝，對胎釉原料進行淘洗，除鐵加工，在青瓷的基礎上發展白瓷燒造，因此初期白瓷帶有青瓷工藝製作的痕跡。

早期白瓷大多採用了化妝土的工藝，即在坯胎上均勻地塗抹了一層白色瓷土，來增加瓷器的白度。《天工開物》中說：「凡白土曰堊土，為陶家精美器用。」古人認為黃土裡有豐盛的植被，所以視其為正色，白土不長植物，視其惡色，故名堊土。堊土即是含鐵少的瓷土，用這種細膩的瓷土來遮蓋胎質的粗糙，與遠古時期黃河流域彩陶上施有陶衣的作法類似。

每個地域陶瓷製造工藝都有一種傳承的連貫性，無論是審美習慣，還是工藝流程，都有著各自的風格。所以，在白瓷的造型中似乎透著北方彩陶的渾厚大氣，雖然白瓷沒有那份瑩潤與剔透的表現，卻有讓人感動的氣質，或許這就是黃河孕育出來的氣度，不是極端的精緻性，而是樸素的親和力。

白色的瓷土在氧化氣氛裡燒造，就能呈現白色。北方的瓷工們利用這一材質的特性，把瓷土改進為釉水，燒造出白瓷。白瓷燒造工藝在隋代逐漸發展起來，不僅質量比北齊大大地提高，產量也成倍數增長，這時候以燒造民間日用器皿為主，主要產品是碗、缽、盆，其次是罐、杯和壺。這些白瓷造型簡樸素雅，符合民眾的日常實用需求。河北臨城縣陳劉莊和河北內丘縣城郊是隋代燒造白瓷的主要窯場，這兩處均屬唐代邢窯的前身，由於隋代白瓷的燒造工藝的基礎和窯業的擴展，為唐代白瓷的發展提供了必然的條件。

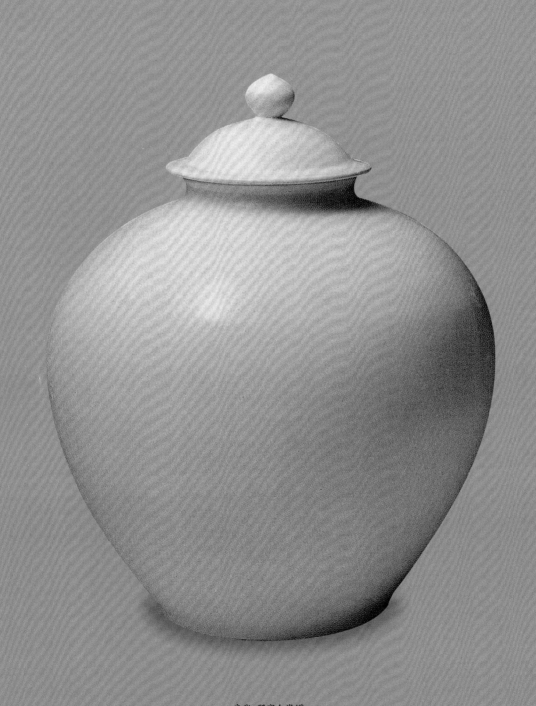

唐代 邢窯白瓷罐

6-2 豐富實用為民間

白瓷的燒造工藝在隋代開始了飛躍的發展，這時期無論質量還是產量都超過了前代，安陽隋開皇十五年張盛墓中出土的一批白瓷，比北齊白瓷的胎、釉的質量更勝一籌。西安郊區隋大業四年李靜訓墓中出土的白瓷，品質比前代更佳，這些器皿代表了當時燒造水平。大凡知道白瓷的聲譽，也是來自著名的陸羽《茶經》，著作中把越窯青瓷與邢窯白瓷進行了極形象的類比，因此世人對白瓷有了一番粗略的認識。雖然這部著作有褒越貶邢的傾向，但對邢窯白瓷「似銀類雪」的形容，還是引起後人無盡的遐想。

唐代政治的穩定，經濟與文化在統一的政權下獲得了前所未有的繁榮與發展，陶瓷窯業也在唐代得到了擴展，處在這種繁盛時期，南北窯場紛紛興起，瓷器的燒造工藝進入了成熟階段。各地區製造業出現了不同的製瓷工藝與瓷器的風格，最終形成了以邢窯白瓷為代表的北方製瓷系，和以越窯青瓷為代表的南方製瓷系，因此有「南青北白」之說。

北方白瓷的燒造成功，帶動了北方瓷業的發展，在規模與產量上與南方青瓷的生產實力相當。河北邢窯的白瓷更是成為「天下無貴賤通用之」的名瓷。

價廉物美的白瓷深入民間

關於唐代白瓷，邢窯幾乎成了其代名詞，當時的文人不乏有讚美的描述。詩人皮日休就有「邢客與越人，皆能造瓷器，圓似月魂墮，輕如雲魄起」的說法。唐代的青瓷與邢窯的白瓷形成了唐代青白兩種製瓷主流，普及在民間的生活中，正如唐代李肇在《國史補》中所說：「內丘白瓷甌、端溪紫石硯，天下無貴賤通用之。」

由於唐代政府禁止用銅來鑄造生活用

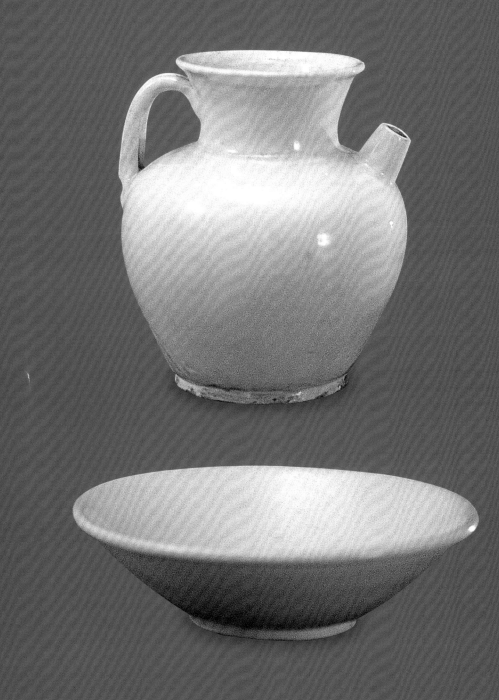

唐代 邢窯白瓷器皿

唐代 菱花口盤

具,而對於民間百姓,陶瓷是極價廉又物美的材質,在民眾的生活裡,陶瓷製品漸漸地取代了金屬器、木器和漆器。

　　處於這樣的社會背景下,瓷業被啟動了,唐代的白瓷大致分為日用器皿和陳設器皿,尤其是日用餐飲具,生產的數量頗大,提供於日常生活。

　　由於北方的黏土可塑性強,在燒造的過程中不易變形,因此白瓷採用了很多曲線與堆塑的手法,來豐富器皿的形態。白瓷的成品形態規整,很少坍塌,這得益於當地的原料與精湛的製作工藝,常見的白瓷日用產品有碗、盤、盞、托、杯、壺等,品種豐富實用,從簡約的白瓷造型中,感受到的是大氣、端莊、優雅……。

　　碗是唐代白瓷中產品最多的品種,這與當時盛行飲茶之風有關。《封氏聞見記》中記載:「茶……南人好飲之,北人初不多飲。開元中,泰山靈巖寺有降魔師大興禪教,學禪務於不寐,又不夕食,皆許其飲茶。人自懷挾,到處煮飲。從此轉相仿效,逐成風俗。自周鄒、齊、滄、棣漸至京邑,城市多開店鋪煎茶賣之……。」從這段文字中,可知到唐代開元年間飲茶在北方流行開

來。飲茶在民間風行，導致對茶具的大量需求。

精緻性與親民性的完美交集

碗是所有日用器皿裡應用最多的，碗有茶碗與飯碗兩類。

白瓷茶碗的器形小而淺，腹壁斜直，略似斗笠形，敞口淺腹，適於飲茶。

白瓷飯碗一般多為深腹、直口、平底，與隋代的碗造型相似。白瓷茶碗規整而厚重，口沿有一道凸起的捲唇，與越窯茶碗「口唇不捲，底捲而淺」的作法不同。到了晚唐，碗的形態多樣，尤其是花形碗，有荷花形、海棠花形、葵瓣形等，其工藝精巧，胎壁較薄，極輕盈俏麗，碗中的片片花瓣裝飾，恰似盛開的花朵，十分別致可愛。

如果說這些造型吸收了金屬器皿的風格，那麼表現在白瓷上，所呈現出的是另一番風情，那般地恬靜、精緻和優雅，於是，在一些白瓷器皿中就能感受到超凡脫俗的品質，然而，白瓷的確又很平淡，存在於民間大眾的生活裡。

民間陶瓷作坊裡，碗是生產數量最大的產品，往往還有以生產碗為主的民間窯場，因此，在碗的質量上就可以體現窯場製瓷的工藝水平。

根據臨城窯址挖掘出的碗類器皿，發現唐代白瓷碗很少出現變形的產品，碗的口部與底部都有修坯的痕跡，其造型的線條規則到位，器底呈玉壁或玉環狀的淺圈足，作得滾圓、周正、又光滑，從其工藝製作的精緻與規整看，邢窯製瓷工匠燒造技藝確實嫻熟與精湛，不失一代名窯對產品認真的要求和嚴格把關，它的製瓷技術不遜於歷史悠久的越窯青瓷。

6-3 天下第一白

白瓷自北朝晚期出現，歷隋至唐發展成熟，北方的邢窯白瓷成為一代名瓷，代表了當時的瓷業主流。

目前，已發現的今河北省境內的臨城邢窯、曲陽窯，河南省境內的鞏縣窯、鶴壁窯、密縣窯、登封窯、郟縣窯、榮陽窯、安陽窯，山西省境內的渾源窯、平定窯，陝西省的耀州窯，安徽省的蕭窯，都曾燒造白瓷，構成生產白瓷的體系。

白瓷的燒造大多集中在黃河流域，近年來在江蘇、浙江、湖南、廣東、福建境內的唐墓裡發現有白瓷，但迄今尚未發現燒造白瓷的窯址。

唐代的白瓷有粗、細瓷之分，粗的白瓷主要是民用產品，燒造成本較低，大多採用化妝土增白，因此，釉色略灰或閃黃，表面有細小的裂紋。而精細白瓷，瓷質堅實細膩，釉色潔白如雪，其胎、釉的白度可與現代白瓷媲美而不遜色，邢窯就以出產這類品質較高的白瓷而聞名，故此，唐人陸羽譽之為「似銀類雪」，來形容其瓷質的純白。

儘管陸羽《茶經》曰：「邢瓷類銀，越瓷類玉，邢不如越一也；若邢瓷類雪，越瓷類冰，邢不如越二也；邢瓷白而茶色丹，越瓷青而茶色綠，邢不如越三也。」但這是審美的角度不同而致偏頗，並不能說明白瓷的燒造工藝遜色於越窯。

段安節在《樂府雜錄》中描述：「武宗朝，郭道源……充太常寺調音律官，善擊甌，率以邢甌、越甌共十二隻，旋加減水於其中，以筯擊之，其音妙于方響也。」既然邢窯的瓷甌（類似碗狀的茶具）敲擊出的聲音與越窯瓷甌一般清脆美妙，那麼，說明它們同樣是胎質細膩緻密，瓷化度高，在燒造工藝上都具有較高的工藝水平。

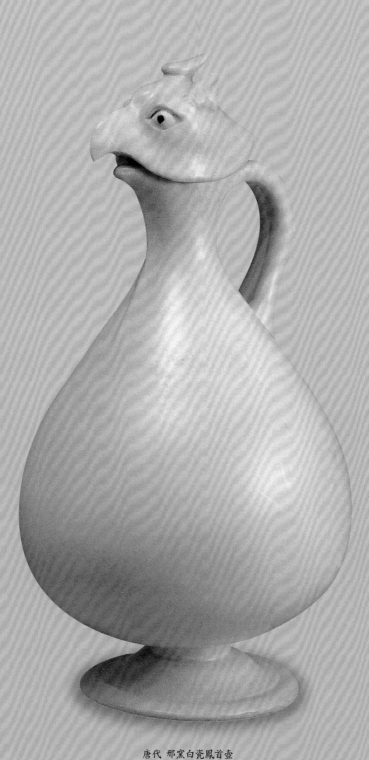

唐代 邢窯白瓷鳳首壺

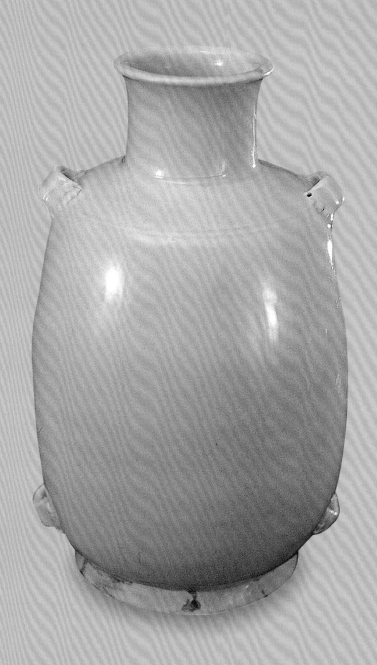

唐代 邢窯白瓷背壺

天下無貴賤通用之

每個時代有其習慣的審美趣味，有特定的美學追求，傳統的中國文化中，玉有著特殊的地位。「冰清玉潔」被喻為高尚的品質，人們把「玉」比作修身與道德最高境界的化身，因此，往往成為衡量和比較事物的一種標準。越窯青瓷那種瑩潤似玉的釉色，恰恰迎合文人、士大夫階層的喜好，在把玩間能尋求精神上的共鳴，自然倍受推崇，風行一時；然而，從「內丘白瓷甌，⋯⋯天下無貴賤通用之」的描述中，可以知道當時邢窯白瓷應用極為廣泛，表明邢窯的產品也深受各階層歡迎。邢窯白瓷以其精美的工藝，在同時代的製瓷業中贏得了聲譽。早在廿世紀五十年代，陝西西安的大明宮遺址就出土過一批邢窯白瓷器，其中有一件底部刻有「翰林」字樣的白釉瓷罐，和幾件「盈」字款的白釉瓷碗，由此證明，唐代邢窯曾經為宮廷燒造貢瓷，是中國古代最早的官窯之一。

作為宮廷的貢品瓷器，應該代表當時燒造工藝的最高水準。簡約的造型，如雪般白皙，使邢窯白瓷表現出極為優雅的氣質。白瓷那種失透的白色，恰恰呈現了器皿舒展的曲線，精練的裝飾，飽滿的體量，所表現出的大氣，是源於彩陶的悠久文化，黃河的偉岸磅礡，大唐的盛世氣象。

瑩淨的定窯白瓷暢銷海內外

邢窯白瓷至晚唐逐漸衰退，而在其邊上的曲陽窯，卻在不斷改進中發展起來，煥發出蓬勃的生機。這個窯系位於河北境內曲陽縣，主要集中在太行山東麓的澗磁村及東、西燕山村一帶。在宋時隸屬定州管轄，故名「定窯」。曲陽窯的繁榮為宋代著名窯場「定窯」的崛起奠定基礎。

定窯是宋代窯「汝、官、哥、鈞、定」五大名窯之一，並且是唯一燒造白瓷的窯場，足見其在宋代白瓷窯場的地位。由於宋代北方採煤業的發達，為燒造瓷器提供充足的燃料，促進產量的提高。定窯不僅稟承了唐代邢窯白瓷的工藝，而且在胎釉上有了改進。首先追求輕薄細巧的胎質，講究造型細部的處理；其次，施釉的方式採用蘸釉，因此釉層較厚，釉色滋潤，這與邢窯白瓷有明顯的區別。

定窯白瓷在燒造過程中，由於較厚釉水的流動產生條狀流痕，猶如淚痕，絲絲縷縷頗有韻味，而成為定窯白瓷固有的特徵。《格古要論》對定窯白瓷有詳細描述：「古定器俱出北直隸定州，土

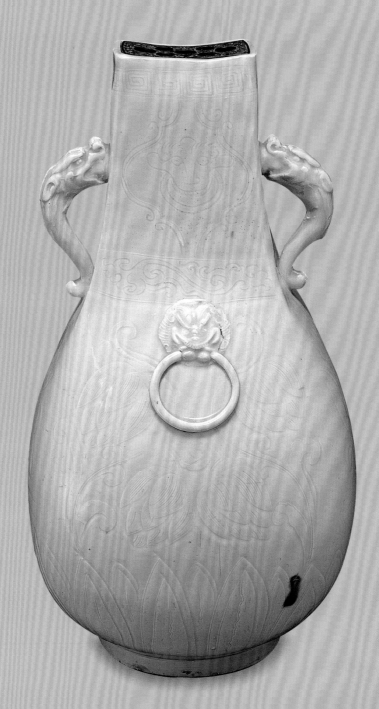

北宋 定窯白瓷雙耳瓶

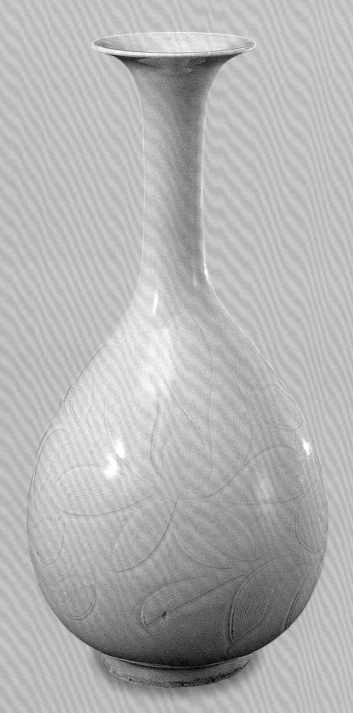

北宋 定窯蓮紋刻花瓶

脈細，色白而滋潤者貴，質粗而色黃者價低，外有淚痕者是真，劃花者最佳，素者亦好，繡花者次之。」可見，定窯白瓷的瓷質細膩，風格多樣，是促成其成為名窯的條件。

定窯從五代後期到北宋中期，在長達近一百年的時間裡，一直生產著器底刻有「官」或「新官」字款的白瓷官窯器。只是到了北宋後期，以「本朝以定州白瓷有芒不堪用，遂命汝州造青瓷器」為由，而由汝窯和官窯青瓷所取代。定窯白瓷不僅燒造時間長，質量精，其窯場範圍和影響也非常廣，並且影響到南方的宿州窯、泗州窯、德化窯、景德鎮窯、南豐窯、繁昌窯等，這些窯場所生產的仿定窯白瓷被後人稱之為「南定」或「土定」。南宋人周輝的《清波雜誌》說：「輝出疆時，見燕中所用定器，色瑩淨可愛，近年所用，乃宿、泗近處所出，非真也。」因此，定窯白瓷不僅為宋皇室所喜愛，也受遼、金統治者的青睞。

被金人所統治的遼代，白瓷的生產也沒有停滯下來，並且發展了具有北方地區民族風格的白瓷造型藝術，如遼代的「白瓷提梁皮囊壺」，成為白瓷藝術中的經典造型。白瓷無論在造型還是釉色，都體現了嚴謹的工藝製作風格，倍受各時代推崇，因此有後人稱之為「天下第一白」。唐宋白瓷不僅廣銷國內，還遠銷海外，在日本、韓國、埃及、伊拉克、伊朗、巴基斯坦、泰國，都發現中國定窯與邢窯的白瓷。

青白瓷——水色裡掠過的一抹薄雲

隨著宋代政權的南遷，中國瓷業重心也南移。雖然北方白瓷燒造沒有在南方風行，但南方瓷器的製造風格因此有所改變。在當時還不甚著名的地方——昌南鎮（宋景德年間定名景德鎮），創燒了一種介於青與白之間的釉色，稱之為「青白瓷」。晚清以後民間用各種雅稱，如「影青」、「印青」、「隱青」、「映青」，來形容這種白中泛青，青中顯白的獨特釉色。在這些眾多的稱謂中，「影青」被一直沿用至今，這是一個讓人產生豐富聯想的名字，恍然錯覺是一位嬌柔的少女而讓人憐惜。曾經童年的夥伴中就有位叫「影青」的女孩，想必她從事陶瓷考古的父親也是取其寓意，希望女兒如美釉般清純恬美。所以，每每看到青白瓷，會油然產生一種別樣的情懷，覺得隱約間有種女性陰柔的美。

景德鎮窯在五代就曾燒造仿定窯的白瓷，由於這裡有優質的高嶺土和瓷土，

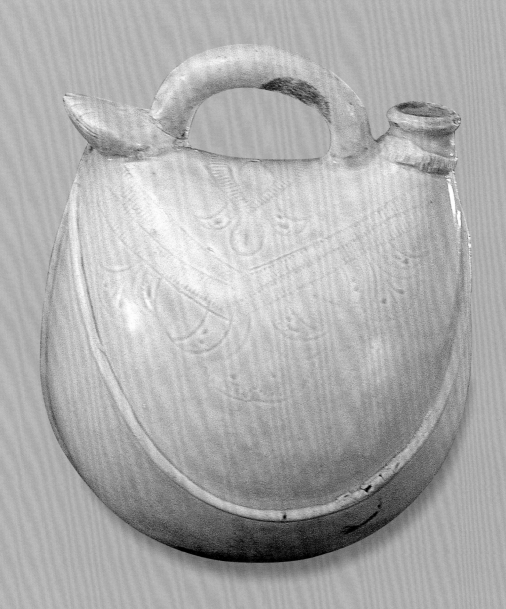

遼代 白瓷壺

遼代　白瓷堆塑提梁壺

可以燒造出白皙而有透明度的瓷質，那麼，為何不發展白瓷而改燒青白瓷呢？著名陶瓷學家馮先銘晚年有文稱，此因宋代尚青白玉之故；宋時景德民窯，須適應市場，以青白釉製作的日用器具極為行銷，或許，這是民間窯場所具有的優勢，隨行就市，燒造迎合市場所需求的產品。然而景德鎮窯的青白器皿，的確帶有濃郁的定窯白瓷風格，尤其是日用的碗、盤，那刻花、那印花、那芒口（註1），幾乎傳承了定窯的神韻。因此，

有把此類產品稱之為「南定」。

景德鎮窯的青白瓷是在南方白瓷的基礎上演變過來，因南方瓷器都是採用還原氣氛燒造，黏土裡含有鐵，所以白中泛青，瑩潤透亮是南方白瓷的特點。青白瓷主要燒造民用生活器皿，少量的產品提供宮廷，其釉色的確精美，幾乎近於玉般的滋潤和清透，在透亮的白釉間隱隱泛著青色，如同水中掠過的薄雲，在不經意間留下沁人心田的美。

【註1】芒口：本章第四節裡有詳細介紹。

現代 影青釉刻花盤「雙鳳戲牡」 作者：嵇錫貴（27×4cm）

6-4

風花雪月

宋代的定窯是五大名窯中，唯一生產白瓷的窯場，與燒造青瓷的窯場並駕齊驅，並且體現出特有的藝術風格。運用刻花手法表現精巧的裝飾效果，在製作中呈現宋人所追尋的唯美意境，如同宋人繪畫一樣，「這是一種雖優雅卻纖細的趣味。」（李澤厚《美的歷程》）如果說唐代邢窯白瓷是釉色之美，那麼，宋代白瓷則表現裝飾的美。無論在造型、釉色、紋飾，還是燒造工藝，都把裝飾表現到極致，細膩、精緻、幽雅、靜謐……，這是屬於宋人所追尋的一種意境，沒有華麗的矯情，只有素靜的精美。

當時藝術與手工藝呈現的唯美之風，源於這個朝代有位藝術家的皇帝一徽宗趙佶，其頗高的藝術修養，引領當時的審美風尚，如同皇上的畫，文人的詞，還有一大批追隨者的作品，都在精美中體現細膩而敏感的詩意。在那個時代，精神的愉悅似乎大於物質的，對於工藝產品的需要也不僅僅是為了實用，還要提供精神上滿足。遙想當年，文人雅士擇器把玩，定是一份很愉悅的體驗，蘇東坡有詩云：「定州花器琢紅玉」。可見，定窯白瓷以精美口碑確立其在瓷業中的地位。

輕薄胎質中泛著纖細幽美

定窯白瓷在工藝上不斷改進與發展，以變化來適應社會的需求。有趣的是，原本在越窯青瓷中常用的刻、劃、印等手法，一旦被定窯的瓷工所採用，的確透著那種纖細的優雅。與同時代耀州窯的青瓷刻花相比較，耀州窯的紋飾在厚重的器形中顯出暢快淋漓的遒勁，而定窯白瓷的紋樣則在輕薄的胎釉之間泛著幽幽的美感，或許，正是因為定窯產品所具有的特性，迎合那時代的審美趣味，而被廣為推崇。

北宋 定窯白瓷刻花碗

北宋 定窯白瓷刻花碗（局部）

潤，圖案的裝飾來提升瓷器的品質。

繁複精巧的陶模印花

定窯的刻、印花有別於越窯的自由，耀州窯的粗獷；其刻花的紋樣受絲織印染的影響而圖案化，具有較強的裝飾韻味。一般以表現花草為多，如蓮花、牡丹、石榴、萱草、寶相花等；動物題材有龍、鳳、鹿、魚、鴛鴦等。另外，嬰戲圖也是宋瓷紋樣裝飾中常出現的內容，寥寥數筆，呈現孩童的稚氣。由於定窯瓷的胎質細薄，刻花手法比較輕盈，採用半刀泥（刻痕為斜面，有高低）的刀法，線條流暢俏麗，刀痕深處輕微地閃現出淡黃色，每條線條因深淺不同的變化，而顯得非常精妙。線條的雋永自如，使瓷器靈動起來，彷彿天籟的風撫動，一縷瑟瑟的空靈。

定窯印花裝飾在北宋後期達到了高峰，由於這種工藝可以批量生產，因此，生產了很多的印花產品。印花工藝是在坯體半乾的時候，覆在刻有花紋的陶模上壓印出來，所以，一般多為模壓陽紋。紋樣也是帶有吉祥內容的蓮花、牡丹、萱草、水波游魚、龍鳳等，紋飾嚴密工細，以團花形式顯現在碗盤的器皿上，那種纖細而又繁縟的精巧令人感歎。

有人認為定窯白瓷有仿越窯的傾向，無論在造型還是在紋樣的裝飾上，都帶有越窯的痕跡。當然，這只是一家之說，為何南方的青瓷名窯官窯、哥窯只追求釉色之美，沒有發展紋飾的裝飾？而北方的白瓷卻因使用了紋飾更顯精美，成為其特有的藝術風格呢？名窯的確代表著某種製瓷風尚，具備成熟的燒造工藝，鮮明的藝術特點，才能產生經典的產品。定窯白瓷正是通過紋樣的裝飾，來體現其瓷器的精巧，無論是圖案、造型、胎釉工藝，還是燒製工藝，都是在呈現這種感覺。所謂講究器形的細部處理，也是於情理之中的，那器物的口、流、柄、足等部位的處理，透著藝人創造的靈性。

如果用現代人的眼光來欣賞定窯白瓷，並不遜色於當今的瓷藝，然而時光畢竟悠然已過一千多年。由此可以知道，定窯的燒造工藝已達到了極高的水平，並且運用胎質的輕薄，釉色的滋

北宋　定窯白瓷刻花碗

　　曾經看過宋人的陶製印模，驚訝其刻工的精湛技藝，繁雜的穿枝圖案沒有一絲的造作與矯情，混混濁濁的一塊陶模居然會如此精彩，剎那間，覺得陶塊中還尚存一息體溫。這是冥冥中古人與現代人的交流嗎？其實，宋人已用它圓滿了一件又一件的瓷器，而瓷器因此有了自己美的語言，向前人與後人細說，道來各種原由，延續瓷器的價值，在經過許多許多年之後……。定窯印花白瓷，的確給人留下深刻的印象。

百年官窯美瓷「有芒不堪用」？

　　在中國的歷史上，美瓷層出不窮，或許與國人的生活方式有關，生活與藝術互動，如同對飲食的講究，吃只是一個過程。如墨子說：「食必常飽然後求美，衣必常暖然後求麗，居必常安然後求樂。」所以，在國力富強安樂之時，瓷業必定有所發展。在北宋統治的一百六十年中，定窯生產白瓷官窯器皿長達近一百年。雖然百年時間在歷史上只是彈指一瞬間，但是瓷器的燒造經驗卻是在點滴間積累起來，這種經驗的積澱綜合了許多窯工的智慧，維護了近百年燒造官窯美瓷的地位。

　　歷史上一直傳說因「本朝以定州白瓷

有芒不堪用，遂命汝州造青瓷」（葉寘《坦齋筆衡》），朝廷不再使用定窯白瓷，導致了定窯的衰落。關於定窯有芒之說，都是來自南宋人的著作裡，反映的是北宋晚期的情況。而汝窯的燒造年代，由於沒有發現窯址而無法確定。《中國陶瓷史》論：「已故的陳萬里先生曾經根據北宋人徐兢《奉使高麗圖經》的成書於宣和五年（1123年）以及書中有『汝州新窯器』一語，推斷汝州燒宮廷用瓷的時間是在哲宗元祐（1086年）到徽宗崇寧五年（1106年）的二十年間。」因此，即使汝窯取代定窯也是在北宋後期，而這個時期北宋的政局動蕩，常受金人騷擾，對窯業影響頗大。另外，南宋定都臨安，窯業中心南移，這是導致定窯衰退的主要原因。如果說定窯瓷是因為「有芒不堪用」而導致瓷品的粗劣，的確有些偏頗。所謂的「芒口」是指碗、盤一類的器皿口沿有圈無釉的胎骨。「芒口」是採用覆燒法而形成的，這種裝燒方式是定窯燒造工藝的一大創舉。按常規碗、盤的燒造方式均採用單件匣缽仰置裝燒，而定窯則改用支圈覆燒的裝窯法，即「在匣缽筒內套上挖有一周淺溝，然後再將口邊不帶釉的碗、坯體倒扣在置於匣缽筒內的套圈上，形成覆扣套疊裝燒」（李國楨、郭演儀著《中國名瓷工藝基礎》），因為器皿覆裝在套圈上，為了防止瓷器與匣缽的黏連，故器物的口沿不能施釉，形成了沒有釉的芒口。

女性般柔媚的優雅紋樣

由於覆燒法的運用，減少了產品的變形率，大大地節省了窯爐的空間，提高了產品的燒造產量。對於器物的芒口處理，則採用金、銀鑲嵌，俗稱「金扣」、「銀扣」，定窯白瓷改進燒造工藝，使瓷藝尤為精美。對於這類產品，也非平常人家可以擁有，因此，定窯白瓷還是迎合皇家貴族們的喜好。定窯白瓷裡刻、劃、印花的手法，運用得極為精湛，釉色與圖案融為一體，那纏繞的花枝，那柔韌的曲線，那雋永的紋飾，在近似中國女人膚色的象牙白中，泛著一種女性細膩的柔媚。定窯白瓷已脫離了邢窯釉與形的簡約形式，形成極具情趣的裝飾風格。優雅的紋樣淫浸在釉色之中，似乎自然天成般的和諧，沒有奢華，沒有豔俗，沒有張揚，在一片素淨裡，透著靜謐、雅致、閒適的氣質。於是，釉色在靈動的線條裡隱匿了，隱約間只有虛無的色彩與質感，隨著線的召喚，在流動，在幻化，在飄渺⋯⋯人們的眼光迷失了，迷失在這份風花雪月的情懷裡。

北宋 定窯白瓷刻花碗

6-5 鬥妍美玉

白瓷是極普及的瓷器品種，由於邢、定窯的聲譽，中國南北窯場紛紛仿效白瓷生產。民間有些窯場生產的白瓷品質頗佳，如：景德鎮窯、德化窯、霍窯等。當中國窯業重心南移時，位於山西霍縣的窯場卻依然窯火不息，燒造出品質上乘的白瓷。明初曹昭《格古要論》記有：「霍器出山西平陽府霍州」，「土脈細白者與定器相似」。在眾多民間窯場仿定窯而作的白瓷產品中，霍窯的白瓷是其中較為上乘的，後人稱其為「新定器」。

定窯白瓷代表一個時代的燒造技藝，其宋式典雅風範深深地存留在世人的記憶中，品味、留念、感懷，種種情愫讓後人追隨。宋以降，當各種新品瓷層出不窮之時，白瓷也在不斷地發展，較有影響的是景德鎮窯和德化窯的白瓷產品；這兩個窯場在具有優良製瓷原料的基礎上，充分發揮了精湛的燒造工藝，

創燒出潔白剔透的白瓷。北宋遷都南方，北方許多身懷絕技的製瓷工匠南下，帶動了南方窯業的發展，此時，南方窯場的產品更為精美，如龍泉窯、景德鎮窯等，已形成龐大的燒造規模。景德鎮窯由於具有優質的瓷土，在五代就開始燒造白瓷，其後的青白瓷釉色更為精美。這個位於江西南部的瓷區，在昌江與其支流西河、東河的匯合處，有著豐富的水利資源。丘陵地形的山脈上滿是松林，松樹裡富含的油脂，是燒造美釉的上乘燃料，還有源源不絕的優質製瓷原料，使景德鎮具備了燒造瓷器的最佳條件。自元代開始，景德鎮成為繁榮而又強大的瓷業中心。

「樞府瓷」帶動製瓷工藝的飛躍

元朝是個崇尚青（藍色）、白兩色的朝代，這種審美習慣，影響了瓷器製品的

北宋 定窯白瓷杯碟

北宋 定窯白瓷壺

明代 甜白瓷釉碗

色彩取向，景德鎮窯大量燒造白瓷，促使景德鎮窯創燒出兩種著名的瓷品，即青花瓷和樞府瓷。這兩類品種都是在青白瓷的基礎上發展起來，瓷質白皙，而樞府瓷是比較著名的白瓷。所謂樞府瓷是其器皿上有銘紋「樞府」二字，「樞府」是「樞密院」的簡稱，為最高軍事機關。在元代以軍事為重，「樞府」的權利更高，所以有專為其定燒的瓷器。由於發現大量落有「樞府」兩字的白瓷，後人習慣於把元代景德鎮窯白瓷統稱為「樞府瓷」。

景德鎮窯以湖田地區燒造的樞府瓷最為著名，這個窯場曾燒造了大量的樞府瓷。樞府瓷的工藝規整，以生產小件的日用白瓷器皿為主，品質精巧的瓷器上印有圖案裝飾。其造型帶有草原民族器皿的風味，而顯得大氣別致。樞府瓷的釉色是從青白瓷過渡而來，釉色白中泛青，色澤滋潤而失透，因此，稱這種釉色為「卵白釉」。這是一種有別於常規釉色的清透光亮的質感，細膩的釉面上泛著幽幽的光澤，柔和、文雅、清新。或許正是這種釉色有著比較含蓄的氣質，符合「樞密院」階層的要求與品位。

與其說景德鎮窯延續了定窯白瓷的精巧，不如說「樞府瓷」的燒造促使了瓷質發生了根本的改變。景德鎮窯成功燒造了優質的白瓷，是在選擇精煉原料，改進坯體的製作方法基礎上，尋求了一種精密而又合理的製作工藝，因此，可以說白瓷的燒造帶動了景德鎮窯製瓷工藝的飛躍，而這種製瓷工藝歷經幾百年後，依然延用著、傳承著，歷史證明了其工藝的成熟性與科學性。

白如玉、明如鏡、薄如紙、聲如磬

景德鎮窯白瓷的那種潔白剔透，來自其瓷質所具有的純淨，即在純白的坯體

上施透明的釉，不同於運用白釉來增添白的色度，所以是從骨子裡透出溫潤和白皙，真正「有素肌玉骨之象」，這種色彩是柔和而感性的。在明代永樂年間，景德鎮窯燒造的白瓷，在薄得半透明的瓷質裡泛著溫暖的色澤，白色間呈現肉色，有稱為「甜白瓷」，成為永樂白瓷的一種特徵。這種白瓷的燒造，使景德鎮窯的製瓷工藝達到了極高的水準。雖然精緻的製瓷工藝因襲於官窯，但也流風於民窯。《中國陶瓷史》總結了景德鎮窯明清兩代在白瓷燒造工藝方面的成就：（1）瓷胎中逐漸增加高嶺土的用量，以減少瓷器的變形；（2）精工粉碎和淘洗原料，去除原料中的粗顆粒和其他有害雜質以增加瓷器的白度和透光度；（3）提高瓷胎的燒造溫度以及改變其顯微機構，從而改進瓷器的強度以及其他物理性能；（4）改進瓷器裝匣支燒的方法，從而增加美觀並利於實用。上述燒造技術上的巨大進步，使白瓷的外觀和內在質量都有飛躍的提高。

景德鎮窯白瓷的燒造成就，是原料的改進和燒製技術的發展，大大地提高了瓷器的品質，其窯製瓷優勢是把手工技藝發揮到極至。印象中，上世紀七十年代毛澤東主席用瓷的原料都是用手工一點點地選擇出來，記憶中尤為深刻的是

粉白而細膩的瓷土在修坯時不斷地翻飛，那白色的瓷土拋起的美妙旋律和節奏，曾讓童年的心癡迷不已……。瓷土在人類的撫摩中有了靈性，燒造出的瓷質有著白玉般的溫潤和瑩透，純美得讓人眩目，這份精美是來自工藝的成熟與技藝的精湛。

景德鎮窯的製瓷，從配方、拉坯、修坯、上釉到裝窯燒成，都有一整套的技術要領和工藝要求，修坯是最細緻而又重要的一個程式，因此，有說景德鎮窯的器皿是修出來的，諸如拉出的坯體往往有一二釐米的厚度，其後可修整到幾個毫米的厚薄，即所謂的薄胎。《紫桃軒雜綴》裡描述：「浮梁人昊十九，能吟，書逼趙吳興。隱隱輪間，與眾作息，所製精瓷妙絕人巧。嘗作卵幕杯，薄如雞卵之幕，瑩白可愛，一枚重半銖。」文字述說了景德鎮窯一個技藝高超的製瓷手藝人，製造的瓷器精巧無比，其胎薄的程度猶如「雞卵之幕」的「幕」，民間窯場生產所謂的「蛋皮」式白瓷，就是此類薄胎品種，達到了脫胎器的程度。應該說，景德鎮窯的薄胎白瓷已達到了製瓷技藝的最高境界，即便是用諸如瑩潤、凝脂、白淨、剔透等辭彙都難以表達其精妙的質感，或許，只有古人概括的「白如玉、明如鏡、薄如

紙、聲如磬」是其最為傳神的寫照。

禪意十足的德化窯人物瓷雕

　　明以降的南方，民間窯場紛紛燒造白瓷，無非是有粗細白瓷之分。除景德鎮窯的白瓷外，福建德化窯的白瓷也是極為著名的瓷品。德化與所有南部的瓷區一樣位於山區，這裡瓷土資源豐富，瓷土細膩純淨。《中國陶瓷史》分析德化瓷：「瓷土內氧化鉀含量高達百分之六，燒成後玻璃相較多，因而它的瓷胎緻密，透光度特別好。」由於，其瓷質剔透，釉色純白，因此瓷質光潤明亮，色澤白如凝脂，釉色柔和中隱現粉紅或乳白，因此有「象牙白」、「豬油白」之稱。當傳入歐州，又譽之為「中國白」、「鵝絨白」。

　　德化白瓷白淨雅致，彷彿這種品性是與生俱來的，淡淡的，靜靜的。在德化用這類材質製作的佛像最為著名，白瓷的純白靜謐彷彿給造物帶來禪意與靈氣。宋應星在《天工開物》中說：「德化窯，惟以燒造瓷仙精巧人物玩器，不適實用。」由於材質細膩，塑造的瓷雕人物生動玲瓏，衣帶飾紋飄逸靈動，頗具神韻。　德化窯在歷史上出現了極為有影響的瓷雕藝人，如「何朝宗」、「林朝景」、「張素山」等。在民間藝人忌留名的年代，作品上居然印有其私人的姓名，可見，當時這些藝人具有的聲望是何等的高。德化白瓷素以白潔為美，從不彩飾，因而有獨特的風韻，清雅間超然脫俗。

現代 白釉瓷雕「李時珍」 作者：郭琳山（27×22×13cm）

第七章 霓彩霞光
——萬千幻化的
鈞瓷釉色

7-1 關於鈞瓷

鈞窯被後人稱為宋代的五大名窯之一，但關於其源起的文字記載很少。經過後人的考古挖掘可追溯至唐代，考古學家通過採集的大量標本分析，基本上認定鈞窯成熟期在北宋。《中國陶瓷史》中認為：「傳世大量鈞窯花盆、尊、洗等器大多屬仿古式樣，與宋代官、汝、定窯有共同特點，都應是為宮廷需要燒製的。」鈞窯在河南禹縣，在這個縣裡古窯址遍布，已發現的窯址達一百處之多。可以推測，它曾是中原重要的產瓷區，千年前的窯火燒造出幻化萬千的美釉。

鈞窯的成就是創燒出色彩斑斕的高溫色釉。中國傳統的高溫色釉是青白兩色，主要的色釉是以氧化亞鐵為著色的青釉系統。從最初的原始瓷到越窯瓷，以及宋代的龍泉窯、耀州窯、官窯、哥窯、汝窯等各地名窯基本上都以燒造青瓷為主。因此，在宋以前，中國以燒造青、白瓷為主流產品，無論南北，各種裝飾都是在這兩種色釉間變化。

在青白色釉間注入嫣然霞光

自鈞窯開始，創造了採用銅的氧化物為著色劑，在還原氣氛中成功地燒造了銅紅釉，從此，傳統的青白色釉間注入了嫣然之色，璀璨、明麗、絢爛綻放在釉色裡，明豔動人的色彩在瓷器上渲染流淌，以至於在此之後，中國燒造出許多名貴的高溫色釉。比如：宋元時的海棠紅和玫瑰紫，著名的釉裡紅，明清時的寶石紅、霽紅、郎窯紅、桃紅片等等，都是得益於鈞窯氧化銅的成功使用。

早期的鈞窯也是屬於北方青瓷系，有說是受宋代汝窯的影響，生產一種泛藍的青釉，幽幽的青藍色，極其淡雅迷人。「鈞釉和一般的陶瓷釉不一樣，它是一種典型的二液相分相釉。即在連續

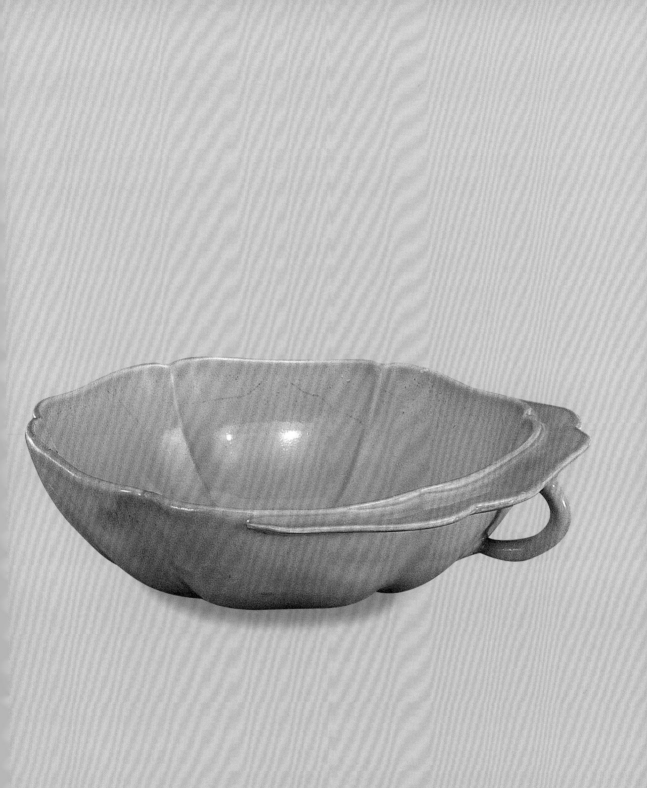

北宋 鈞窯瓷

北宋 鈞窯玫瑰紫釉洗

的玻璃相介質中懸浮著無數圓球狀的小顆粒。這種小顆粒稱為分散相。鈞釉的分散相是一種富含氧化矽的液滴狀玻璃，連續相則為含磷的玻璃。分散相的粒度介於40-200毫米之間，比可見光的波長要小得多，因此能按瑞利定律散射短波光，使釉呈現美麗的藍色乳光。」（《中國陶瓷史》）

鈞窯的這種藍色的乳濁釉，正是彰顯了其代表性的釉質；這類色釉的釉層較厚，因釉的流動會出現色彩層次豐富的變化。由於這種妙不可言的色澤，才會讓古人覺得如同深邃的天空般，那般曼妙多變，於是這種藍色便取「天」之意。藍色較淡的稱為「天青」，較深的稱為「天藍」，比天青更淡的稱為「月白」。

鈞窯在本來就很美妙的釉彩上，再加入氧化銅的著色劑，通過還原氣氛的燒造，就會在藍色間出現紅色的肌理色彩，好似一片絢爛的霞光。這些靠天然窯變和人工之巧而燒造出的美麗釉色，被人譽為「雨過天青泛紅霞，夕陽紫翠忽呈嵐」。

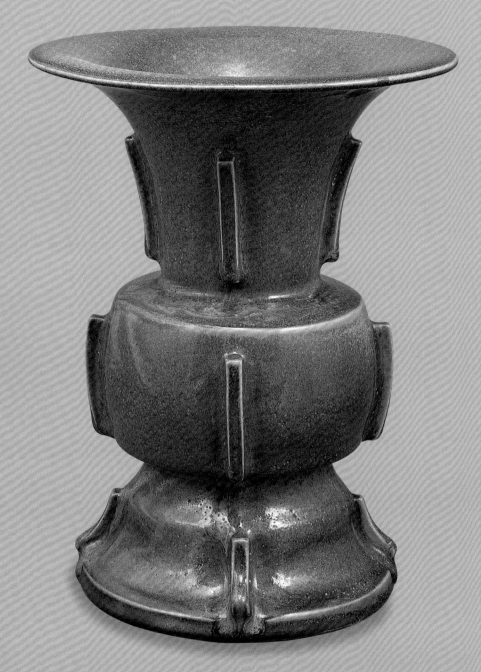

北宋 鈞窯窯變戟尊

「百鈞難得一寶」的窯變艷色

鈞窯產生的規模與影響，不僅具備了自己獨特的燒造工藝，而且在河北、山西兩省形成了鈞窯瓷系。民間窯場的規模很大，大多生產日用生活器皿，提供給宮廷的產品，幾乎是「官搭民燒」的形式燒造。據考證，河南禹縣城內八卦洞的窯場，是宋代燒造宮廷用瓷的主要地點。為宮廷燒造的器皿以尊、盆、瓶、洗為主，器型追求渾厚和古拙，體現了宋式陶瓷的審美趣味。

鈞瓷的坯體較厚，因此適宜施厚釉，為了達到一定的厚度，均採用先素燒，後再施釉燒造。窯溫在1250℃—1270℃之間的還原氣氛，使類似氧化銅能經過窯變，產生出艷麗的色彩，即所謂的「窯變生色，以釉取勝」。因此鈞瓷的名貴在於其獨特的窯變釉色，並且形成有三個代表性的特徵：

一·乳光釉：即鈞釉中呈現的一種天青色半乳濁狀的藍色乳光釉。二·窯變：即鈞釉在窯爐煆燒中，釉質產生液相分離而發生的色彩變化。三·蚯蚓走泥紋：即釉面上出現的流線狀的肌理紋，如同蚯蚓在泥土中行走的痕跡。鈞瓷釉色的變化，釉的呈色對窯火的溫度非常敏感，在當時的工藝條件下，燒造一件理想的瓷器也並非易事，因此，有「百鈞難得一寶」之說。鈞窯的釉色變化開創了釉色裝飾的新局面，為燒造各種品類的高溫色釉奠定了基礎。

由於鈞瓷的影響，明清以後，仿鈞瓷的窯場較多，以江蘇宜興的「宜鈞」和廣東石灣的「廣鈞」較出色，他們的產品與鈞窯的釉色的窯變，頗有幾分相似，並且，擁有各自上品的釉色品種。宜鈞以「灰中有藍暈，豔若蝴蝶花」的釉色為佳，而廣鈞則有「色似翠羽」的翠毛藍。這兩個窯場主要以燒造民間生活器皿為主，產品的品質不精，而且為了迎合市場需要，色彩豔麗難免有些世俗氣。

7-2 釉的意境

北宋 鈞窯窯變碗

傳統瓷器燒造工藝歷來追尋瓷器釉色的品質，尤其是在宋代，對釉色的品味與欣賞達到了極高的境界。

當物質滿足了視覺的享受之後，便是渴望精神上的需求，自然，釉色所特有的靈動的稟性，提供了某種情趣的需求。李澤厚先生在《美的歷程》裡寫道：「宋代是以『鬱鬱乎文哉』著稱的，它大概是中國古代歷史上文化最發達的時期，上自皇帝本人、官僚巨宦，下到各級官吏和地主士紳，構成一個比唐代遠為龐大也更有文化教養的階級或階層。繪畫藝術上，細節的真實和詩意的追求是基本符合這個階層在『太平盛世』中發展起來的審美趣味的。」因此在宋代的美學風範中，追求「意趣」之舉引導社會的審美定向，鈞瓷「雨過天青泛紅霞，夕陽紫翠忽呈嵐」的釉色美感，是符合宋人的審美需求。

中國傳統的高溫釉色以單色為主流，當鈞窯一改單色釉的單純，彷彿在單調中滲入了美妙的旋律，為器皿增添了另一番風韻。

鈞瓷的釉不再是器皿的附屬體，它因靈動而有了自己的獨立語言。那釉裡充盈的銅、鐵、錫等各類著色劑，經窯火的造化，釉中的色彩相互彌漫，流動的釉色產生的肌理形態萬千，似山、似水、似雲、似霧……，於是，在這幻化多變的影像裡，沒有強加的約束與羈絆，人們在這一方空間裡尋到了心靈和

精神的自由，這種自然造化的情趣更符合宋代文人的「無我之境」。

如同這一時期風行的山水畫的意境：「真山水如煙嵐，四時不同。春山淡也而如笑，夏山蒼翠而如滴，秋山明淨而如妝，冬山慘澹而如睡，畫見其大意而不為刻畫之跡。」（郭熙《林泉高致》）對於藝術欣賞的理解，人們總是推崇那超脫於形以外的「神韻」和「意境」；寄情有形和無形間，把個人的懷感、心緒、愉悅等等，賦予理想的狀態。

窯變故事中寓寄感性心靈

鈞瓷釉色酣暢淋漓，在似與不似間，為人提供了寬泛的想像空間。那一片湖光，那一抹霞彩，那一團煙嵐，那一層黛色，僅僅是視覺的享受嗎？在幻化的色彩裡，雖然其缺乏真實感，但是會帶來莫名的快感，與其說是想像的自由，不如說是想像的幻覺感，讓人在這之中癡迷和沉浮。

鈞瓷裡的釉色是鮮活的，有情緒變化，如詩如畫，釉色中的意趣在瓷坯間流淌、滲透、渲染，豈是言語所能表述盡的。有關鈞瓷釉色的靈幻，古人表述得非常生動：「均紫最穠麗，為古今豔稱。初制較濃，復有類長熟之葡萄；後製則近鮮，有類開透之玫瑰。」「末葉藍、紫相間，成垂涎紋，如蔚藍水光中泛出片片之紫浪，洵異彩也。」（《飲流齋說瓷》）經千度的窯火燒煉的鈞瓷釉色是那般玄妙，而那不可知的釉色變化，也是對愛瓷人一種永恒的誘惑。

世人對於釉色如此的千變萬化，只能用生動而人性化的傳說來解釋。如《天工開物》的記載：「正德中，內侍監造禦器，時宣紅失傳不成，身家俱喪，一人躍窯自焚，托夢他人造出，竟傳窯變，好異者，遂妄傳燒出鹿像諸異物也。」又有《碑史彙編》中說：「瓷器之中有同是一質，遂成異質，同是一色，遂成異色的奇事，這全都是水土所合，決非人工之巧所能辦到的，謂之窯變，數十窯中，燒製瓷器有千萬品之多，而窯變之品實在難遇一窯。」瓷器釉色神奇的變幻，對於僅依據經驗的窯工來說，大凡是可遇而不可求的，因為這種難以捕捉的神妙，多少有著期待以外的迷信，於是民間自然就衍生了許多動人的故事，無疑也為鈞瓷憑添了很多感性色彩。這種人為的情感和窯變的奇妙交織在一起，就會迸發一種感召力，從此不再平庸。是否可以這樣理解，鈞瓷的釉色不僅僅有裝飾的功能，而且讓人發現了美瓷的另一種境界，那便是來自心靈的領悟。

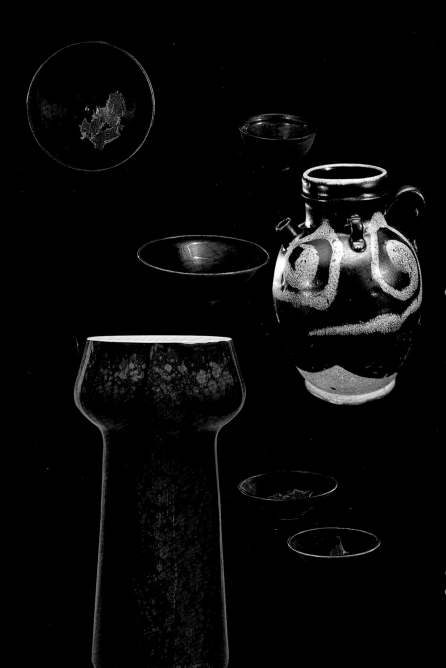

第八章

———

燦若星辰

深沉的黑釉

8-1

茶藝與瓷品

茶藝是中國獨特的文化藝術之一，茶藝與中國人的審美情趣密切相關。在「品」的過程中，進入情趣與意趣的境界，歷史上就有「可以清心」之說。中國人在品茶中領略生活的感受，品味人生的哲理。

我國的飲茶歷史可以追溯至約西元前十一世紀。茶最早是因其有藥用價值而進入人類生活。

古人早先就視飲茶為神聖之舉，必須是「精行儉德之人」所享用的，並使之成為雅的風尚。於是在講究茶葉、水質的同時，更注重茶具的選擇。堅而耐用，雅而不奢的瓷器茶具，不僅有益於茶湯的色、香、味，也迎合了文人雅士的審美品味。

纏綿於茶具中的詩情畫意

陶瓷茶具製造，最早始於周代。據說周人認為商的亡國，是因為當時的統治者耽溺於酒色，故禁酒提倡飲茶。由於飲茶的推行，陶瓷茶具製作也愈來愈精美，許多茶具成為人們「把玩」、「弄器」、「欣賞」的工藝品。

自唐代開始，生活的安定，社會的進步，又為飲茶的盛行奠定了物質基礎，飲茶從此風行。「其茶自江淮而來，舟車相繼，所在山積，色額甚多」便反映了當時茶業貿易的繁榮，飲茶之風的盛行。文人雅士們紛紛效仿茶禮，推行茶風，刺激了陶瓷茶具大量地生產，供消費者選擇。而且，還出現了一部關於品茶論瓷的經典著作《茶經》，其詳細地闡述了飲茶與瓷的關係，如「邢瓷白而茶色丹，越瓷青而茶色綠，青則益茶」（《茶經》），即是從藝術的角度論述瓷的特點，以及講究茶湯與茶具的視覺藝術效果。

文人墨客對陶瓷茶具欣賞和推崇，促使陶瓷茶具在燒造中不斷創意，並且賦

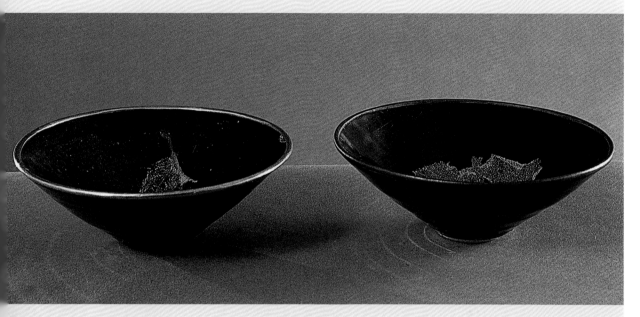

北宋 葉片天目釉茶碗

予詩情畫意，「蒙茗玉花盡，越甌荷葉空」的詩情，足以讓人纏綿於這種意趣之中而不能忘懷。

至宋代，茶成為主要的經濟作物，飲茶的流行已是空前，朝野上下風尚一致。尤其是北宋皇帝宋徽宗趙佶，倡導品茶的雅趣，並且經常與大臣們舉行「茶宴」。宋代蔡京在《延福宮曲宴記》中記載了徽宗以茶宴賞賜群臣的情形：

「宣和二年十二月癸巳，召宰執、親王等曲宴于延福宮……上命近侍取茶具，親手注湯擊拂，少頃白乳浮盞面，如疏星淡月，顧諸臣曰，此自布差，飲畢皆頓首謝。」

由於宋徽宗的身體力行，並著有《大觀茶論》，極盡飲茶之精妙，因此上行下效，社會飲茶之風日漸高漲，文人雅士更以品茗為雅尚。

鬥茶風行，黑瓷茶盞當道

飲茶的意趣由「品」而發展到「鬥」，即所謂的「茗戰」。

據徽宗《大觀茶論》中記載：「天下之士勵志清白，竟為閒暇修家之玩。莫不碎玉鏘金，啜英咀華。較筐篋之精，爭鑒之別。」宋人的茶葉是製成半發酵的膏餅，飲用前，先把膏餅碾成粉末，或泡、或煮，於是，水面上便浮起了白色的沫，以此為戲，並且在戲茶中有勝負之分。據《茶錄》中蔡襄描述了鬥茶法：「茶少湯多，則雲腳散；湯少茶多，則粥而聚。鈔茶一錢七，先注湯調令極勻，又添注入環回擊拂，湯上盞可四分則止，視其面色鮮白，煮盞無水痕為佳。建安鬥試，以水痕先者為負，耐久者為勝，故較勝負之說，曰相去一水兩水。」因黑瓷茶盞，易於驗水，所以《大觀茶論》裡說：「盞色貴青黑，玉毫條達者為上，以其燠發茶色也。」鬥茶風俗的盛行，刺激了黑瓷茶盞燒造生產，並且更加注重瓷的釉色肌理與質感。

在鬥茶的過程裡，「飲」已不是主要的目的，而是體驗「鬥」的感受，即感受茶的色、香、味，把玩瓷器的品質。黑瓷的燒造在此時得到了極大的發展，製瓷工匠們燒製茶盞時，極力創新。為了避免黑釉的單調，採用各種技法，利用窯變，在黑釉上形成豐富多樣的裝飾效果。有的泛出奇異色調的斑點與流紋，狀如細長光亮的兔毫；有的呈現美妙幻化的圓點結晶，形如夜空中的繁星；有的顯露雋永的秋葉一片，猶如深潭浮葉；有的暈現剪紙圖紋，彷若布衣一角。

這些精美的裝飾風格，風行於各地區。蘇東坡的「道人繞出南屏山，來試點茶三昧手，勿驚午盞兔毛斑，打出春甕鵝兒酒」詩句中的「兔毛斑」便是建窯的兔毫釉。黑瓷茶具的釉色美感，為品茶增添了情趣，創造了「情」與「雅」的藝術美的享受，體現了宋人以「和諧」為美的核心，在自然中追尋一種精緻而詩意的趣味。

8-2 月光兔毫

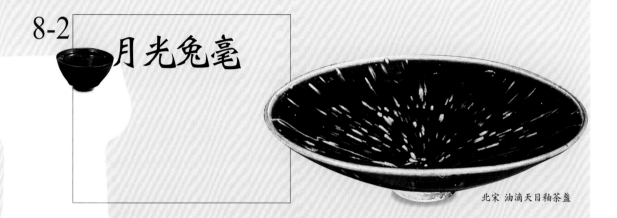

北宋 油滴天目釉茶盞

中國黑瓷的燒造與青瓷一樣，有著悠久的歷史。黑瓷與褐瓷、青瓷是同根同源的品種，在漢、晉時期的浙江古窯址裡就有黑瓷碎片與青瓷碎片共存的情形。黑瓷是釉料含有大量的鐵，並且氧化焰越強呈色越黑，因此在氧化氣氛燒造的黑瓷由於火焰的不同，經常產生一些深淺不同的色差，但燒造相對比較穩定，成品率高。

民間窯場幾乎都燒製黑瓷，其中較有名的是浙江的德清窯，其產品已極為成熟。北方的黑瓷比南方晚三百年，以河南的窯場燒造較多。黑瓷燒造工藝在不斷產生中積累發展，每一地區擁有自己特有的藝術風格。而粗獷與豪放的民間色彩造型，是宋以前黑瓷的鮮明風格。

宋代是瓷業發達的一個時期，而黑瓷的燒造也達到了高峰。在發現的宋代窯址中，有三分之一以上都見到黑瓷，並且南北方都在大量燒造，尤其是一種黑釉碗盞，產量極大，並有專門的窯場燒製此類產品。這與當時盛行「鬥茶」的風俗有關，這種以「品玩」為目的的飲茶，是文人雅士們的風雅之舉。於是，這時期推崇的黑瓷盞，迎合「把玩」的趣味。

蘇東坡的「道人繞出南屏山，來試點茶三昧手，勿驚午盞兔毛斑，打出春甕鵝兒酒」的詩句，足以讓人體味「鬥茶」過程中，瓷器的品質所給予的美感。所以，宋人茶盞追求瓷器本質的肌理效果，尤以福建建陽窯和江西吉安永和窯的黑瓷盞最為著名，其釉色的肌理變化，堪與鈞瓷媲美。

黑釉裝飾如精靈般萬千蛻變

宋代的黑釉盞的窯變裝飾豐富而含蓄，在深邃的釉面裡有著萬千的變化。對於這種色澤的幻化，《中國陶瓷史》中寫到：「各種不同品種的黑釉中都含

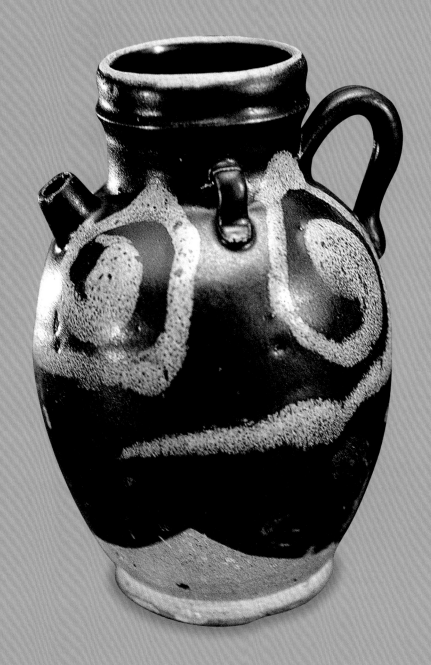

唐代 黑瓷執壺

有較多量的鐵的化合物，這些鐵的化合物就是各種黑釉的主要著色劑，黑釉中還含有微量到少量的氧化錳、氧化鈷、氧化銅、氧化鉻等其他著色劑，雖然含量很低，但有時對色調也有一定的影響。」建陽窯和吉安永和窯的藝人們在黑瓷的燒造中，創燒了這些精彩的黑釉裝飾。古人依據釉的色澤，分類歸納了幾種釉色的名稱，如兔毫盞、油滴釉、玳瑁盞等。

【兔毫盞】：

是釉面上有狀如黃棕色或鐵銹色條形的釉彩流紋，這些肌理在瓷面上閃著銀色的光澤，近似兔毛的質感。據分析，兔毫的形成可能是在燒製過程中產生的氣泡將其中的鐵質帶到釉面，當燒到1300℃以上，釉層流動時，富含鐵質的部分就流成條紋，冷卻時從中析出赤鐵礦小晶體所致。如此神妙的釉色紋理，極有意趣。福建的建窯（建陽窯）便以燒造兔毫盞而聲名遠播，「盞色貴青黑，玉毫條達者為上，以其燠發茶色也（《大觀茶論》）。」兔毫盞曾一度是宮廷鬥茶所青睞的黑盞，在建窯的窯址裡發現有「供御」和「進琖」字樣的銘文底足標本。由於風行黑瓷鬥茶的風俗，眾多的民間窯場也在燒造類似的瓷盞，在浙江、山西、四川等地都有這類產品，只是在品質和數量上都不及建窯。

【油滴釉】：

即是在黑釉上面有結晶狀的圓點，近

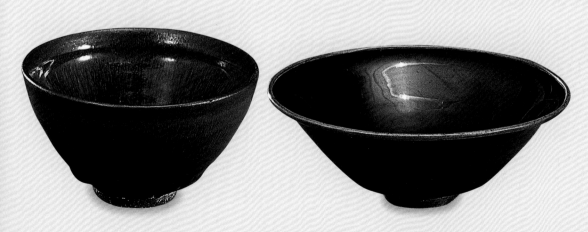

北宋 建窯兔毫釉天目茶碗

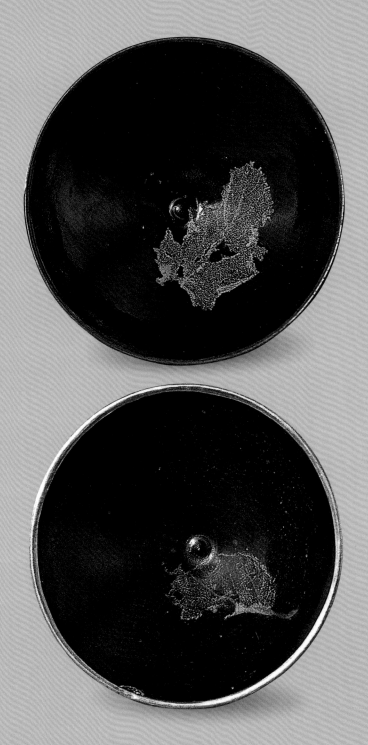

北宋 葉片天目釉茶碗

似泛出的點點釉滴，其形狀大小不一，大的可達數毫米的直徑，小的只有針眼般大小。油滴的形成也是因燒成過程中，釉面的氣泡泛出，使氣泡周圍集聚了氧化物並出現了窯變，只是這種釉色的變化，對窯爐的溫度很敏感。其釉色經窯變所產生的肌理暈染效果，美麗而玄妙。

【玳瑁盞】：

以釉面色澤變化萬千而著名，黑、黃色彩交織混合在一起，有如海龜的色調，故此稱為玳瑁盞。在燒造中氧化物浮在釉面上，形成不規則的紋理。

釉色在窯爐裡產生的奇異變化，的確懾人心魄。因此，諸如兔毫、油滴、玳瑁等釉色的變化，是屬於釉彩中的珍品，當然，宋人的鬥茶之風，也為黑瓷盞平添了情趣。況且，玄妙的釉色茶盞也有一番佛緣。據傳，宋時有日本的僧侶來到中國浙江的天目山佛寺，看到這種黑瓷盞後，極為欣賞，於是，他們回國時帶走了黑瓷茶盞。或許是為了紀念在天目遇到黑瓷盞的因緣，遂稱之為「天目茶盞」，此後 "Temmokn" 一詞的譯音，也成為了國際通用的專有名詞。

雖然黑瓷的釉色是各個窯場普遍採用的品種，但在黑瓷上燒造出窯變的效果已超出了黑釉的平凡。它們捨棄了黑釉視覺上的貧乏、乾澀、沉重、壓抑，而蛻變得精靈、神妙、變幻、幽邃。當面對漆黑茶盞上幻化的斑駁，似乎像墮入無窮盡的蒼穹之間，在無邊無際中迷失。人虛幻了、渺小了，所有的心緒和情懷已超然，在品茗的過程中，只有人與瓷的交流，一千年前的文字真實地記錄了當時的心態，楊萬里的《誠齋集》：「鷹爪新茶蟹眼湯，松風鳴雪兔毫霜」。陶穀的《清異錄》：「閩中造盞，花紋鷓鴣斑點，試茶家珍之」。蔡襄的《茶錄》：「兔毫紫甌新，蟹眼清泉煮。」後人借助文與物的鑑賞而體會到了這種情趣，終於能在化解了千年的懷感後得到那一絲靈犀。

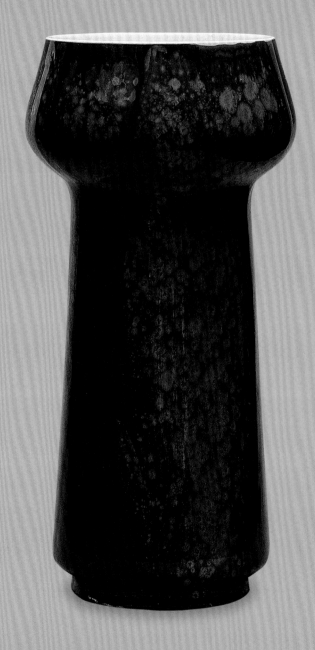

現代　高溫色釉裝飾瓶「秋艷」　作者：嵇錫貴（40×16×12cm）

明豔妖嬈
——多彩的釉色

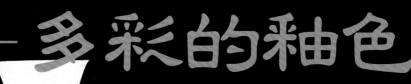

9-1 紅彤彤的瓶 藍幽幽的罐

中國的瓷器製瓷工藝在不斷地改進的同時，釉色的燒造也取得了長足的發展。製瓷工匠已很嫻熟地掌握了釉在窯火中的變化，利用釉裡的氧化物，煅燒出絢麗的色彩。尤其是以銅為著色劑，燒造豔麗的紅色。諸如宋代的鈞瓷，元代的釉裡紅，以及明清的各種紅釉。

在中國製瓷歷史上，明代的永樂、宣德年間景德鎮窯的高溫單色釉，已極有建樹，可以很成熟地燒造紅、藍、黃、綠等色釉，在這些顏色中以紅色最為名貴，《景德鎮陶錄》有：「永器鮮紅最貴」之說。

儘管宋代的鈞瓷已能燒製紅色的釉料，但通體都呈紅色的比較少見，並且色彩往往紅中帶紫，而不是純粹的紅色；其次，鈞瓷的釉面還有一些瑕疵，比如有細小的裂紋，釉色不均勻等等。

而明代的景德鎮窯燒造出的紅釉鮮豔而靚麗，世人稱之為「寶石紅」，形容其釉色如寶石般明豔，這表明了景德鎮窯的燒造水平進入更高的境界。因此，在品味一件上佳的瓷器，不僅只是釉色的精美，而且還發現了那種從胎骨到造型的精細。

北京故宮博物院藏有一件紅釉高足碗，印有雲龍紋飾，釉色鮮豔，碗心有「永樂年製」四個篆款，這件紅釉器皿的做工精細，色澤鮮麗而勻潤，是極為名貴的珍品。由此說明明代的紅釉燒造已達到了極高的水平。明以降，景德鎮窯的瓷器燒造，無論是胎質還是釉色，都做到盡善盡美，從而迎來了景德鎮窯業的輝煌時代。

紅之一色不下百種

中國傳統文化中，紅色有著特殊的意義，這種具有強烈視覺效果的色彩代表著歡慶、吉祥和喜氣，所以，紅色釉的燒造成功，改變釉色的審美風尚。《匋

清代 胭脂紅柳葉瓶

明代 景德鎮窯紅釉僧帽壺

雅》有謂：「滋潤、鮮明、活潑三者為貴」，豔麗的紅釉正是迎合了這種特點。紅色的釉色對窯爐的氣氛很敏感，以銅為著色劑的紅釉，必須在還原氣氛中燒造，也就是用碳多的火焰燃燒含有微量氧化銅的釉，這時原來和銅相結合的一部分氧或全部氧，就與火焰中的碳結合，使釉中的銅成了含氧比例少的氧化亞銅或不含氧的純銅，於是呈現出十分美麗的紅色。

《飲流齋說瓷》記：「紅之一色不下百種」，傳統的紅釉有祭紅、醉紅、金石紅、鮮紅、珊瑚、美人醉、楊妃色、海棠紅、桃花片……諸如這些略帶脂粉氣的稱謂，頗深得各階層的喜愛。為了尋求更多品種的紅色，創燒了低溫的紅釉，既可以是釉面的裝飾，又作為彩繪瓷的底色。這種低溫色釉對窯爐燒造氣氛不太敏感，比較穩定，可以調製出多種色調。《匋雅》描述：「紅有百餘種，就抹紅一種而論，有柿紅、棗紅、桔紅之別；就桔紅一種而論，又有廣桔、福桔、甌桔之殊。深淺顯晦，細入毫芒，巧曆之所，不能算也。」由此，表明紅釉瓷是極受歡迎的。

精美的瓷器雖然提供御用，但民間窯場始終有精品燒造出來，供給官僚、地主和商人，滿足了各階層的需求。紅釉瓷器以其特有的色彩以及燒造的難度，成為瓷器裡的珍貴品種。

景德鎮的民間就有關於燒造祭紅釉的淒美傳說，比如女童跳窯祭瓷，用鮮血換得精美的祭紅釉。儘管故事的真實性有待考證，然而這種深沉古拙的紅色，的確有一種讓人心悸的美，因而也使得祭紅的釉色顯得那麼地有情、有形、有靈。《匋雅》稱：「紅瓷奇彩眩眼，不能逼視者，蓋明祭也。」

由釉色引發出的美麗聯想

明代優秀的燒造技術，使清代紅釉的燒製擁有較高的成就，其瑰麗、美豔、幻化的品質和程度是歷代所不及的，尤其是郎窯紅。

郎窯紅是清初景德鎮窯極有聲譽的一個紅釉品種，所謂郎窯是康熙四十四年，郎廷極任江西巡撫，兼管景德鎮窯務，督造生產的瓷器而得名。郎窯以燒造一種鮮豔的紅釉最為出色。清人有描述：「宣成陶器誇前朝，……邇來傑出推郎窯。郎窯本以中丞名……中丞嗜古得遺意，政治餘閑程藝事；地水火風凝四大，敏手居然稱國器，比視成宣欲亂真，乾坤萬象歸陶甄；雨過天青紅琢玉，貢之廊廟光鴻鈞。」（《郎窯行，戲呈紫衡中丞》）。

郎窯紅秉承了明宣德的寶石紅的豔麗遺風，明快動人。釉面的紅色靈動瑩透，仿若初凝的血液般，故亦有稱牛血紅，其釉面的紅色透亮並有垂流的動感，器物裡外開片，通常在器皿的底足上，由於燒造氣氛的緣故，呈透明米黃色或蘋果綠的顏色，俗稱米湯底或蘋果綠底。郎窯紅的釉面流動性較強，往往器物口沿上的釉色很薄，形成一圈白線，又稱「燈草邊」。

釉色由於配比與溫度等各種不同的特性，產生一些豐富的變化，給予人們美的聯想；僅從眾多紅釉的名稱，就會發現世人對於釉色的理解何等的感性。比如清代著名的一種紅釉，稱為「美人醉」，這種桃紅中泛著點點青綠的釉色，仿若頰旁飛起的紅雲，淡淡與柔柔間透著一絲羞澀。當釉色超越了它的實用功能，欣賞者得到的是更多更美的情趣。「綠如春水初生日，紅似朝霞欲上時」……釉色引發的情懷瀰漫在詩人的胸間。

血汗淚鍛造出的永恆經典

氧化銅、氧化鐵和氧化鈷是釉料著色裡運用最多的，它們衍化出的紅、藍、綠色，是中國陶瓷中最富有多彩變化的三種色。《飲流齋說瓷》曰：「紅之一色不下數十種，其次為青、青衍而為綠與藍三者，一系不下數十種也。黃者較少，著名者亦十餘種……。黑者最少，僅數種耳，蓋黑為最難變化之色也，而白亦有數種。」在中國傳統釉色中，除了青瓷外，紅、藍釉色都有經典的顏色。自元開始藍色盛行，當藍花花的青花瓷行銷大江南北時，藍色成了瓷器裝飾的重要顏色。

入明以後，特別在宣德時期，燒造出大量品質較高的藍釉瓷器，後人把其與甜白瓷、紅釉瓷相提並論，推為宣德瓷器的上品。

《南窯筆記》有記：「宣窯……又有霽紅、霽藍、甜白三種，尤為上品」。藍色釉的呈色比較穩定，其特點色彩濃而不豔，釉面不流不裂，色調均勻柔和。較有名的釉色有灑藍、祭藍、天藍等，由於色調深沉濃重，因此在其釉面上多添加紋樣的裝飾，而使器皿具有別樣的華貴。

清代瓷器所呈現的繁縟與精緻，在藍釉器皿上體現出來。那精細的白描，那覆沒器皿的圖案，那閃爍的金絲線，無不展現著一種奢華的氣氛，如同一件繡滿紋樣的精美衣飾，可見，瓷器的質感隱匿於通體的裝飾裡。

然而，祭藍瓷似乎沒有沾染太多的富貴之氣，在平和裡顯現出一份大氣，的

確符合「祭瓷」的身分，沒有浮躁，沒有俗氣，沒有豔麗。失透而均勻的藍釉是靜謐、素淨、沉穩的，透著大家風範。如果說釉色的純美是物質的品質，那麼釉色的氣質則是物品的精神之所在，藝術與技藝的結合或許就是為了尋求這種結果。

成熟釉彩的燒造表明了瓷器工藝的精湛，當回看曾經創燒的精美瓷器，會讓人產生思考，一方面是歷史的背景，另方面是陶瓷的文化。各地的窯場往往都有「祭窯」的傳說，釉色的精彩是血、汗、淚所鍛造出來的，生命譜寫了瓷的經典，於是，它是永恒的。

清代 藍釉瓶

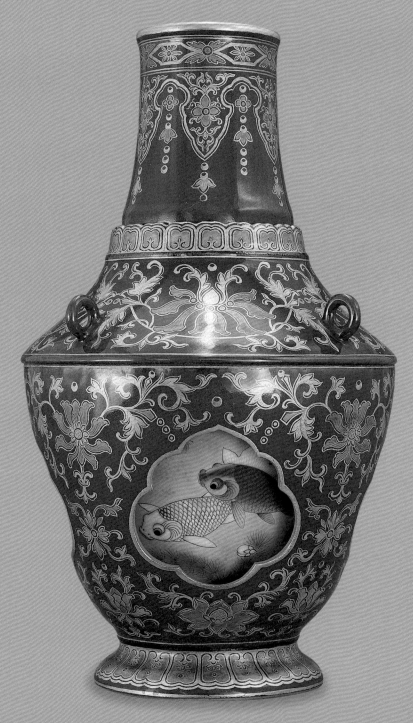

清代 雍正藍釉描金轉瓶

9-2 多彩釉色竟風流

自從明代商業鼎力發展，藝術品和工藝品也成為有利可圖的商品，藝人憑藉精湛的手藝養家糊口，在手工業中形成了眾多的手工業行會。明清時期，景德鎮窯成為舉足輕重的瓷器燒造地，一方面是受官窯的帶動和影響，另方面與商業的刺激是不可分的。

高溫顏色釉(註1)在清代進入了繁盛期。清王朝尤其是康、雍、乾三朝政治比較穩定，對手工藝人的立制相對寬鬆，比如廢除了部分「匠籍」制度，使手工行業得到了發展，景德鎮的瓷器生產由此十分發達，並達到了歷史最高峰。康熙朝前後長達六十一年，是中國歷史上最長的朝代之一，也是景德鎮製瓷的「黃金時代」，而康熙官窯的主要特色表現在高溫顏色釉方面。

據《景德鎮陶錄》記載：「康熙年臧窯，廠器也，為督理官臧應選所造，土植膩，質瑩薄，諸色兼備。有蛇皮綠、鱔魚黃、吉翠、黃斑點四種尤佳。其澆黃、澆紫、澆綠、吹紅、吹青亦美。」清代大力推行色釉的產品燒造，康、雍、乾三代的督瓷官如郎廷極、年希堯、唐英等為景德鎮瓷業的發展作出了極大的貢獻。尤其是雍正時期駐御窯廠任協理官的唐英，悉心鑽研製瓷工藝，深諳窯藝，因此這個階段官窯瓷的燒造取得了極高的成就。

「唐英《陶成紀事碑》記載景德鎮的釉彩計五十七條，其中就有三十五條是講色釉的。從傳世的實物看，清代前期，特別是康熙雍正的官窯大瓶，大多是單色釉。」（《中國陶瓷史》）由此，可以推斷，清代的顏色釉是極其的豐富多彩，《飲流齋說瓷》裡就很詳盡地統計過景德鎮的色釉品種，如：紅瓷有祭紅、醉紅、金石紅、鮮紅、珊瑚、美人祭、楊妃色、海棠紅、桃紅片及淡茄、柿紅、棗紅、桔紅等三十九種；青綠瓷如：天

【註1】顏色釉：釉中摻入不同的金屬氧化物為著色劑，在一定的燒成溫度和火焰氣氛中呈現不同色澤的釉。

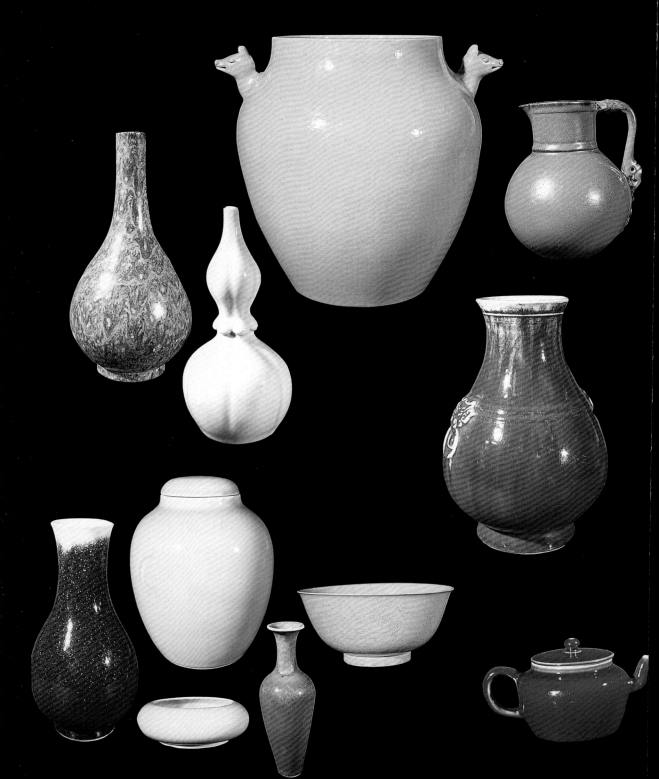

青、豆青、梨青、蛋青、翠羽、果綠、瓜皮綠、菠菜綠、鸚哥綠、秋葵綠、松花綠、西湖水等三十四種；黃瓷如：鵝黃、蛋黃、金醬、鱔魚皮、老僧衣等十四種。顏色釉的產品，釉色的呈色與質感是極其重要的，經窯火燒造的產物，其妙品是可遇而不可求的。對於釉色的欣賞，與其說是對品質的要求，還不如說是精神的追求。

督瓷官為祭器品質嚴格把關

清代景德鎮窯的工匠仿遍中國的各大名窯，在他們的產品上，幾乎都能尋到官、哥、汝、定、鈞窯瓷器的影子，所謂的影子無非是一種印象，而內在的氣韻卻喪失殆盡，宋人的古拙之風隨年代而淡化，取而代之的是清麗之氣。且看清代的瓶類瓷器造型的名稱如：菊瓣瓶、藏草瓶、柳葉瓶、鳳尾瓶、觀音尊、馬蹄尊、太白尊等等，都以纖細柔和的形體為主流形態，呈現出秀美的藝術風格，豐富的顏色釉，更使瓷器俏麗多姿，異彩紛呈。

瓷器顏色釉的大量燒製，開創了一派絢麗多彩的新局面。對於顏色釉的成功燒造，一方面是景德鎮窯精湛的製瓷技藝，另方面是特定時代的要求。

明代對於作為祭品的瓷器，就有專門

的講究，白、黃、紅、藍這四種色彩的瓷器用於祭祀，故有稱祭紅、祭藍。這類瓷器作為祭品一直延至於清代，並且貫穿整個清王朝，據頒佈於乾隆十三年的《皇朝禮器圖式》記載：「天壇正位登、簠、簋、豆、尊、爵、盞、鉶和祈穀壇配位簠、簋、豆用青色瓷，地壇正位登、簠、簋、豆、尊、爵、盞、鉶，社稷壇正位尊用黃色瓷，朝日壇爵、盞、登、鉶、簋、簠、豆、尊用紅色瓷，夕月壇正位爵、盞、登、鉶、簠、簋、豆、尊用月白瓷，先農壇盞、天神壇爵、豆、尊，太歲壇正位盞、登、鉶、簠、簋用黃色瓷，太廟東廡爵、尊用白色瓷。」由此可以知道，清代大部分的單色顏色釉器皿也是作為祭器。在景德鎮的官窯產品中，顏色釉的數量比較大，鑒於皇室的要求，使得宮廷督瓷官不能有些許的鬆懈，導致這時期顏色釉瓷器的佳品倍出。

技與藝的水乳交融境界

清代顏色釉的繁盛，承襲了明代釉色的製作工藝，並且刻意求新，從釉料到上釉的工藝上，形成了科學而成熟的製作模式。《陶說》論：「舊法，將琢器之長方稜角者，用羊毛筆蘸釉上器，失之不均。至大小圓器、渾圓琢器，俱在

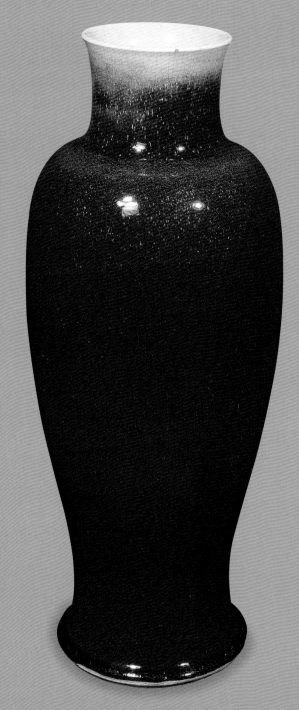

清代 景德鎮窯鈞紅釉瓶

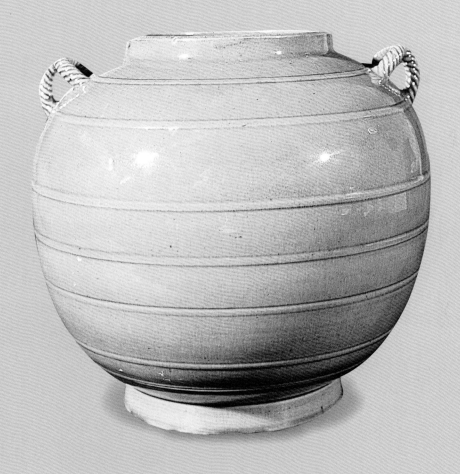

清代 雙耳黃釉罐

清代 紅釉壺

缸內蘸釉，有輕重且多破，故全（美）器難得。今於圓器之小者，仍於缸蘸釉，其琢器與圓器大者，用吹釉法。」明清以降，大的器皿都是採用吹釉的方式上釉，避免了浸釉、蘸釉、刷釉、澆釉所產生的縮釉、針孔、釉面不勻的弊病。關於吹釉，梁同書的《古窯器考》裡有詳細的介紹：「其琢器與圓器之大者，用吹釉法，截徑寸竹筒，長七寸，口蒙細紗，蘸釉以吹，吹之遍數，視坯之大小與釉之多寡為等類之差，多至十五、六遍，少亦三、四。……故吹釉之法，補從前所未有之良便。」吹釉的工藝在清代已極為普及，並且成為一種極其專業的技術行當，傳承至今。

記得在景德鎮，曾經有位同伴隨其父親學藝吹釉，首先學的是把周遭的環境收拾乾淨，工具、水具、台桌要一塵不染，因此，這也代表著景德鎮吹釉工匠的一種態度。景德鎮瓷器在坯體上釉之前，要求保持清潔，並且都要用濕筆刷去灰塵、污垢，抹平坯體上的細孔，這道上釉前的工序往往稱為「補水」。記憶中其父親是個手藝極其嫻熟的藝人，瞭解每一釉料的配方與性能，更為精妙的是在看過器皿後，便能目測需要使用多少釉水，而且分毫不差。景德鎮之所以在製瓷業中居較高的地位，與其擁有許

多技藝精湛和經驗豐富的藝人是分不開的；所取得的卓越成就，既是歷史的累積沉澱也是資源優勢的積累。

顏色釉的產品燒造，可以說是製瓷工藝的進步，體現了人們通過幾千年的陶瓷燒造，已嫻熟地掌握了窯火的性能，真正地把「技」和「藝」結合在一起，從而進入更高的境界。

《景德鎮陶錄》中有關「蕩釉」之記載

清代 茶葉沫釉壺

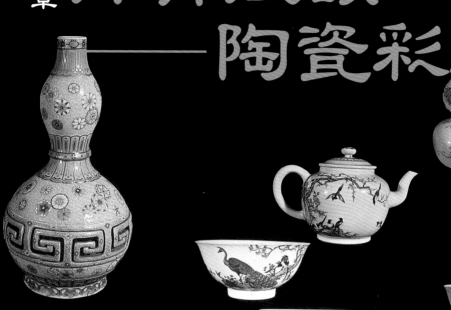

第十章 丹青風韻
　　　——陶瓷彩繪

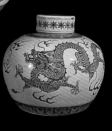

10-1 青瓷褐彩存風韻

青瓷的創燒是瓷器出現的標誌,顧名思義,青瓷的主要裝飾是釉色。然而裝飾的形式總是多樣的,繪畫是直接而有效的表現手法,於是,在青瓷中出現一種裝飾形式——青瓷褐彩。這是浙江青瓷中頗具特色的裝飾手法,也是最早的瓷器彩繪。據考證青瓷褐彩裝飾最早見於東吳,兩晉得到普遍流行。這種裝飾形式很容易讓人想起另一個著名的民間窯場——長沙窯,然而長沙窯的青釉褐綠彩創始於唐代終於五代,要比浙江的青瓷褐彩晚幾百年出現。青瓷褐彩對陶瓷彩繪裝飾起到了深遠的影響。

樸實率直的民間美學符號

青瓷褐彩,突破了早期青釉裝飾器皿的單一性,使青瓷呈現出豐富多樣的表現手法,為青瓷平添一份活潑明快。當然,青釉褐彩裝飾的出現,與青瓷燒製工藝的提高密不可分,純淨光潔的青釉為褐彩裝飾創造良好條件,開創了青瓷釉下彩繪的先河。

早期青釉上裝飾為何是採用褐色?一直是陶瓷考古學中考證的熱點。民間青瓷的產品燒製,往往是青瓷與少量的黑褐色瓷器在一個窯爐中混燒,是否因為偶然的釉料黏連而產生的啟發?黑褐色釉的主要著色劑是鐵,而褐彩的顏料也是以鐵為主要著色劑,在與青釉的結合中,會呈現出淡褐色帶有暈圈的美麗色澤。由此,也難免出現某種聯想,或許是哪位陶工一時的興趣所致,運用兩種色釉,來豐富青瓷的色彩。

從早期青瓷褐彩的產品中,可以看到其裝飾手法極其的單純自由,幾乎就是幾個隨意的大小不一的圓點,組成簡單的裝飾,在青釉上形成強烈的視覺衝擊力。褐色在青釉的氧化中,局部的和諧與含蓄,並不能化解淡青色與深褐色的色差對比,因此,這些看似不經意的裝

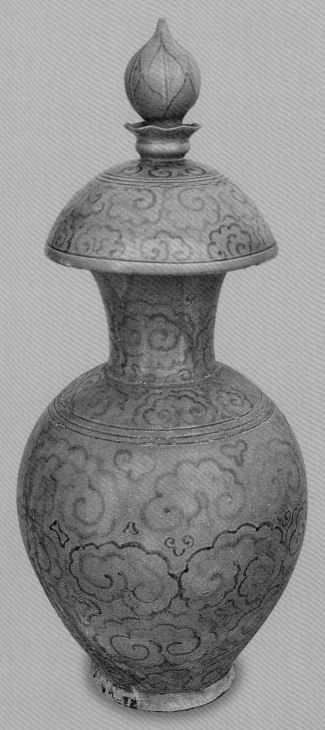

唐代 越窯青瓷褐彩罐

飾，大氣而又率直，與民間實用而樸實的審美情趣有著密不可分的關聯，這是民間善於表現的美學符號。

在兩晉的青釉褐彩中，褐色的圓點與旋紋組合在一起，形成最基本點、線、面的原始美學構成。有些觀點認為這種裝飾是受原始彩陶的影響，誠然，在這單純的表現手法上似乎可以看到彩陶的痕跡，但是，我認為青瓷褐彩裝飾並沒有彩陶紋樣圖騰的符號功能，不是順延原始彩陶圖案，而純粹是審美的要求。因為，當時大多數青瓷產品是作為民間實用的器具而成為商品，必需以產品的多樣化來滿足民間對審美的需求。

從兩晉產品中可以看到，青瓷褐彩裝飾，幾乎都是在刻劃的旋紋線上點畫圓點的組合。從不規則的圓點排列中，可以知道在坏體上的點畫是非常隨意，沒有繪製具象的紋樣，一般手工藝者都可以大量製作，由此，可以推斷這種裝飾形式是民間窯場大量生產的產物。

浙江青瓷體系的亮眼褐彩風

兩晉以後的青釉褐彩，瓷器釉面光潔，從青釉與褐彩結合的效果看，應該是釉下彩裝飾。由於燒製工藝的改進，青釉還原得比較好，導致青釉褐彩的色澤溫潤，具有極佳的釉色裝飾美感。兩晉以後，青釉褐彩雖然沒有大量的生產，但是利用青釉與褐彩結合產生的釉色美感的技法，在唐代時達到了極高的水平，這時期的青釉褐彩是被刻意地安排它們色彩之間的關係，強調色彩對比而產生的美感。青瓷的製作工藝在唐代講究輕薄、造型細巧而式樣繁多，因此，大塊面的褐彩裝飾，反而襯托出器型的精美別致，充分體現了這種釉色裝飾的美感。晚唐的青瓷褐彩真正地發展了具象的圖案彩繪，典型的如唐酒罌，從蓋到頸、肩、腹通體彩繪褐彩如意紋，並且唐代的青瓷彩繪的精品均產自上林湖的窯場。到五代，大型的青瓷器皿上往往繪製雲紋，極其華麗莊重，成為越窯製瓷業的又一大成就。器皿上繪製的褐彩雲紋、捲雲紋，主次分明，色彩雅致，在青黃滋潤的釉色中，呈現極強的裝飾性。

北宋青瓷褐彩裝飾，開始出現寫實的紋飾，褐彩的色彩有：褐、黃褐、綠褐三色之分，色調淡雅。繪製的紋樣筆脈清晰，運筆自如，因此，可以分析出這時期的褐彩顏料細膩，沒有太多的雜質，為釉下彩繪工藝的完善提供了有利的條件。從圖案化的裝飾轉向寫實形態的表現，是北宋時期宋人所崇尚的藝術風格，宋人追尋的「平淡天真」的意

境，在自然的田園中抒發閒情逸致，這種審美理想必然會從宮廷走向民間。

具象的裝飾紋樣帶給人們特定美的意境，近乎寫意畫的花卉植物圖案，迎合了人們的審美情趣。青瓷褐彩裝飾經歷了漫長的歷史沿革，無論是大氣的點彩裝飾，還是後來具象的紋飾表現，都給青瓷產品增添了亮點，成為浙江窯場青瓷體系的特色。青瓷褐彩的裝飾手法：

【青釉褐色點彩】

點彩是褐彩裝飾中運用最為普遍的裝飾手法，既能獨立成紋，又能組合成圖案，這種手法在兩晉的褐彩裝飾中尤為流行，主要表現形式有：1.在器物的口沿、蓋、肩、腹部點飾褐彩，與器皿上刻畫簡練的旋紋交相呼應。以點所組成的形狀成菱形、環形或十字形等圖案，這種有規律排列的點狀圖案也稱之為「連珠紋」。一些點構成的菱形圖案內又設計出點的紋樣，類似波斯織錦圖案，頗有異域圖案的裝飾情趣。2.在動物造型的眼、嘴、足等醒目部位點飾褐彩，用以強調動物的結構，烘托造型的生動，起到畫龍點睛的作用。3.在器物的蓋與周身錯落有致地滿飾點彩，或配以畫滿放射形的條狀圖案，這是民間窯場中經常採用的裝飾形式，手法單純簡練，適合於大量手工藝製作。

【褐彩文字裝飾】

用褐彩在器面上書寫文字，是裝飾在文具上的題字，營造文具的文化品味。另外，有一部分是窯場主的商號，及有吉祥寓意的詞句等。甌窯在東晉時期獨創的青瓷褐彩題字，開唐五代時期青瓷的褐彩題詩題款裝飾之先河。

【褐彩的塊面裝飾】

褐彩的塊面裝飾用於唐、五代時期的青瓷上較為典型，是那一時代褐彩裝飾的特點。這種裝飾依照器皿的造型，以褐色或黃褐色的塊面裝飾在器物的醒目部位，與青釉結合後，斑塊的邊緣自然形成美麗暈散的肌理效果，配合唐、五代的圓弧形造型極為協調，顯示出一個時期的時代特點。

【褐彩的雲紋裝飾】

褐彩的雲紋通常裝飾在大型的青瓷器皿上，如：罌、爐、瓶，器物往往通體彩繪，彩繪的圖案飽滿，線條流暢，體現了大唐雍容華貴的藝術風格。

【褐彩花草圖案裝飾】

褐彩花草圖案裝飾在北宋後普遍運用，在壺、瓶、罐的肩和腹部，以及碗的內底，用褐彩任意繪出富有變化的花草植物圖案，多表現蕨草、荷花等紋樣。紋飾簡略多變，線條隨意流暢，體現了北宋秀麗的藝術風格。

10-2 釉裡的藍花花

傳統的中國瓷器向來以釉色為美，青花的出現，昭示著瓷器彩繪時代的來到，並且來得極為迅猛，彷彿春風一吹花遍地。青花發展與成熟在元代景德鎮，十四世紀前後青花瓷器的製作，達到相當成熟的程度，以至在中國陶瓷史上具有重要的地位。如果說瓷器的誕生視釉色是一個重要的標誌，那麼，青花瓷的出現表明了瓷器品種的燒造進入了多元化，釉色裝飾不再是獨佔鰲頭。青花瓷的燒造佔據了元、明、清三個朝代的主要的瓷器生產，這種藝術風格幾乎風靡整個東方，甚至是歐洲，瓷器的品類從此更為豐富多彩。

關於青花的源起，有眾多的說法，一種觀點是認為青花瓷是受波斯的影響，其原料和製作工藝都是來源於波斯。持這類觀點的依據是早期青花瓷的紋樣和器型都帶有明顯的西亞波斯風格。另一種觀點則認為青花瓷發源於中國本土，

其理由是早在唐代就出現了釉下彩繪的工藝，並且青花藍色的著色劑——鈷料的使用，最早可以追溯至戰國時期。由於青花瓷的特殊地位，在國內外都形成了關於青花瓷起源的研究與探討。

據國內陶瓷考古學者的發掘，在揚州唐城遺址發現一塊瓷枕的殘片，繪有藍彩的紋樣。其圖案的風格與唐代傳統紋飾不同，帶有波斯的風格。其後，在江西、浙江、北京、江蘇、湖南等地都先後發現了元代的青花瓷，因此，元青花瓷的出現，對於青花瓷的研究具有重要的意義。

「1929年英人霍布遜發現了帶有至正十一年（1351年）銘的青花雲龍象耳瓶，頸部題字為：『信州路玉山縣順城鄉德教里荊塘社，奉聖弟子張文進喜捨香爐、花瓶一副，祈保合家清吉，子女平安。至正十一年四月良辰謹記。星源祖殿，胡淨一元帥打供。』瓶身繪纏枝

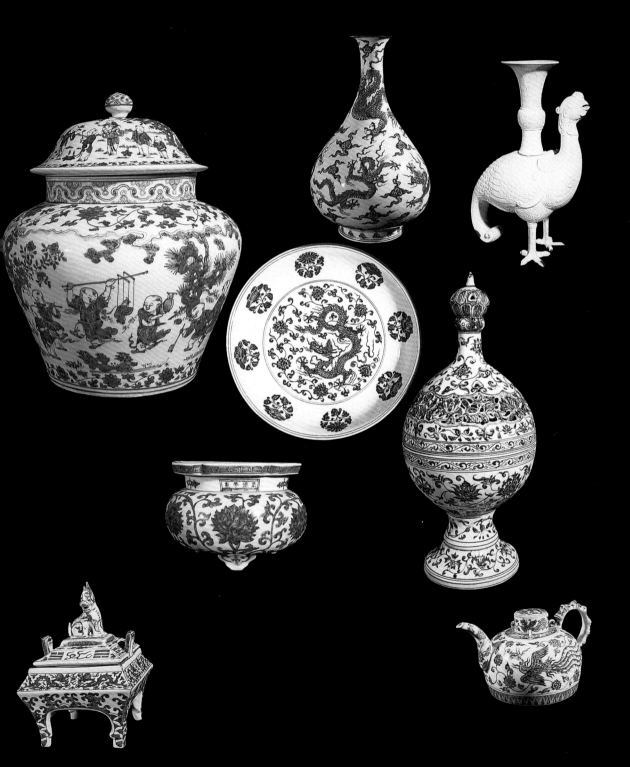

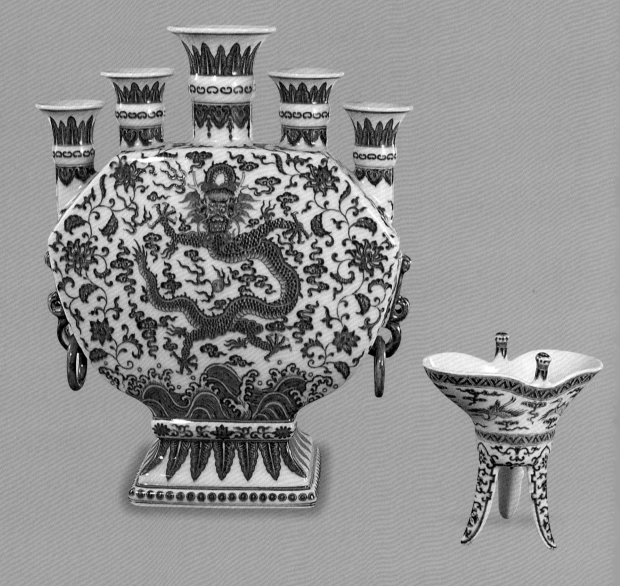

明代 青花瓷

明代 青花瓷 (局部)

菊、焦葉、飛鳳、纏枝蓮、海水雲龍、波濤、纏枝牡丹及雜寶變形蓮瓣等八層圖案。」(《中國陶瓷史》)

在二十世紀五十年代，美國波普博士以瓶為依據，並對照伊朗阿特別爾寺及土耳其伊斯坦堡博物館所藏元代青花瓷進行比較研究，確立以「至正十一年」銘青花瓶為標準，把凡是與之相近的景德鎮在十四世紀生產成熟的青花瓷，稱作「至正型的產品」，因此，對元青花的研究有了界定和歸類。

青花瓷的出現，與景德鎮窯高超的製瓷工藝密不可分，細膩白皙的瓷胎，通透光亮的青白釉，都為青花瓷發展提供了必備的條件。

啟動斑爛繁縟的東方裝飾趣味

青花瓷首先以圖案的裝飾性，吸引著世人的目光。尤其是元代的青花瓷，通體幾乎籠罩在一層又一層的紋飾裡，繁縟的植物纏繞著；舒展的魚和龍在游動著；張揚的雲彩飄逸著；只是，紛紛揚揚的紋飾非但沒有分割器皿整體風格，反而讓瓷器更為精彩。在這種經過嚴謹的設計和繪製的產品中，可以體會到裝飾的魅力，所有這類複雜而豐富的圖案形式，讓人感悟到東方風格的審美趣味。

在中國服飾的紋樣中，在波斯地毯的圖紋中，在印度建築的藻井裝飾中，都能尋到這種奢華、詭秘、張揚的裝飾化形式感，因此，對於元代青花瓷忽然極端地進入一個彩繪裝飾的階段就一點也不奇怪了，看看中國的絲綢、服飾、建築，何曾不是繁縟的紋飾加上色彩的斑爛？當瓷器一旦因青花彩繪而盛行，那種存在於東方人骨子裡對於裝飾的敏感性被啟動了，從此，對於瓷器的裝飾幾乎是竭盡所能。

而導致瓷器彩繪流行的青花瓷，的確沒有因紋飾的大量運用，顯現出華麗與矯情，反倒是呈現出大家之氣；或許是因為藍白色的雅致，或許是繪製的手法獨特，或許是大量產品的出現，使其具有超乎尋常的魅力。由於青花瓷的影響力，使景德鎮成為中國瓷器製造業的巨頭，並為世界所注目。

173

濃縮神秘嚮往的青花瓷情結

面對十四世紀生產的規整而又精美的青花瓷，的確會被它的製造工藝所折服。與其他瓷區相比，宮廷的支援導致了景德鎮優質瓷器生產的飛速發展，歷史上有記載：1551年要了8,400件小型瓷器和2,300件大型瓷器；1577年要了96,500件小的、56,600件大的，及21,600件用於祭禮的瓷器，其中，青花瓷的產量是極大的。青花瓷不僅迎合國人的喜好，而且深受中國以外的日本、東南亞、西亞以及歐洲的推崇，對青花瓷的需求極大。甚至在十七世紀，宮廷不得不把它的稅收用於對付緊要大事，致使皇家的訂單銳減。

青花瓷那種濃郁的東方情調，以及奇特而有創意的圖案，強烈地吸引著其他國家的人們，一種迥異的裝飾帶來的是想像的美感，它們喚起那兒的人們對於這個博大而神秘國度的嚮往，這種嚮往彙成的神秘感受，似乎濃縮到青花瓷的情結裡。在歐洲，青花瓷作為食具和擺設極受歡迎，里斯本桑托斯宮中的「瓷室」的天花板上覆蓋著260件西元1500年以來的中國青花瓷的碗盤，說明從十四世紀起葡萄牙國王就開始收集中國的青花瓷。

青花瓷在中國形成瓷器生產的主流，成為中國傳統瓷器的代表。一方面是豐滿的圖案符合人們的裝飾心理，另方面青花燒成穩定，並且發色鮮豔而不褪色。由於青花瓷的產量大，形成了規模化的生產模式。1743年，官窯督瓷官唐英對器皿彩繪裝飾做如下的描述：「如果各件繪飾不盡相同，工序則無規則而易亂。因勾輪廓者不習著色，著色者不習勾輪廓；其手已獲專門之技巧，其心則不移。為得保一致，勾輪廓者與著色者雖分工不同而同處一舍。」由此可見，官窯青花瓷的繪製往往比較工整，與瓷器作坊的分工有關，這種流水作業的工序，既提高了生產效率，又保證了產品的質量。在品質精細的明、清青花瓷中可以發現手工批量生產的痕跡。

沁入胎骨的濃豔藍色調

自創燒青花瓷後，幾乎是歷久不衰，只是每個時代都有其發展的軌跡。明代青花瓷以永樂、宣德及成化三個時期的品質為佳，以其胎、釉精細，呈色濃豔，紋飾優美和造型細巧而負盛名，甚至被譽為青花瓷的黃金時代。產生這種美瓷效應應歸結胎和釉燒造的進步，甜白瓷的燒製就是很好的證明。

幾乎所有的陶瓷學者認為，永樂與宣德時期青花瓷的精美主要源於一種稱為

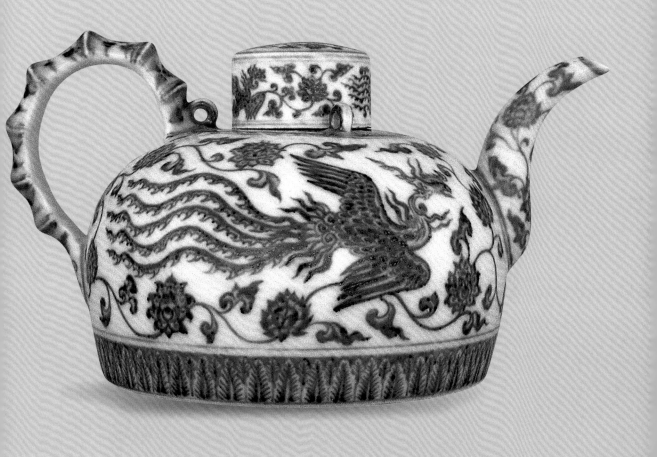

明代 景德鎮窯宣德青花壺

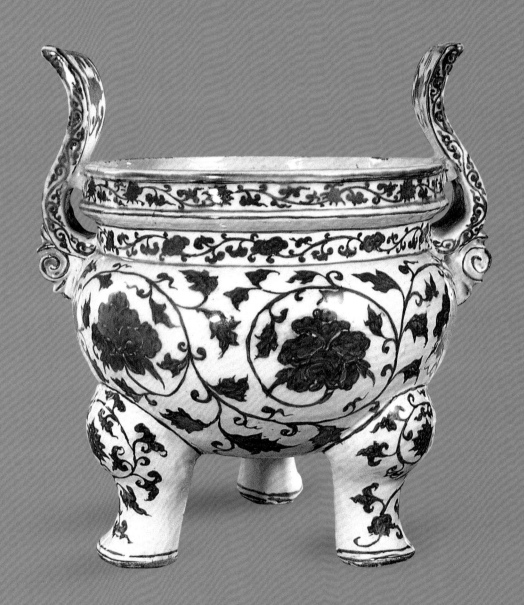

明代 弘曆青花香爐

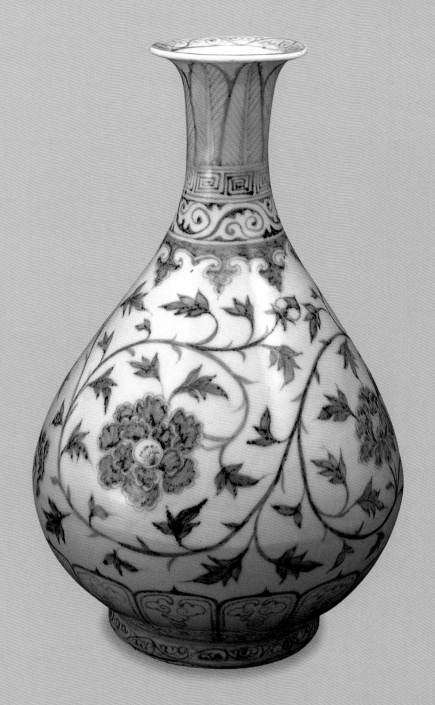

明代　弘武纏枝青花瓶

「蘇麻離青」(註1)又稱「蘇泥勃青」的青花料。這是從波斯引進中國的上乘質量色料，關於「蘇麻離青」的稱呼始見於明萬曆年間王世懋的《窺天外乘》：「我朝則專設窯于浮梁縣景德鎮，永樂宣德間，內府燒造迄今為貴。其時……以蘇麻離為飾。」這種色料燒造出來濃豔的藍色沁入胎骨，並且融於釉中產生淡淡的暈散。由於色料中含有較高的鐵，當藍色在胎釉間瀰漫時，其中的鐵質產生的鐵銹斑隱約閃現，而成為頗有趣味的特徵。

其實，青花瓷料色的優劣，並不是決定瓷器品質的標準。有學者曾經考證，蘇麻離青早在元代就已輸入我國，並且在官窯的青花瓷生產中大量使用，那麼，為何在明代青花瓷裡彰顯特有的美感呢？這與明代精美的胎釉有著密切的關聯。這時期的青花瓷脫離了圖案的堆砌，蛻變得秀麗雅致，在器皿的裝飾中時不時地透著大片的空白，且不說那細膩如凝脂般的瓷質有多精妙，優雅的紋飾已足以讓人感動。於是，發現瓷器的質感不再被繁縟的紋飾所淹沒，造型與裝飾和諧地融為一體，展現出來的風姿是從容、優雅和唯美。明代的青花瓷耽溺於唯美的形式中，既濃烈又淡泊，既華貴又簡約。

藍彩間點綴的斑斕之色

明代的青花瓷沿著清雅中透著靈秀的路線而發展，到了成化年間，早期青花瓷所呈現的那份凝重，幾乎蕩然無存。在清淡的藍彩間點綴著斑斕之色，一種新的裝飾形式改變了那種專一的藍色，為青花瓷平添了幾分俏麗，人們稱之為「鬥彩」也叫「逗彩」。不論是「鬥」還是「逗」，都是較有趣的提法，一般的解釋是多種的色彩拼接而成稱為「鬥」，但從表象來看，是否也有「鬥妍」之意？或許這更讓人容易接受。

青花鬥彩裝飾形式的出現，彷彿使青花的那份灑脫和從容隱匿於圖紋的嚴謹與裝飾中，並成為顏色當中的一種，只是這種色彩還起著主導作用。青花鬥彩工藝需要兩次燒成，首先用青花料在泥坯上雙勾出紋樣的輪廓，再上釉燒成；其後在燒好的瓷器上填上釉上彩料，再經第二次的低溫燒造。在北京故宮博物院藏有一件「大明成化年製」款的鬥彩蔓草紋瓶，其通體用青花勾勒蔓草紋輪廓線，輪廓線內規整地填入一種淡綠的色彩，顯得異常優雅。因此可以看出當時鬥彩工藝的精湛水平，同時，也折射出人們多樣化的審美需求。

元、明代以來，青花瓷始終占著彩瓷

【註1】蘇麻離青：進口青花料名。蘇麻離青呈色濃重，由於鐵含量高，往往出現鐵鏽斑疵。其產地舊傳在波斯，但今伊朗境內並不產青料，很可能在今敘利亞附近。

明代 宣德青花壺

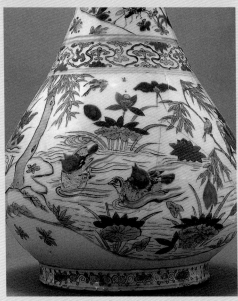

明代 萬曆青花鬥彩瓶 (局部)

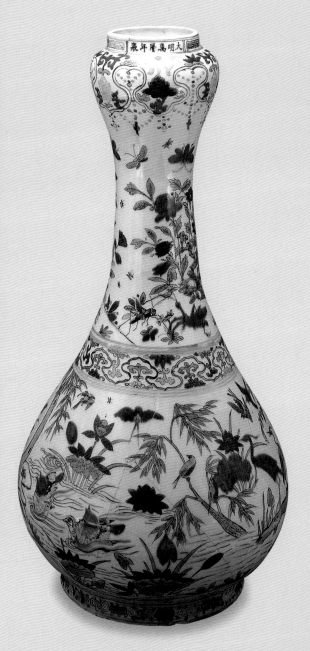

明代 萬曆青花鬥彩瓶

生產的主流地位。景德鎮窯無論是官窯還是民窯(註2)，青花瓷燒造的產量極大，因為它是供給皇家和外銷的主要產品。入清代以後，中國能生產上乘的青花料，在雲南、江西、浙江、廣東、廣西等地都有供應，唐英的《陶冶圖說》記載：「瓷器，青花霽青大釉，悉藉青料，出浙江紹興、金華二府所屬諸山……其江西、廣東諸山產者，色薄不耐火，止可畫粗器。」可見當時浙江的青花料質量上乘。

畫與色的精工細作

清代的青花瓷的品質和料色以康熙時期為佳，其青花呈寶石藍的色澤，極為鮮豔。這種藍得瑩澈而明亮的美麗色彩，細膩而有層次。歷史把康熙青花譽為「青花五彩」，也就是取中國傳統繪畫的「墨分五色」之意。由於清代青花的風格傾向於現實題材，大量的繪畫性的手法和形式在瓷器上得到普及；另外，青花料色的水性特點，與國畫的水墨語言接近，因此，在清代的青花繪製中追求「以形寫形，以色貌色」，傳統國畫的皴、點、染等手法得到了運用，用來表現體量、光線和色彩的關係，使青花料色充分發揮了墨韻的特點。為了達到分色的效果，出現了「分水」的技法。這種繪製方法運用一種類似雞頭狀的筆（這種筆具有極強的吸水性）吸滿料水，依照所畫的輪廓進行填色，色分深淺，料水也有濃淡。

青花料色可以分為五至九種不同深淺的色階，一般在業內稱頭濃、正濃、二濃、正淡、影淡等。《匋雅》曰：「青花又名淡描，同一色也見深淺，有一瓶一罐而分至七色、九色之多者，嬌翠欲滴。」可見，由於青花料色的細分以及「分水」工藝的運用，青花的呈色有了與以前不同的改變，追求的是畫與色的精工細作。

《陶冶圖說》記錄了清初描繪青花的分工情況：「畫者學畫不學染，染者學染不學畫。所以一其手，不分其心也。畫者、染者分類聚一室，以成劃一之功。至如邊線青箍，出鏇坯之手；識銘書記，歸落款之工；寫生以肖物為上，仿古以多見能精，此青花之異於五彩也。」清代的青花瓷以精巧瑰麗見長，只是，由於其分工的細緻，反倒顯出一些匠氣，在極為清爽而無瑕疵的畫面中，似乎流失了某些東西，比如靈動、生機和趣味。

由此可知，當一種工藝成為細化的流程，那麼，就會陷入對工藝的苛求，而忽略了更為感性化的情趣。所以，傳統

【註2】民窯：民間經營的瓷窯，係對宮廷專設的官窯而言。

181

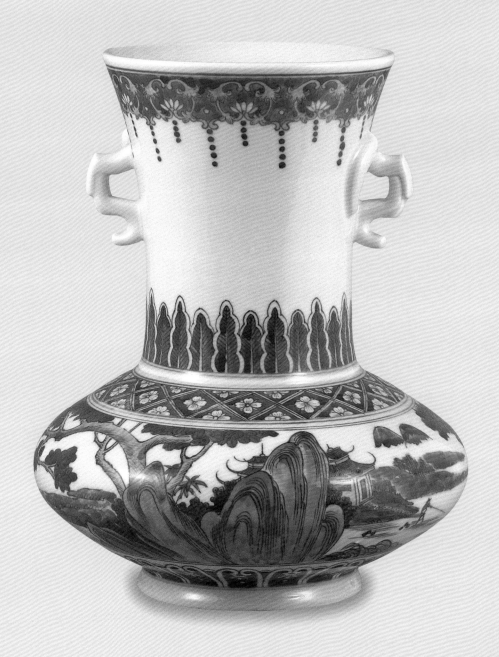

現代 青花雙耳瓶「田園人家」 作者：嵇錫貴（33×16×12cm）

的青花瓷多年來以仿古作為主要的產品，自清代以後熱衷不衰。

根植於生活的傳統藝術張力

現代對傳統青花瓷的料色分類，也是依據仿古的模式，定為永樂宣德青花料、成化正德青花料、康熙青花料等。現代生產傳統青花瓷以康熙青花料為主要色彩，並且延續清代的繪製技藝。傳統青花瓷中的勾線加分水，要求青花料的質地極為的細膩，料色經過多道的磨製，成為類似膏狀的色料，甚至講究的還摻入起潤滑作用的輔料，以保證勾勒的線形細巧挺括。

技藝高超的藝人所繪製的線條如同發絲狀，根根凸起在泥坯上，這樣，燒造出的線條色濃而均勻。傳統的青花瓷是在一板一眼的特定流程工藝裡，傳承古意，延續曾經的榮耀。在景德鎮的老輩藝人心目中，只有銘記先輩的古訓，才是技藝發展的捷徑，通過師徒相傳來完善手藝，保存賴以生存的空間。

近年來，民間青花瓷引起人們的關注，它持有一種異於官窯瓷的拘謹平板風格，具有極強的藝術張力。那寥寥數筆的花鳥意趣，那寫意凝練的嬰戲稚氣，那洋洋灑灑的春水柳岸，似乎都在盡情地舒展畫工的心緒，而這份情趣就存在於生活之中，於是，它讓現代人感動。

在二十世紀八十年代，民間青花形式被陶瓷藝術創作者們推崇，出現大批帶有民間風格的青花瓷的作品。或許，不能妄言青花瓷在新時期形成了另類的風格，但是，它說明了現代人的藝術創作空間是自由、寬舒、清新的。在毫不吝嗇的抒發個性的同時，現代人是否反思一下，傳統的青花，不僅是一項工藝，一門藝術，也是一個民族的文化，因此，有義務使其得到保護與傳承。

明代 成化鬥彩高足杯

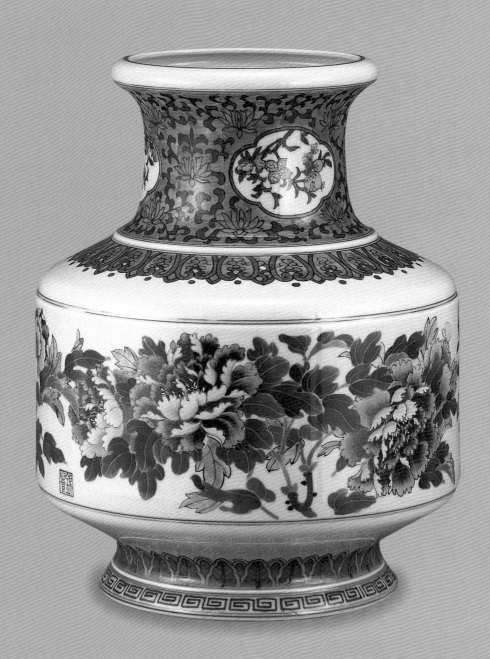

現代 青花鬥彩瓶「國色天香」 作者：嵇錫貴 (29×15×17㎝)

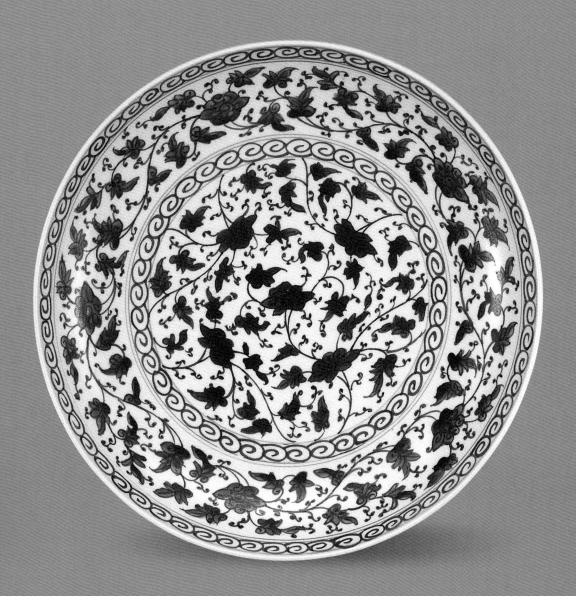

現代 青花盤「纏枝圖案」 作者：嵇錫貴 (35×5.5cm)

現代 「暗香寒月」 作者：郭藝 (26.5×26.5cm)

現代 青花瓶「民間青花」 作者：嵇錫貴 (37×11×16.5cm)

10-3 精工與極致

　　元代以後青花瓷的出現，帶動了中國陶瓷彩繪的風氣。當然，彩陶藝術是那般的恢弘燦爛，銘刻了遠古時期的一段輝煌，如同青銅器一樣，代表的是某個時代的符號或是語言，與進化到成熟社會的人類沒有直接的關聯。而瓷器的燒製，應該是文明人類手工藝的一大創舉，在製作瓷器的過程中，燒造工藝和裝飾技藝總在不斷的發展，隨時代的變化而服務於人類的生活。

中國的「洛可可」式藝術風

　　瓷器的裝飾主要是釉色和圖紋兩種，在元代以前，圖案大多依附於釉色之中，強化釉質的美感。而青花瓷的出現，似乎是釉彩與圖紋裝飾的分水嶺，並且，其勢頭極為迅猛，成為瓷器生產的主流產品。

　　彩繪為何會在一個時期如此的風行？這可能包含多種的因素：來自環境的、文化的、風俗的等等；或許，最本質的是裝飾的美感以及精湛的技藝，吸引著人們的審美興趣。自十四世紀以後，瓷器的裝飾形式更加豐富，表現的技法日趨完善。瓷器裝飾出現了各種彩繪手法，鬥彩、五彩、琺瑯彩、粉彩……，不僅展現了瓷繪藝人精湛的技藝，而且滿足了人們追求精緻手工藝的欲望。

　　彩繪瓷器除了青花和釉下彩，幾乎都是在瓷胎上進行彩繪，故又稱為釉上彩繪，還要經過第二次的低溫燒製。這種成瓷後再進行加工裝飾的形式，可以繪製極其精細而工整的畫面，並且燒造相對穩定。在中國陶瓷史上，清代的康熙、雍正、乾隆三個朝代，是釉上彩繪瓷極為發達的時期，這個階段御用瓷的要求是「龍鳳花草，要各肖其形容，五彩玲瓏，務極其華麗。」這些文字的闡述，代表了一種審美的傾向。對於精美、瑰麗、纖細、絢爛的追求，使陶瓷

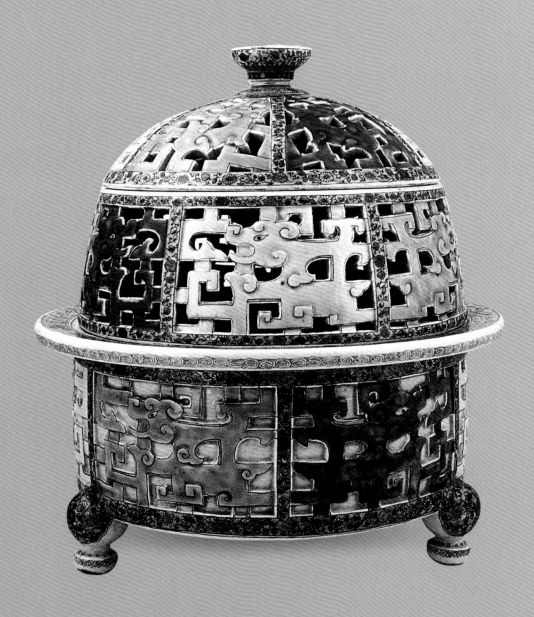

清代 仿青銅器彩繪香爐

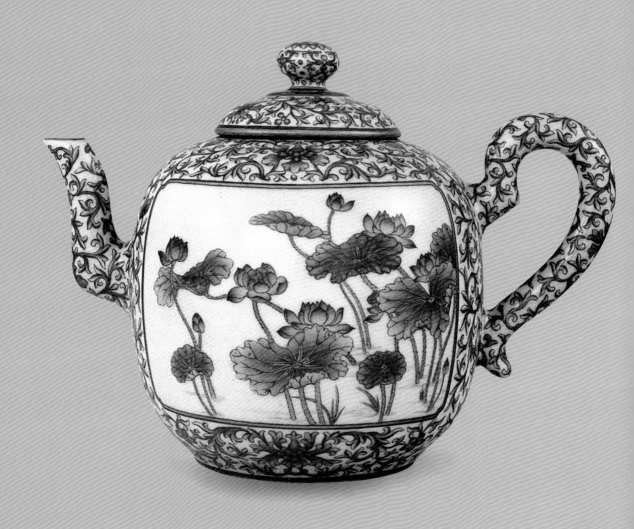

清代 紅彩荷花壺

清代 粉彩盤

的裝飾極盡繁縟奢華，於是，瓷上的彩繪迎合了這種藝術風格。

這種帶著濃郁裝飾性的手法，被稱為中國的「洛可可」式的藝術風格，雖然不被眾多的美學家認同，覺得其華麗的形式流露的是矯情、膚淺、媚俗，但這種風氣為陶瓷裝飾技藝的完善與發展，開啟巨大的推動作用。精美的工藝似乎達到了一種極限，工巧的技藝與華麗的裝飾，的確讓人有種驚豔之感。

瓷器本身即是一面精緻畫布

清代彩繪的盛行，使畫面的裝飾性得到了極大的發揮，而瓷器本身成為一個載體，至於材料的質地是瓷或是金屬並不重要，而是採用怎樣的裝飾形式，使

器皿變得更為華美，所有的一切圍繞著彩繪與裝飾；因此，繪畫在瓷器的裝飾中起了重要的作用。《陶說》裡寫到瓷器的紋飾來源於四個方面，一是錦緞，二是寫生，三是仿古，四是洋彩，可知瓷器的彩繪形式極其豐富。

由於著重於畫面的描繪，當時許多的畫壇名家參與了瓷畫的設計，比如民間流傳的宮廷畫師郎世寧等，以及在清代的官窯裡彙集了一大批藝高絕倫的畫匠，專門臨畫名家的作品。另外，由於清初局勢的變更，一些民間畫家淪為工匠，也為瓷器彩繪帶來各種風格的繪畫技法。「康熙彩畫手精妙，官窯人物以耕織圖為最佳，其餘龍鳳番蓮之屬，規矩準繩，必恭敬止，或反不如客貨之奇

191

詭者。蓋客貨所畫多系怪獸老樹，用筆敢於恣肆。」從《匋雅》的這段評說中可以知道，官窯與民窯畫風的區別，以及服務於每個階層的不同要求。中國傳統的釉上彩繪大致有以下幾種：

【五彩】

又有硬彩、古彩的稱謂，這種裝飾形式始於明代的鬥彩，但與鬥彩最大的區別是完全釉上彩繪，並且顏色更為濃豔，有紅、黃、綠、藍、紫、黑等若干種。五彩採用黑色勾勒輪廓，線條挺括有力，上色幾乎採用塊面平塗的形式，畫面往往運用濃烈的礬紅、閃亮的金色來強調裝飾性。尤其是在民窯的五彩瓷中，色彩和圖案散發著民俗風情，大量地表現戲曲、小說裡的人物和故事，並且人物的畫風深受明末著名畫家陳老蓮的影響，線條簡練有力，色彩明快，頗有木版年畫的藝術風骨。

【琺瑯彩】

琺瑯彩是清代極其名貴的宮廷御器，民間多有詐傳為「古軒月」瓷。琺瑯彩瓷由於燒造的數量不多，故傳世極少。琺瑯彩瓷是康熙年間燒造，由景德鎮燒造精細的白瓷坯，再運至清宮內務府造辦處作彩繪燒成。這些精湛的琺瑯彩瓷完全由清代宮廷壟斷，據記載雍正七年八月十四日起至十三年十月止，所造最多的一批琺瑯彩瓷的總數也只有：碗八十對又十七件、碟四十四對、酒圓三十六對，盤四十二對、茶圓二十六對又三件、瓶六對。琺瑯彩瓷的燒造表明了宮廷對於精緻細膩工藝的推崇。

琺瑯彩大多為進口的顏料，燒製後為透明或半透明狀，色彩柔和雅致。在雍正六年以後，逐漸開始自製，清內務府檔案有載：「雍正六年廿二日……奉怡親王諭，著試燒琺瑯料。……新煉琺瑯料月白色、白色、黃色、淺綠色、亮青色、藍色、松綠色、亮綠色、黑色，共九樣。新增琺瑯料軟白色、秋香色、淡松黃綠色、藕荷色、淺綠色、深葡萄色、青銅色，松黃色，以上共九樣。」因此，更為豐富的顏色為琺瑯彩的繪製提供了必要的條件。

琺瑯彩的彩料較厚，有堆料凸起之感，且出現細小冰裂紋。在琺瑯彩中的胭脂紅，是我國最早使用的黃金紅。雍正和乾隆時期的琺瑯彩紋飾綺麗，當時畫壇名家所作山水、人物、花鳥等題材，都出現在瓷面上，並配以精到的書法題詩，成為融製瓷工藝和書、詩、畫為一體的工藝品，極其精妙。另外，琺瑯彩還有仿西洋人物、風景的產品，以此滿足宮廷內人們的新鮮與獵奇的心理。

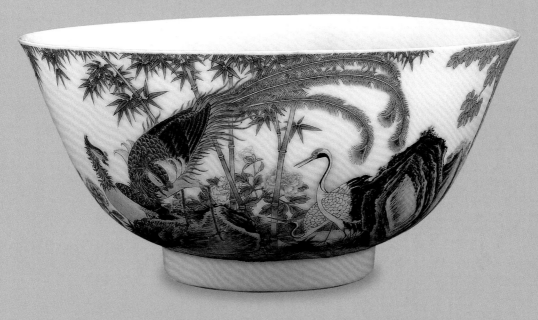

清代 琺瑯彩碗

清代 琺瑯彩荷花碗

清代 粉彩花鳥瓶

清代 琺瑯彩雙耳瓶

清代 康熙琺瑯彩繪盤

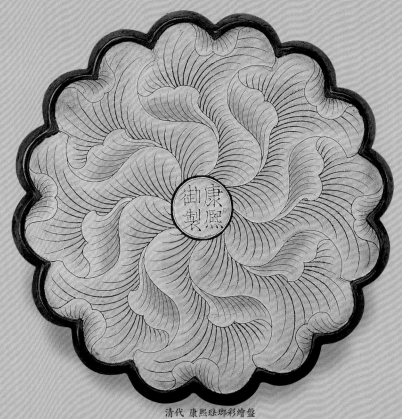

清代 康熙琺瑯彩繪盤

清代 琺瑯彩菊花紋壺

【粉彩】

粉彩應該是琺瑯彩的延續，觀其纖細的線條，顏料的質感，以及柔媚的豔麗風格，都帶有琺瑯彩的痕跡。粉彩初始於康熙，盛行於雍正。《古今瓷器源流考》錄：「粉彩者，顏彩料中摻以粉，其色柔軟，故又名軟彩。」顧名思義，粉彩的特點集中於「粉」上，所有的色彩通過粉的調和，都是淡淡的，綠變成了淡綠，紅彩變成了淡紅，黃彩變成了淡黃……，沒有了濃烈的色澤對比，一切建立在粉潤柔和的狀態裡。

在粉彩的繪製中，一種被稱為「玻璃白」的顏料，有著極其微妙的作用，如同中國工筆畫中的白色，發揮渲染和潤色的功能。因此，粉彩的裝飾會讓人聯想到院體工筆畫，其實，它們兩者存在異曲同工之妙。

粉彩汲取了中國繪畫的審美意識和表現技巧，並在瓷器彩繪上得以體現。粉彩的繪製工序大致如此，首先在白瓷坯上勾出淡而細的線形，後在圖紋裡填入玻璃白，再依據畫面的色彩、明暗、前後等關係，進行色彩的渲染，而渲染是一道技術性很強的工序，手法的乾淨和嫻熟，直接影響到彩繪的質量。由於清代以後，景德鎮製瓷工藝的發達，白皙而輕薄的瓷質達到了「只恐風吹去，還愁日炙銷」的程度，試想精巧的瓷器襯著瑰麗的畫面，怎不能透出萬千嫵媚？

清新儒雅的瓷器文人畫風

陶瓷彩繪裝飾使景德鎮的窯業更加繁盛，也使中國繪畫與瓷器工藝密切地聯繫在一起。於是，集瓷藝與畫工為一體的生產特性，吸引了畫家的參與。一方面瓷業的興旺，為畫家提供了創造機會；另方面畫瓷畫是一個較好的謀生手段。比如，咸豐、同治時期安徽畫家程門為作瓷畫創作時，採用了淺絳山水的繪畫技法，並創立了「淺絳粉彩」的畫法。

自民國以後，江西周邊的省分如安徽畫家金品卿、王少維，浙江畫家田鶴仙等，紛紛來到景德鎮，他們使中國繪畫技法融於瓷器的繪製中，同時也把文人的意識理念帶入進來，提倡瓷器彩繪形式的改良，並且得到許多藝人的擁護，影響極為深遠。這些以畫為本的藝術家，不限於拘謹的宮廷瓷藝的精細、工整、匠氣的工藝性，而注重藝術自身的意趣、恬淡、境界的文人氣。

由於受傳統中國文化的影響，這種清新而儒雅的瓷器畫風，迎合了主流社會階層的喜好，並且漸漸主宰了當時陶瓷彩繪的趨勢。在民國時期，由景德鎮王

琦、汪野亭、鄧碧珊、程意亭、何許人、王大凡、畢伯濤、劉雨岑等人組織了名為「月圓會」的社團，後人稱之為「珠山八友」，他們代表了景德鎮瓷器彩繪文人畫派的勢力。

當年「八友」曾在珠山下吟詩揮毫，以抒胸中之逸氣。他們力求以中國繪畫的手法結合粉彩繪瓷技藝，追尋有精神境界的瓷器彩繪藝術風格。在今日的景德鎮，幾乎處處能尋覓到他們的痕跡；那水點桃花，那淺絳粉彩，不就是存留下來的藝術樣式嗎？形式是在的，那麼精神呢？希望能領略到，這是一份希望，也是一種寄託。

景德鎮的瓷器彩繪，也影響著其他的瓷區。二百多年來，有來此學藝的，也有出去授藝的。廣東的廣彩和潮州彩，就是受景德鎮彩繪瓷的影響，發展了自己的裝飾特點，色彩豔麗，金碧輝煌。由於交通的便利，廣東的廣彩和潮州彩產品多銷往南洋地區，並形成了一定的規模。

如果說精工細作的精妙，富麗堂皇的奢華，花團錦簇的豔麗，都是在散發著世俗的快樂，那麼，大千世界的人們真能感受到嗎？耽溺於這種華麗的色彩只是部分階層，並且為此癡迷而滿足。因此，這種極盡華麗工藝化的彩繪有著局

清代 琺瑯彩佩件

限性，而那種自由而感性化的彩繪更為人性，畫者尋到了自己的語言，觀者得到了美的感受，於是，雙方在其中產生了共鳴，那麼，其價值也由此而體現。

現代 粉彩薄胎燈三面開光「花鳥」 作者：嵇錫貴 (28.5×8.5×11.5cm)

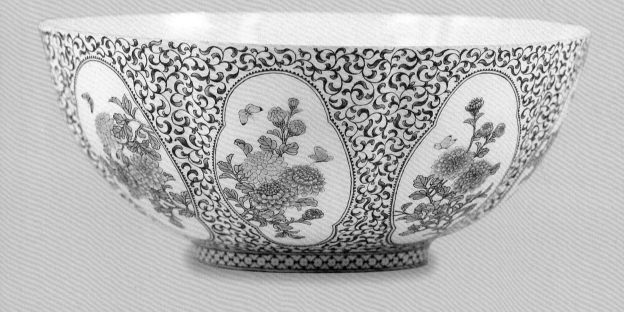

現代 粉彩薄胎碗「秋菊」 作者：嵇錫貴 (8.3×20.5×8.5cm)

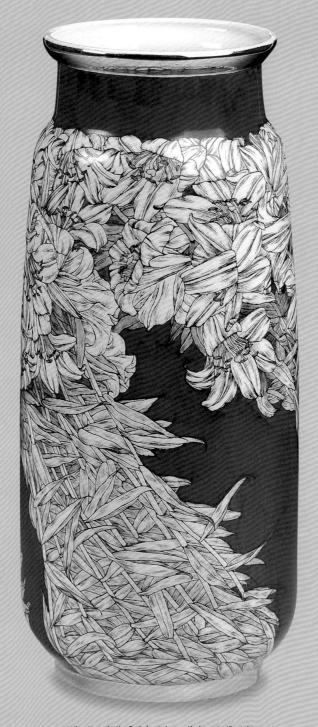

現代 釉上彩繪「風中百合」 作者：郭藝 (高33cm)

第十一章 火與土的創意
——質的昇華

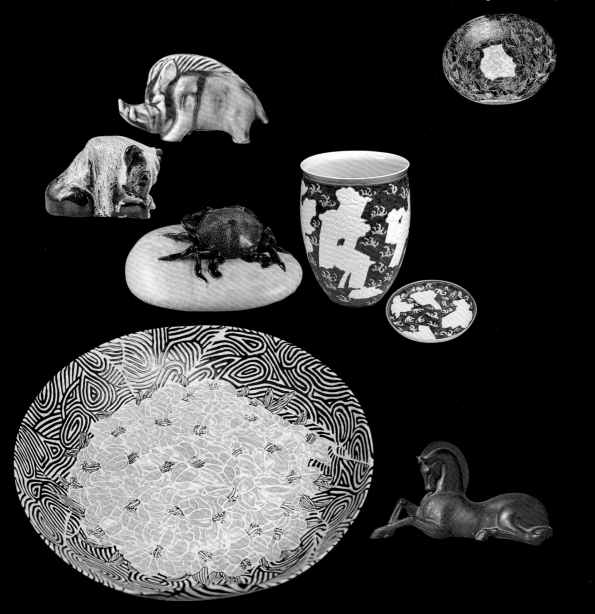

11-1 繽紛的色釉

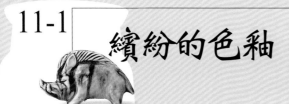

陶瓷色料的裝飾是陶瓷器中最早出現的方法。最初釉的原料為黃土、紅土、易熔黏土及其他礦物等，原料中含金屬氧化物較多，特別是富含鐵、錳、鈦等，由於燒成溫度及火焰性質的影響，燒成後往往得到一種或多種以上的顏色。

現代釉料工藝發展很快，在傳統的釉料基礎上，發揮了現代科技的優勢，使色釉的呈色更為多樣化。當釉色成為陶藝創作的形式時，豐富的釉彩隨著藝術創作的觀念，從純粹的裝飾功能變為一種表現手段；於是，陶瓷這種依賴水、火、土演化物質進行的創作，真正地掌握在陶藝家的手中。現代陶瓷色釉大致發展了以下幾種：

【結晶釉】

釉中產生結晶體的紋樣，是一種人為製造出來的晶體，在釉面上別有風味，美麗異常。這種釉在宋朝的「天目釉」或「油滴釉」裡就萌發初期的形態，經過陶工的不斷探索中，摸索出結晶釉燒造的規律。結晶釉的晶體形式與自然界液體析晶現象一樣，類似岩漿冷卻而成的各種岩體和礦體、嚴冬的玻璃窗上水分子過冷而出現的美麗冰花等。釉裡的結晶是使用一種或一種以上的結晶成分，讓釉在形成玻璃的過程中飽和，由液相轉變到固相，從液相中析出結晶，熔體的結晶只是在溫度相當於該物的熔點時發生，也就是當熔體過冷時才能發生。因此，結晶釉的晶體形成與釉層厚度、升溫速度、保溫時間、冷卻狀態都有著密切的關係。

結晶釉的晶體多種多樣，有的是單一晶體，有的呈星形、晶簇、花條、花網、冰花等不同形狀。結晶釉在燒成中流動較大，在不同線形的造型中，會有不同的結晶變化。因此，陶藝家根據設計需要適當控制晶體的變化，比如在直

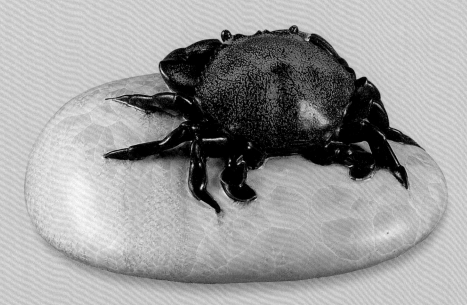

現代 高溫釉綜合裝飾瓷雕「蟹」 作者：郭琳山（14×30×20cm）

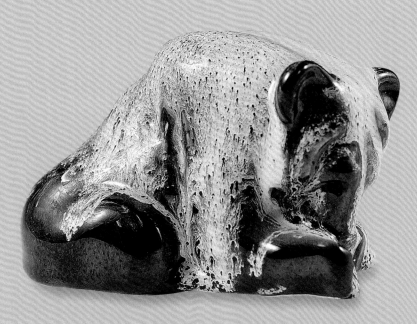

現代 高溫花釉瓷雕「小熊」 作者：郭琳山（11×27×11cm）

線型的器皿裡，就會採用點晶法，防止因釉色的流動，形成區域結晶的局限性。現代人對於結晶釉的試驗與燒造，都在努力實現釉裡的結晶體能依照人的控制，達到理想的狀態。然而，釉色在燒造中所具有的不可預知性，總是神秘而奇特的，因此，那片片晶體都閃耀著自然造化般的美妙。

【花釉】

花釉由單一色釉料混用多種色釉料，在燒成中由於溫度、氣氛的影響，而在產品上出現多種色調自然交混的色彩效果。在傳統釉色中，鈞窯的窯變極為著名，似山巒、雲海般的釉色與紋樣的幻化，這種偶發的奇妙變化，給予人們探尋的動力，在智慧的驅使下，陶瓷工匠們逐漸掌握了窯變的規律。陶瓷花釉一般分為還原焰窯變花釉和氧化焰花釉，前者一般多以銅或銅的混合物作為著色材料，故又稱為銅紅釉；後一種的釉色大多應用在陶器上，一般以深色的釉色作為底釉，後再噴上淡色的釉，燒造後出現色彩層次豐富的釉面效果。氧化焰花釉對溫度、火焰的要求不敏感，燒造時比較穩定，能達到設計的要求。花釉的肌理紋樣的變化極為豐富，並且利用其特性，仿造自然界的種種肌理紋樣，可以燒造諸如：大理石紋、虎斑紋等色彩。

【無光釉】

顧名思義，無光釉的表面沒有一般釉的透明瑩潤的光澤，只在平滑的表面顯出類似絲綢般柔和而含蓄的反光。無光釉在現代陶瓷裝飾中應用的較為廣泛，其獨特而素雅的色澤，比較符合現代人對本質的樸素追求，在光亮而華麗的釉色裡，反倒顯現出平靜與超俗，因此，這種釉色有較強的表現力，體現作品的完整性。

【食鹽釉】

食鹽釉又稱凝結釉，古代叫作熏釉。在高溫中食鹽的氣體與陶瓷表面黏土中的矽酸發生反應，在表面形成玻璃質的覆蓋層。尤其在陶器上，用此法可以製成多種光亮的顏色，並且帶有美麗的虹彩，光澤度極佳。食鹽釉的燒造在國外陶藝家手中就得到很好的利用，近年來中國的陶藝家也興起了鹽燒，即把食鹽直接投入窯內或燃燒室（混入煤中），在溫度約為1200℃的情況下，食鹽變為氣體，充滿窯內和坯體的表面並發生作用，呈現隨意而美妙的色彩。

【流動釉】

易熔釉或普通釉，在提高燒成溫度的狀態中，釉液沿著器物表面迅速地下流，形成自然而活潑的條紋肌理。當這

現代 無光釉瓷雕「臥馬」 作者：郭琳山（15×27×11cm）

種釉加入各種著色金屬氧化物或色劑，再採用塗刷、噴施等方式，燒造後表現出各色美麗流紋，明快而有動感。釉的流動性隨著助熔劑數量的增加而增大，傳統的唐三彩鉛釉，就是其中的一種，它是以鉛為助熔劑，適合運用在陶器上低溫燒造。現在，由於鉛是對人體有害的物質，而改用無鉛流動釉，為了使無鉛流動釉的易熔性維持在含鉛釉的水平上，必須盡可能地選用易熔成分多的混合物作為替代品，通過流動而產生出光亮豔麗的色彩。

陶瓷釉彩的千變萬化，為現代陶藝家提供了創作的條件，使現代陶藝家可以把釉料的特性發揮得淋漓盡致，以至設計與燒造組成了藝術創作的全過程，它始終激蕩在陶藝家那溢滿激情的心扉裡，並隨著釉與火的交融而揮灑、流淌、蕩漾……。在陶藝的創作過程中，材質的特性雖然為藝術家提供了表現的手段，但也限制了作品的塑造性。陶藝家在不斷尋求新的藝術風格的同時，勢必受到陶瓷工藝技術的約束，應該說陶藝是藝術與陶瓷工藝的結合體，真正的陶藝家不僅懂得把握陶瓷的特性，而且能自如地運用這種工藝語言，讓藝術的理想借助黏土和釉色的質變得到實現。

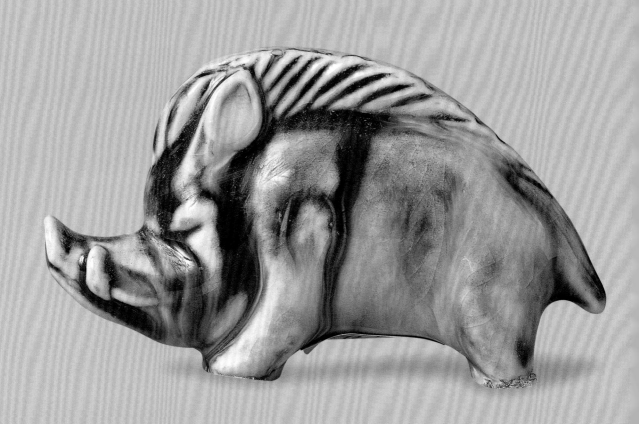

現代 高溫銅紅釉瓷雕「野豬」作者：郭琳山（7×11×4cm）

11-2

傳統與現代

陶瓷的出現，是人類社會邁向文明的重要標誌。回顧中國陶瓷工藝的發展史，的確能感悟到歷史的沉重與悠遠。

中國陶瓷工藝歷經幾千年，無論運用材料工藝，還是藝術表現形式，都呈多元的發展趨勢。當前，中國陶瓷藝術大體劃分出兩種流派：傳統陶瓷藝術和現代陶藝。前者遵循我國陶瓷工藝的表現，注重陶瓷裝飾技法的運用，而後者則完全突破了傳統製瓷的工藝性，以陶瓷材質的語言表現藝術的觀念。

二十世紀八十年代，現代陶藝創作的萌發，引發了關於現代陶藝的藝術範疇歸屬的爭議，即現代陶藝屬於「工藝品」還是「藝術作品」。一般而言，工藝品的傳統工藝技術含量高，而現代陶藝則側重個人觀念的表達，所以，現代陶藝家主張陶藝作品應歸屬於「純藝術」範疇。當今，中國陶瓷藝術的創作，形成了傳統與現代兩個創作群體，在這個具

有悠久製瓷史的國度裡，這種狀況尤其突顯得分明而有距離。

陶瓷工藝使很本質的黏土，經過一系列的生產製作過程，蛻變成為精美絕倫的物品，從而體現出人類智慧的偉大。不言而喻，當第一位製陶工匠的手撫弄黏土的同時，樸素的創造欲望便在其中孕育，或許這種創作只是存在潛意識裡，但卻很真實。誠然，陶瓷的誕生是服務於人類生活的，最初的功能以實用為目的，因此，早期的陶瓷藝術創作是為了迎合社會特定的審美需要，強調工藝製作必然約束藝術的創造力。

「技」的訓練和「藝」的悟性

在古代，中國或是海外，貴族或是平民，對瓷器的大量需求，導致了中國瓷業的發達與繁榮，促使陶瓷製造業發展成為極其龐大的手工業群體，僅明代景

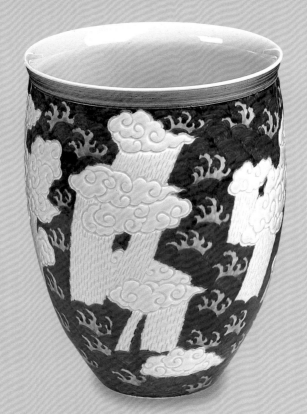

現代 「煙雨空濛」 作者：郭藝 (高28.6cm)

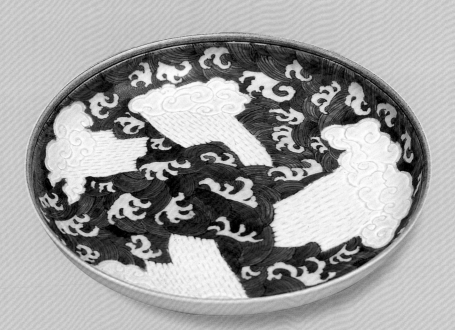

現代 「煙雨空濛」 作者：郭藝 (26.5cm×26.5cm)

德鎮，就有「鎮上傭工每日不下數萬人」（《明史》），工匠分工達二十三種之多，陶瓷製作業分工精細。代表精美陶瓷工藝的御用瓷，要求「龍鳳花草，要各肖其形容，五彩玲瓏，務極其華麗。」所以，服務於宮廷的製瓷藝人，很少在藝術創作中再現作者的自主性，其原因：一是製作的工藝品必須依據特定的審美趣味專門打造，藝人只能遵循這種藝術的表現形式；二是產品從造型到裝飾，經過眾多藝人共同製作完成，不會流露個人的藝術主張；三是陶瓷工藝品多以實用把玩為主，以迎合社會的需求為目的。儘管傳統陶瓷品無論是題材還是畫面都極為雷同，但的確能在精美的佳作中品味出「獨具匠心」、「巧奪天工」的美喻。

中國傳統陶瓷藝術幾乎沒有受制於現代工業體系，其工藝通過世代相傳，得以維繫而發展，應該說，中國傳統陶瓷工藝的漫長發展過程，造就了陶瓷工藝體系的成熟。其精湛的製瓷技藝，使黏土與釉色如此完美地結合在一起，那種渾然天成的玉質美感，符合中國人的傳統審美要求。唐代青白瓷的雍容，宋代名窯瓷的優雅，元代青花瓷的端莊，明代色釉瓷的秀美，以及清代彩繪瓷的瑰麗，都能讓人感悟到中國特有的文化氣質。

美瓷的創造歸功於擁有精湛技藝的製瓷藝人，他們用畢生的精力遵循傳統的模式，而這種模式是幾代藝人不斷總結、傳承得以保存下來的。與其他傳統手工藝行業一樣，陶瓷技藝的傳授過程，有著非常嚴謹的傳藝方式，一般是子承父業家族式的傳襲。

繼承傳統造型與紋樣，講究技巧的運用，「技」和「藝」在中國傳統陶瓷工藝中，是兩個不可缺少的重要手段；「技」是長期的訓練與實踐的結果，「藝」則是依靠個人的悟性而獲得。有佳作流傳的陶瓷藝人，其作品具有藝術的品味與個性，他們往往是積累了很好的「技」與「藝」的修養，以至達到較高的境界和水平。

回歸對「泥性」的恣意自在

手工藝人長期壓抑而無個性創造的工匠式狀態，隨著一些畫家的介入，開始有了改變，這種變化以民國初年的瓷畫風格的改良為代表。「珠山八友」的結社所倡導的主張，表明了陶瓷手工藝人個性的覺醒，萌發了有思想地創作的藝術理念，對近代中國陶瓷藝術有著深遠的影響。

而在十九世紀的歐洲，被譽為「現代

設計之父」的英國工藝家威廉‧莫里斯（1834－1896），也發起了一場聲勢浩大的「藝術與手工藝運動」，它的影響波及了整個歐洲和美國，在傳統的手工業中產生了巨大的反響。陶瓷工藝在這場運動中發揮重要的作用，陶瓷工藝家們汲取中國等東方陶瓷的藝術形式，熱衷於高溫釉與窯變技術的探索與研究，燒製出一批具有個性的陶藝作品。陶藝創作首先成為在美國發起的「藝術與手工藝運動」中的媒介；在手工藝運動的推動下，出現了許多陶藝家工作室，以美國特有的運作方式，在商業及藝術上都取得豐厚的成果。

藝術家有意參與手工藝創作，追求新的藝術手法，比如後印象畫派畫家高更、塞尚等。在他們揉捏黏土創作陶藝的同時，也推動了現代陶藝的發展，他們的藝術主張，為當代陶藝的興起發揮推波助瀾的作用。在歐洲二十世紀初，出現了一些工藝家運用陶瓷的表現手法體現藝術創作的個性。

當現代陶藝家們捏揉著黏土時，彷彿又回歸到祖先對「泥性」的那份自在裡。現代陶藝家依然採用原始的盤泥條、手工拉坯等塑造方式來表現自己的想法，然而這與中國傳統陶瓷藝術的觀念卻大相逕庭。二十世紀八十年代初，

現代西方藝術思潮湧入中國，這時期現代藝術的創作是極為活躍的，尤其各大藝術院校都以極大的熱情投入現代藝術的創作實驗中，現代陶藝創作也開始萌動。

由於各瓷區有著陶藝創作的基礎和條件，於是現代陶藝的創作在那些地方形成了一定的氣候，出現了一些陶藝家及個體的陶藝工作室，現代陶藝的創作漸漸在中國有了它自己的氛圍，因此，從某種意義來講，中國現代陶藝的誕生並不單純在傳統陶瓷藝術的基礎上培育出來的。

在現代中探尋傳統的意義

如果說中國傳統陶瓷藝術是在造型與裝飾技巧上尋求藝術的表現形式，那麼現代陶藝則是把陶瓷作品視為傳達個人藝術理念的符號，即現代陶藝表現出所謂「瓶罐即是藝術」的主張。

回顧世界現代陶藝發展史，二十世紀五十年代美國的彼得‧沃克斯和日本的八木一夫，是現代陶藝的傑出代表人物。他倆雖然處在東西方兩種不同文化背景下，卻不約而同地進行陶藝創作的實踐，嘗試拋棄傳統製瓷的形式與審美理念，他們的表現手法是放任、自由、偶發的，充分體現了黏土的泥性，展現

現代 「花祭・布上百合」 作者：郭藝 (49×49㎝)

現代 「花祭・雲中團花」 作者：郭藝 (49×49㎝)

現代 「共生」之三 作者：郭藝 (38×27×18cm)

現代 「共生」之三 (局部) 作者：郭藝 (38×27×18cm)

出藝術家的情感與新觀念。在他們周圍有一大批的擁戴者，尋求不以陶瓷功能的實用性為目的創作，進而創作純粹造型的前衛風格的作品。這種藝術觀念也影響了中國現代陶藝家，他們在不斷摸索中確立自己的藝術風格。中國現代陶藝作品主要以陶塑及器皿的形式出現，由於材質的可塑性大，陶塑大多採用盤泥條及泥片塑造的方式，而器皿類作品仍然使用手工拉坯成型，也運用盤泥條、打泥片的手法增添質感。

中國的傳統陶瓷藝術與現代陶藝，它們之間或許沒有可比性，卻也存在一些共性。對於中華民族來說，人與陶瓷本是很親近的，在許多陶藝家的作品中，體現出這種類似血緣般代代相承的情結。悠久的製瓷工藝，獨特的陶瓷文化背景，形成了不同於其他國家的藝術風格。傳統陶瓷藝術以古典的裝飾藝術見長，而且蘊涵的民族藝術，也是現代藝術家創作的源泉之一。因此，中國現代陶藝作品中呈現出新古典主義的痕跡，那是一種追求歷史文化和傳統裝飾的情懷。以減弱形的概念來達到造型的簡化、誇張、變形，組合多種形式的同時，又注重在局部採用傳統的裝飾手法，尋求、緬懷傳統藝術的懷舊風格。

中國的傳統手工藝以裝飾為主要特徵，中國陶藝家在傳統文化與現代觀念之間確立自己的藝術主張，他們通過對傳統和現代藝術的理解，來抽取、拼接、變異、吸收各種可容納的東西，創造了不同於傳統，又具有當代文化個性的現代陶藝作品。這種藝術現象多體現在中國幾大瓷區的青年陶藝家作品中，因為他們所處的環境有著豐厚傳統陶瓷文化的積澱，所以更能感悟到傳統在現代文化中的意義。

當傳統的陶瓷工藝與現代陶藝共存於同一時代、同一文化背景中，寬鬆而務實的競爭意識必定會讓中國的陶瓷藝術依然的絢爛。現今中國傳統陶瓷工藝的繼承與發展，依賴於那些執著追尋傳統的技藝派陶瓷藝術家。他們用現代人的觀念，研習傳統，不斷地發揚光大，在製瓷工藝發展了幾千年的國度裡，同樣是進步的，可圈可點的。現代陶藝家努力在尋求一條這樣的途徑，在作品中展現民族文化的氣質，因為，他們承載了一個民族的藝術與文化。

現代 「共生」之四 作者：郭藝 (34×26×10cm)

現代 「共生」之四 (局部) 作者：郭藝 (34×26×10cm)

11-3

陶瓷的幸福

中國傳統陶瓷藝術所達到的顛峰狀態，表明瓷業曾經有過的輝煌，是榜樣，是標誌，也是文化。當現代人駐足罩著歷史光環的陶瓷器皿前，必然會生發出抑制不住的感歎。而對於陶藝家來說，不僅停留於情感上的敬仰，更在乎探尋陶瓷所表達出的特殊語言，它會訴說什麼呢？！這便是陶瓷永恒的誘惑。

歷史上，陶瓷的製作歷程是艱辛的，淋漓著製瓷藝人的血汗，經歷漫長的歲月之後，世人所見到的僅僅是陶瓷實物呈現出的精妙和絢爛。兒時曾經多次聽過祭窯的傳說，覺得這是極其殘忍的故事，製瓷藝人只有通過殉身祭窯才能誕生精美的瓷器。對於故事的聯想會產生特別的感覺，以至看到精美得沒有任何瑕疵的瓷器，在心理就會有種莫名的障礙，原本冰冷的瓷器變得更加隱晦。

印象最深的莫過對祭紅瓷和十三陵地宮裡青花龍缸的感受。由於常聽人說祭紅瓷是因一位美少女跳入窯火而燒製出來的，因此很忌諱看這類品種的瓷器，釉彩盈盈的紅色，彷彿就是少女的熱血；在十三陵地宮裡看到青花龍缸時，自然會聯想到窯工祭窯的傳說，頓時覺得青花和釉色都泛著陰冷的光。這份奇異的感覺為器物增添某種神秘色彩，似乎這些物品不是通過手工創製的，而是由人的血肉煉化出來，隱約間器皿還存留著幽幽的魂魄。當然，傳統手工業中關於匠人為造物殉身的傳說很多，是詮釋器物的絕美？還是具有某種暗示？或許對於造物者來說，器物因人的血氣而昇華，這是一種理想，是生命的延續，也是造物的境界。古人說藝術的境界分為四等，即「逸、神、妙、能」，從「能」到「逸」就是從技能到精神的昇華。已無從可考，當年殉身的製瓷藝人，是否把身體視為外物，而更重視創造出來的結果，但願傳說中殉身的藝人達到了這

樣的境界，相信那是快樂而幸福的。

水和火的搗煉，從柔軟蛻變堅硬

人與物的交流過程是一個非常奇妙的體驗，當人把弄泥土創作時，這種交流就會通過陶瓷作品呈現出來，同時陶瓷又是獨立的，甚至擁有自己的形態，如同生命在湧動，亦悲亦喜。

對於陶瓷的敏感，可能源於兒時的想像，直到成年後，才漸漸地釋然。尤其開始創作陶瓷作品，才真正地體會和發現它獨特的表現力。陶瓷的成形如同化蝶，經過水和火的搗煉，從柔軟蛻變為堅硬。堅硬的陶瓷可以抗拒時光的磨礪，可以抵禦火的侵蝕，可以面對水流的衝擊，而這種堅硬卻又極其脆弱，似乎這就是陶瓷的宿命，一條裂縫足以使其崩潰，就像人類心靈中那致命的傷痕，無法彌補癒合，由此會留下許多的遺憾和惋惜。可是即便是碎裂的瓷片，依然發出磬般的聲音，依舊耀眼光亮，在陽光的照射下散發出璀璨的光澤。

偶爾有一天，在工作室的角落裡發現一些遺棄的、有裂縫的瓷器，這些陶瓷靜靜地呆在一邊，淡泊而嫻靜得讓人感動，雖然裂縫讓本該完整的軀體分離，但陶瓷依舊呵護著它的美麗，守住殘缺的堅硬，保持不完整的完整，殘缺產生美感，不是嗎？其實我們的先人已經懂得品味這種美感。南宋官窯、龍泉青瓷的開片釉，不就是在碎裂中發現了瓷器的美，純粹的自然裂縫裡彰顯本質的內容。面對布滿裂縫的瓷器，或許就會豁然開朗，這不是破碎，它是用自己的方式維護堅硬。

在創作過程中感悟陶瓷的情緒

事物總是有趣地保持著對立的兩重性，而這種現象在與陶瓷有關的範疇裡，就能羅列出很多，諸如：柔軟和堅實、粗糙和光潔、水流和火焰、牢固和脆弱等等。突然間發現這份感受居然潛移默化地深入在自己的潛意識之中，使得陶瓷作品處處呈現出對立的兩重性。鬆軟、舒卷、嫵媚、纏繞的綿延曲線，是自己作品中出現最多的形式。纏綿的情懷淡化冷漠的堅硬，一切將變得溫暖，在製造柔軟的同時，所有的身心墮入了其中，延續泥土的柔性。完美的陶瓷不是物體外在的形式，而是創作者用身心賦予的結果。在人與物的互動中陶瓷有了生機，才會顯現出性情，或張揚，或含蓄，創作的過程就是感悟陶瓷的情緒。

從泥土的樸拙到成瓷的瑰麗，雖然衍變使這兩種截然不同的物質彷彿有著跨越不了的距離。距離產生了價值，孕育了期望，如同生命的過程，有平凡亦有輝煌。陶瓷的出現原本就沒有完滿的解釋，所以每件陶瓷的誕生，幾乎帶有偶然性，即便有著許多人工的痕跡，隨著火的燒造，不經意中還是會平添其他的內容，如同自然中的樹木、天空、水流，永遠有著自己的軌跡。所有意外的變化，都是再自然不過的，興許這是陶瓷的快樂。造物者能做的是什麼呢？不去刻意的表白什麼，放棄沉重，沒有崇拜，古人祭窯獻身的故事，也早已成為傳說。因此，心緒是如此的快樂，陶瓷已經溢滿幸福。

彩釉詩情

一

陶瓷對我來說是再熟悉不過的東西。在一個製瓷的環境中長大，兒時最熱衷的玩具便是瓷土，然而，恰恰是瞭解的，卻往往容易忽略它。

出版社黎陽女士向我約稿，當我們論及陶瓷的鑒賞，話題自然也很寬泛，她以出版人的眼光，提供了一個思路：談彩說釉，我覺得從這個角度來評說陶瓷，的確很有意思。其實，中國傳統陶瓷的審美中，釉何嘗不是一個重要的標誌，它既是陶瓷的質感，也是陶瓷的靈魂，歷代文人對陶瓷的美譽幾乎都集中在「釉」上，在翻看資料的同時，我驚異這種發現，並且被他們的詩情所彌漫，漸漸地使自己墮入了意境的虛幻裡，使我的想像不斷地膨脹。在這種狀態下，先人們創造的陶瓷器也變得有情有趣，時不時地被它們感染，由此，感悟到製瓷先輩們的心緒：虔誠、執著、期待。

二

在寫作的過程中，我經常游離於虛幻與現實之間。慶幸的是，我的現實資源很充實。從事多年陶瓷藝術創作的父母親，給予我不僅是專業上的幫助，更多的是精神上的依託。書中所遇到的難點，在他們的指點下，自然都能迎刃而解，然足以使我引以為傲的是他們對專業的執著與為人的品質。或許是血緣的關係，或許是偶然，我秉承了他們的興趣，陶瓷注定與我有著難以割捨的關聯，於是，在這不長的時間裡，把自己對陶瓷的情懷，投入在逾越幾千年的空間中。

迷失於彩陶的深邃，

流連三彩的明麗，

懷念宋瓷的超然，

喟歎明清瓷的瑰麗………

用文字來化解所有的感懷，還現實一個美麗的片段。

三

　　我出生在著名的瓷區——景德鎮。在那裡，河道中，古窯裡，田疇間的古瓷片，曾串起許多美好的時光。也許是天性使然，對於瓷片中殘缺圖案的想像，構成童年愉快而充實的生活內容，如同好看的圖畫書讓我癡迷，這種對陶瓷特殊的情感，讓我有宣泄的衝動，帶著這種感性的印象，使我貿然撫動歷史的塵埃，展現陶瓷足以感動人的氣質。懷著現代人對這份民族文化的敬仰，所能做的是什麼呢？熱愛傳統吧！它是我們創作的根脈，如同母親。

　　完成書稿後，仿若有些重要的東西從我的身體中分離，可能是那份讓我耽溺多日的虛幻已離我而去，在現實中它蛻變成永恆的記憶。無論是虛幻還是現實，在這兩種情形不斷交替中，我重新細緻地品味我們傳統的陶瓷，以及對自己藝術創作的反省，在回望，在學習，亦在思考。親人摯友的關照，給予我情感和勇氣完成文稿，謹以此書表示衷心地謝意！

二○○四年初秋　郭藝

於杭州

參考文獻：

11.《古陶瓷識鑒講義》陸建初著，學林出版社，1999年

2.《中國陶瓷史》中國硅酸鹽學會主編，文物出版社，1982年

3.《美的歷程》李澤厚著，安徽文藝出版社，1994年

4.《青瓷與越瓷》林士民著，上海古籍出版社，1999年

5.《簡明陶瓷詞典》上海辭書出版社，1989年

6.《中國陶瓷名著匯編》中國書店出版社，1991年

7.《中國陶瓷「唐三彩」》上海人民美術出版社，1993年

8.《黃河彩陶》張明川編撰，浙江人民美術出版社，2000年

9.《青瓷風韻》李剛編撰，浙江人民美術出版社，1999年

10.《陶藝實用釉藥》吳鵬飛著，台灣五行圖書出版有限公司，1999年

11.《白瓷》劉赦著，山東科學技術出版社，1997年

12.《中國陶瓷名品珍賞叢書》上海人民美術出版社，1998年

13.《鈞窯瓷器》霍光旭著，遼寧美術出版社，2000年

14.《中國的瓷器》輕工業部陶瓷工業科學研究所編著，輕工業出版社，1963年

15.《宋元陶瓷大全》台灣藝術家出版社，1988年

16.《中國現代美術全集「陶瓷」》江西美術出版社，1998年

17.《故宮珍藏康雍乾瓷器圖錄》台灣雨木出版社，1989年

18.《中國陶瓷「越窯」》朱伯謙編著，上海人民美術出版社，1983年

特別感謝

浙江省博物館、浙江人民美術出版社提供照片、協助，以利本書完成。

作者·攝影簡介

作者 **郭藝**

1969年出生於陶瓷之家，自小耳濡目染，
十三歲正式隨母（中國工藝美術大師嵇錫貴）學藝，傳承陶瓷傳統彩繪技藝。
品瓷做陶已成為生活的一部分。
1986年考入江西景德鎮陶瓷學院美術系陶瓷美術設計專業；
1990年畢業進入浙江省工藝美術研究所；
1998年調入浙江省群眾藝術館民間藝術中心；
2003年擔任浙江省民族民間藝術保護工程專家委員會辦公室副主任；
2004年赴日本熊本如水館陶藝研究所為訪問學者；
現為副研究館員，浙江省群眾藝術館民間藝術中心副主任，
浙江省民族民間藝術保護工程專家委員會委員。
陶藝作品先後獲得：
宜興國際陶藝展二等獎；景德鎮國際陶瓷精品大展創作獎；第九屆全國美術作品展覽銅獎。

董敏 攝影

中興大學森林系畢業。
曾任台大視聽社指導老師，國防醫學院攝影社指導老師，
現任師大攝影社指導老師，
從事中華文物攝影及展覽設計，
台灣觀光及森林生態攝影工作四十餘年。
參加1970年及1976年世博會展出設計及製作工作，
並任大阪世界博覽會中國館技術組長。

國家圖書館出版品預行編目資料

陶色釉惑/郭藝作；董敏攝影---初版.---
---台北市：上旗文化, 2005[民94]
面；公分

參考書目：面
ISBN 986-7508-25-4（精裝）
1.陶瓷─中國─歷史 2.釉

938.092 94003837

陶色釉惑

作者 ■ 郭藝

攝影 ■ 董敏

責任編輯 ■ 謝幸容

封面設計&版面構成 ■ 張小珊工作室

出版者 ■ 上旗文化事業股份有限公司

發行人 ■ 陳照旗

出版執照 ■ 局版北市業字第七四六號

劃撥帳號 ■ 18863872上旗文化事業股份有限公司

發行所 ■ 台北市仁愛路四段125號9樓

網址 ■ www.ezguide.com.tw

E-mail ■ sunkids@ms19.hinet.net

電話 ■ (02)2777-5565

傳真 ■ (02)2731-9920

出版日期 ■ 2005/4 初版一刷

定價 ■ NT$880 · HK$293

ISBN ■ 986-7508-25-4

Printed in Taiwan